ART ESSENTIALS

단숨에 읽는 그림 보는 법

ART ESSENTIALS

시그마북스

단숨에 읽는 그림 보는 법

시공을 초월해 예술적 시각을 넓혀가는 주제별 작품 감상법

수전 우드포드 지음 | 이상미 옮김

시그마북스
Sigma Books

차례

들어가는 말

8 그림을 읽다

18 대지와 바다

30 사람을 그리는 초상

44 일상 속 풍경

62 역사와 신화

80 기독교 세계

98 평면에 무늬를 입히다

108 전통에서 배우다

116 디자인과 구성

124 공간 묘사

134 형식 분석

148 숨은 의미

154 질적 수준

용어해설

참고문헌

찾아보기

이미지 출처

들어가는 말

그림을 감상하는 행위는 기분 좋은 일일 수도, 흥미진진한 일일 수
도 있으며 감동적인 경험이 될 수도 있다. 어떤 그림은 보자마자 쉽
게 이해되기도 하지만 그렇지 않은 그림도 있다. 이런 그림들이야말
로 이해했을 때의 기쁨이 더 큰 법인데, 이처럼 온전히 이해하기 위
해서는 약간의 탐구가 필요하다.

이 책에서는 다음과 같은 그림의 다양한 면에 대해 솔직하게 따져
보고자 한다. 그림에서 자주 다루는 소재 및 이 소재들을 다루는
놀라우리만치 다양한 방법들, 예술가가 직면한 기술적 문제와 그들
이 이 문제들을 어떻게 해결했는지 아니면 아예 초월했는지, 그리
고 그 속에 숨겨진 뜻과 암시적 요소들도 살펴보자.

대부분의 그림은 보는 순간 즐거움을 선사한다. 그러나 그림의 어떤 요소들이 보는 이에게 만족감을 주는지, 이러한 효과를 위해 어떤 종류의 색상이나 형태의 균형적 조합이 적용되었는지를 분석해 본다면 그림을 이해하는 데 더 많은 도움이 될 것이다. 비록 왜곡되고 불쾌한 느낌을 주는 그림의 경우 예상치 못한 감정적 충격을 받을 수도 있지만 이런 경우에도 그림을 꼼꼼히 분석하다 보면 보다 정확하게 이해할 수 있다.

이 책에 실린 그림에 대한 설명과 분석들은 독자들이 그림 감상을 더 즐기고, 묘한 매력을 지닌 그림 속에 숨어 있는 섬세한 복잡성을 알아보기 쉽도록 하기 위해 수백 년에 걸쳐 다양한 나라에서 발표된 내용들이다.

그림을 읽다

다양한 관점을 통해 그림을 보는
새로운 시각을 제시한다.

그림을 보는 관점은 다양하다. 이 장에서는 시대나 양식이 서로 다른 네 점의 그림을 예로 들어 전혀 다른 몇 가지 관점에서 살펴보고자 한다.

그림이 어떻게 사용되었는가

먼저 그림이 주로 어떤 목적을 위해 그려졌는지 생각하는 것부터 시작해 보자. 생동감 넘치고 호쾌한 아래쪽 들소 그림은 지금의 스페인에 위치한 어느 동굴의 천장에 무려 1만 5,000년 전쯤에 그려진 것이다. 그렇다면 동굴 입구에서 조금 떨어진 어두운 구석에 그려진 이 아름답고 생생한 그림의 역할은 무엇이었는지 상상해볼 수 있을 것이다.

누군가는 이 그림을 그린 사람 또는 그 사람이 속한 부족이 그림 속에 묘사된 동물을 잡거나 죽이기 위한 주술적인 목적으로 생각할 수 있겠다. 이와 비슷한 원리는 부두교에서 찾아볼 수 있는데, 바로 특정 인물과 비슷한 인형을 만들어놓고 바늘로 찌르면 그 사람에게 해를 입힐 수 있다고 믿는 것이다. 어쩌면 이 동굴 벽화가는 동굴 속 들소의 모습을 그대로 포착해 그려넣음으

선사시대의 예술가

기원전 1만 5,000~1만 년 사이에 그려진 들소 모습의 동굴 벽화. 석탄과 황토로 안료를 만들었다. 알타미라 지방

이러한 그림들의 기능에 대해서는 아주 많은 해석이 있다. 한 이론에 따르면, 이 그림의 작가는 들소의 모습을 포착해 그리는 행위를 통해 더 쉽게 이 사나운 짐승을 사냥할 수 있기를 바랐을 수도 있다.

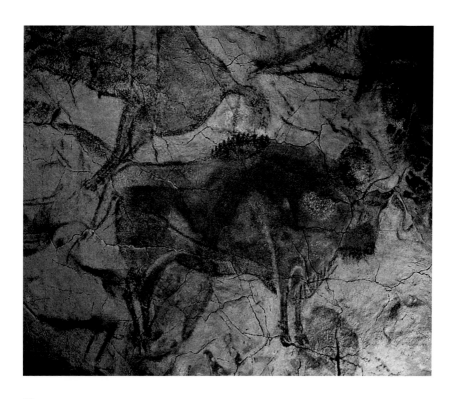

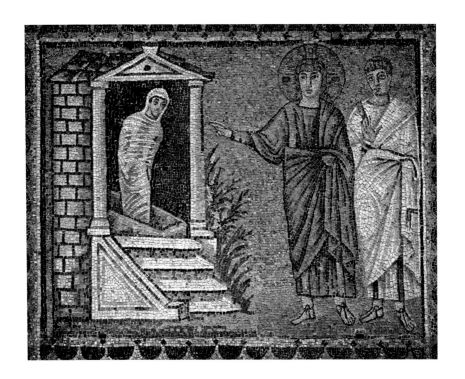

로써 진짜 들소를 잡을 수 있기를 바라는 소망을 표현했을 수도 있다.

위쪽에 보이는 그림은 첫 번째와는 매우 다른 초기 기독교 모자이크화다. 그림의 주제는 라자로의 부활이며 매우 알아보기 쉽게 표현되어 있다. 라자로 는 예수가 도착하기 나흘 전에 죽었지만 요한 복음에 따르면 그의 무덤을 열 고 다음과 같이 행동했다고 한다.

예수께서는 눈을 들어 우러러보며 말씀하셨다. "아버지…… 여기 둘러선 군 중을 위해 제가 말씀드렸사오니, 이들이 아버지께서 저를 보내셨음을 믿게 하 려는 것이옵니다." 이렇게 말씀하시고는 큰 소리로 "라자로야, 이리 나오너라" 하고 외치셨다. 그러자 손과 발이 수의로 묶인 채 죽었던 이가 나왔는데……

요한 복음 11장 41~44절

이 그림은 라자로의 이야기를 놀랍도록 명확하게 묘사해 '손과 발이 수의로 묶인 채' 자신이 묻혔던 무덤에서 나온 라자로의 모습을 확인할 수 있다. 고귀 한 보랏빛 옷을 입고 명령하는 듯한 제스처를 취하며 라자로를 부르는 예수

의 모습도 보인다. 그의 옆에는 '여기 둘러선 군중' 가운데 한 사람이 있는데 눈앞에서 기적이 일어난 것을 목격하고는 놀라움에 손을 들고 있다. 이 그림은 평면적이고, 명확하게 표현된 인물들이 금빛 배경 위에 매우 단순하게 나열되어 있다. 동굴 벽화보다는 덜 생생하지만 라자로의 이야기를 아는 사람이라면 보는 즉시 알아차릴 수 있게 그린 것이다.

성당을 장식하는 일부로서 이 그림은 어떤 역할을 했을까? 이 모자이크화가 만들어진 때는 6세기경으로 당시에는 글자를 읽을 수 있는 사람이 거의 없었다. 그럼에도 교회는 가능한 많은 사람들이 복음서의 가르침을 배울 수 있기를 원했다. 교황 그레고리오 1세는 "문맹들에게 있어 그림의 역할은 읽을 줄 아는 사람들에게 있어서 글의 역할과 같다"고 설명한 바 있다. 즉 이렇게 쉽게 알아볼 수 있는 그림으로 사람들은 성경의 내용을 이해할 수 있었다.

사랑에는 기쁨만큼이나 질투와 기만이 함께한다.

이제 오른쪽에 있는 16세기 화가 브론치노가 세련된 붓놀림으로 그린 유화를 보자. 그는 그리스 신화 속 사랑의 여신 비너스가 날개 달린 어린아이의 모습을 하고 있는 자신의 아들, 큐피드에게 관능적인 모습으로 안겨 있는 모습을 묘사했다. 이 중심인물들의 오른쪽에는 발랄한 소년이 있는데 한 연구가에 따르면, 이는 기쁨을 나타낸다고 한다. 그의 뒤로는 녹색 옷을 입은 이상한 소녀가 있는데 이 소녀의 몸은 기괴하게도 드레스 아래로는 똬리를 튼 뱀의 형상을 하고 있다. 이는 분명 질투를 나타내는 것으로서 겉으로는 평범해 보이지만 속으로는 흉측한 모습으로 묘사되었으며, 이는 사랑에 흔히 동반되는 감정이다. 중심인물의 왼쪽으로는 머리카락을 쥐어뜯고 있는 노파가 보인다. 그녀는 질투로, 부러움과 절망이 뒤섞인 이 감정 역시 자주 사랑과 함께 존재한다.

그림의 윗부분에는 이 장면을 가리고 있는 듯한 커튼을 든 사람이 있다. 이 남자는 시간의 할아버지로, 날개가 달려 있고 어깨에는 그를 상징하는 모래시계가 얹혀 있다. 이 그림이 보여주고 있는 사랑에 내재된 탐욕스러운 요소들로 인한 큰 괴로움을 드러내는 것이 바로 시간이다. 그의 왼쪽 맞은편에 있는 여인은 진실을 상징하는 것으로 보이는데, 그녀는 비너스의 선물인 사랑과 뗄 수 없는 관계인 기쁨과 두려움의 불편한 동거를 들춰낸다.

그리하여 이 그림은 도덕적 교훈, 즉 사랑에는 기쁨만큼이나 질투와 기만이 함께한다는 이야기를 표현한다. 그러나 이 교훈은 라자로의 부활을 그린 앞의 그림처럼 단순 명쾌하게 나타나 있지 않다. 이 그림 속 이야기는 일명 의인화와 관련된 모호하고 복잡한 풍자를 통해 전달된다.

이 그림의 목적은 문맹들에게 이야기를 알기 쉽게 설명하기 위해서가 아니라 교육수준이 높고 어느 정도 지식이 있는 관객들을 자극해 흥미를 불러일으키기 위한 것이다. 이 그림은 토스카나 대공의 주문으로 제작되어 당시 프랑스 왕이었던 프랑수아 1세(36~37쪽 참조)에게 선물한 것이다. 말하자면 이 그림은 당시 교육받은 소수 엘리트 계층의 유희와 정신적 고양을 위해 그려졌다.

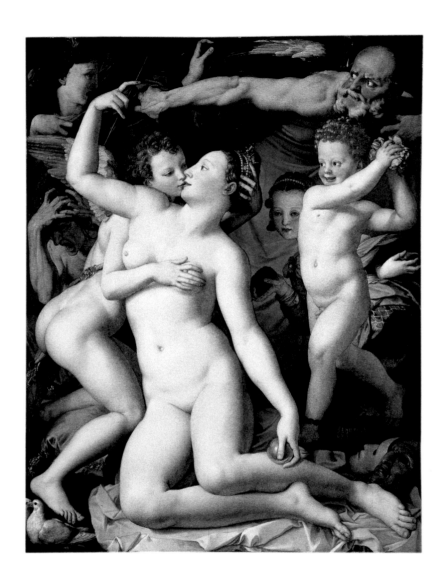

아뇰로 브론치노

〈시간과 사랑의 알레고리〉,
1545년경, 목판에 유채,
146×116cm, 런던 내셔널
갤러리

이 복잡한 우화적 작품은
엘리트 계층을 고양하고 자
극하기 위한 그림이다.

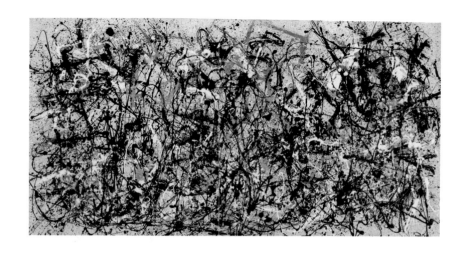

마지막으로 지금 우리가 살고 있는 시대와 그리 차이가 나지 않는 시기에 그려진 바로 위의 그림을 보자. 이 그림은 미국의 화가 잭슨 폴록의 작품이다. 이 작품에서는 평범한 세계의 일부라고 생각할 수 있는 것이 전혀 없다. 잡아야 할 들소도, 알려야 할 종교적 이야기도, 풀어내야 할 복잡한 알레고리도 없다. 이 모든 것들 대신에 이다지도 신나고 생동감 넘치는 추상적 무늬를 표현하기 위해 화가 자신이 거대한 캔버스 위에 페인트를 흘린 행위의 기록만이 있을 뿐이다. 이와 같은 작품의 목적은 무엇일까? 이 그림의 목적은 창의적인 행위와 오롯이 예술가 자신의 육체적 에너지만을 드러내 이 그림을 그리기 위해 예술가가 수행했을 몸의 움직임뿐 아니라 정신까지 느낄 수 있게 만드는 것이다.

잭슨 폴록

〈가을의 리듬(넘버 30)〉, 1950년, 캔버스에 유채, 266.7×525.8cm, 뉴욕 메트로폴리탄 미술관

물감을 들이붓거나 방울방울 흘리는 방식으로 제작되는 폴록의 작품은 처음에는 세상에 충격을 안겨주었지만 '액션 페인팅'을 처음 선보임으로써 아방가르드 예술의 중심지를 뉴욕으로 옮겨오는 데 일조했다.

문화적 맥락

그림을 보는 두 번째 방법은 그 작품들이 그려진 시기의 문화에 대해 어떤 이야기를 전해주는지 알아보는 것이다. 앞서 살펴본 동굴 벽화는 우리에게 초기 인류에 대해 알려준다(내용을 확신하기에는 애매하기 그지없지만). 이곳저곳 옮겨 다니다 때로는 동굴에 머물기도 했고, 야생동물을 사냥했지만 영구적인 거주지가 없고 작물을 재배하지도 않았던 이들 말이다.

6세기 기독교의 모자이크화(11쪽)는 깨우침을 얻은 소수가 교육받지 못한 대중에게 가르침을 전하는 가부장적인 문화를 반영한다. 이를 통해 우리는 초기 기독교에서는 사람들에게 성경 속 이야기를 가능한 명확하게 전달함으

로써 사람들이 비교적 새로운 이 종교의 의미를 받아들일 수 있도록 하는 것이 중요했음을 알 수 있다.

브론치노의 그림 속 우화(13쪽)는 지적으로 세련된 계층, 어쩌면 지식에 싫증이 났을지도 모르는 우아한 계층에 대해 수많은 사실을 말해준다. 그들은 수수께끼와 퍼즐을 사랑했으며, 교양 넘치는 놀이를 즐기기 위해 예술을 활용했다.

20세기 회화(왼쪽)는 예술가 개인의 독특한 행동이나 비전을 중시하는 시대, 특권층이 중시하는 전통적인 가치를 거부하고 예술가들이 스스로를 있는 그대로 자유롭게 표현하기를 장려하는 시대에 사는 사람들에 대해 말해준다.

설득력 있는 현실을 반영한 그림을 그리는 일은
매우 매력적인 과제로, 여러 세대의 예술가들이 놀라운 상상력과
응용력을 발휘해 이 문제에 도전했다.

현실과의 유사성

그림을 보는 세 번째 방법은 그 작품들이 얼마나 현실적인지 살펴보는 것이다. 자연과의 유사성은 오랫동안 예술가들에게 중요하고 어려운 부분이었는데, 특히 고전시대(기원전 600년경~서기 300년)와 르네상스시기(15세기에 시작되었다)부터 20세기 초까지 그러했다.

설득력 있는 현실을 반영한 그림을 그리는 일은 매우 매력적인 과제로, 여러 세대의 예술가들이 놀라운 상상력과 응용력을 발휘해 이 문제에 도전했다. 그러나 예술가의 마음속에서 이것이 항상 최우선 과제였던 것은 아니었다. 그림에서 자연 상태를 정확히 나타낸다는 부분에 우리의 기준을 적용할 수 없는 경우가 많은데, 이는 그림을 그리는 예술가 자신의 기준과는 다를 수 있기 때문이다. 예를 들어 성경 속 이야기를 가능한 명확하게 나타내려 했던 중세시대의 모자이크화(11쪽) 화가는 자신의 그림 속 등장인물들을 브론치노의 그림(13쪽) 속 인물들처럼 부드럽고 자연스럽게 그리지 않았다. 그러나 그는 예수와 라자로라는 주요 인물을 알아보기 쉽게 그렸고, 상징적인 동작을 취하고 있는 예수를 그림 중앙에 배치하고 배경에서 분리된 느낌으로 처리했다. 그가 생각하기에 명확성은 다른 어떤 요소보다 중요했을 것이다. 그는 조금의 모호함도 피하고자 했으며, 우리가 자연스러운 모습으로 여기는 복잡함과 혼란스러운 면은 그에게 있어 넘어야 할 장애물이었을 뿐이다.

이와 비슷하게 〈가을의 리듬〉을 그린 현대의 예술가는 물감을 통해 스스로를 매우 힘차게 표현했다. 이는 자연과의 유사성을 기준으로 판단해서는 안 될 일이며, 그 역시 이 요소를 거의 고려하지 않았다. 그의 목적은 자기 감정의 어떤 면을 표현하는 것이지 시각적인 주위 환경을 기록하는 것이 아니었다.

우리는 그림이 현실과 얼마나 유사한가를 가지고 순위를 매기기 쉽지만 유사성을 따지는 것이 적절하지 않을 때는 주의해야 한다.

디자인과 구조

그림을 보는 네 번째 방법은 디자인의 관점, 즉 형태와 색채가 그림 속에서 패턴을 만들기 위해 어떻게 사용되었는지를 보는 것이다. 예를 들어 브론치노의 〈시간과 사랑의 알레고리〉를 이 관점에서 본다면 우선 주요 인물 그룹, 즉 비너스와 큐피드가 밝은 색채의 L자를 형성하고 있다는 점을 알 수 있다. 다음 으로는 작가가 이 L자 그룹과 균형을 이루도록 기쁨을 나타내는 소년 및 시간의 할아버지의 팔과 머리 가 거꾸로 된 L자 형태를 이루고 있음을 알 수 있다. 이 두 개의 L자 형태는 프레임을 따라 사각형을 이 루면서 그림이 상당히 복잡한 구조임에도 안정감을 갖게 한다.

형태와 색채는 그림 속에서 패턴을 형성한다.

이제 다른 디자인 요소도 살펴보자. 이 그림 속 공간은 인물로 꽉 채워져 있어 관객의 눈이 쉴 공간을 허락하지 않는다. 이렇게 작품 전체에 여유라고는 없이 형태가 배치된 것은 작품 전체의 주제 및 바탕을 이루는 생각과 관련이 있다. 사랑, 기쁨, 질투 및 기만은 한데 엉켜 그 형태나 정신적으로 복잡한 패턴을 형성하기 때문이다.

이 작품에서 화가는 인물을 차갑고 선명한 윤곽선에 둥근 느낌의 표면 질감으로 표현했다. 덕분에 인물들은 마치 대리석으로 빚은 것처럼 보인다. 그림에 사용된 색채 역시 딱딱하고 차가운 느낌을 더욱 강조했는데 옅은 파랑과 마치 눈처럼 하얀 흰색 위주에 녹색과 어두운 파랑을 조금씩 사용했다(이 그림 에서 따뜻한 색이라고는 큐피드가 무릎을 대고 있는 쿠션의 빨간색뿐이다). 이러한 딱딱함과 차가움은 이 그림의 중앙에서 나타나는 관능적인 행동을 볼 때 우리가 보통 연상하는 것과는 반대의 느낌을 형성한다. 사랑 이나 열정을 드러내는 이러한 행동은 보통 부드럽고 따뜻한 느낌을 수반하기 마련이지만 이 그림에서는 계산적이고 냉정하게 표현되었다.

그림의 디자인적 요소를 분석하면 그림의 의미를 더 잘 이해할 수 있으며, 작가가 자신이 원하는 바를 표현하기 위해 사용한 테크닉에 대해서도 알 수 있다.

그림에 대해 이야기하기

앞으로 이어질 열두 장에서 우리는 다양한 시대와 장소에서 그려진 작품들을 살펴볼 것이다. 이 작품들을 감상할 때 일단은 기초적인 주제에 주목하겠지만 나중에는 처음 그림을 보았을 때 놓치기 쉬운 형태와 구성 등의 요소를 보다 집중적으로 살펴볼 것이다. 이 과정을 통해 그림에서 발견하리라 예상치 못했던 요소들을 만날 수도 있고, 내용이나 형태 등으로 분류하지 못하는 요소를 찾을 수도 있다. 그러나 그림을 이해하고 즐기는 데 이 요소들이 필수적임은 더 말할 필요도 없을 것이다.

우리는 어떤 그림이 속한 유파 내에서의 연관성을 고려하지도, 연대순으로 그림을 공부하지도 않을 것

이다. 사실 예술사를 다룬 수많은 훌륭한 책들은 작품을 역사적 문맥 안에 놓고 한 시대에서 다음 시대로 넘어가는 과정을 거치면서 미술 양식이 혁신을 이루는 과정을 좇는 데 주목한다.

그러나 무엇보다 중요한 것은 우리가 그저 그림을 보는 방법을 알아보는 것뿐만 아니라 그림에 대해 이야기를 시도해야 한다는 것이다. 조금 이상하게 들릴지 모르겠지만 그저 그림을 보는 것만으로는 충분하지 않다. 그림을 설명하는 단어를 찾고 그림을 분석하는 것은 수동적인 그림 감상에서 벗어나 능동적이고, 주관적인 감상을 할 줄 알고, 더 발전하는 데 도움이 되는 경우가 많기 때문이다.

핵심 질문

- 이미지는 항상 목적을 가지고 있는가?
- 예술은 작품이 태어난 시대의 문화를 반드시 반영하는가?
- 현실을 충실히 재현하는 것이 이미지에 있어 중요한 부분인가?
- 작품을 더 효과적으로 나타내기 위해 예술가는 형태와 색채를 어떻게 배열하고 있는가?

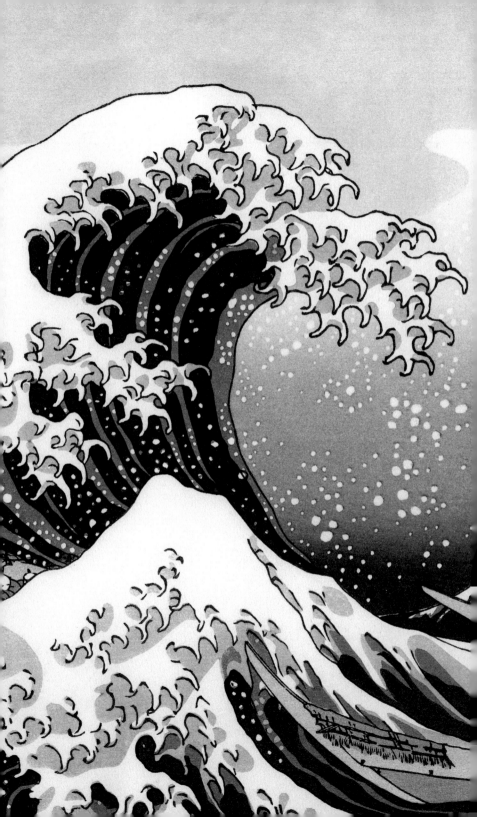

대지와 바다

우리를 둘러싼 세계는
끊임없는 영감의 원천이다.

예술가에게도 풍경은 자연을 사랑하는 사람에게 만큼이나 매력적인 대상이 될 수 있다. 실제로 어떤 예술가들은 가끔 마음과 눈을 정화하는 의미로만 자연을 그리는 반면, 일부 예술가들은 풍경화를 전문적으로 그리기도 한다.

주위 풍경 묘사하기

많은 예술가에게 있어 사람의 작품과 자연의 창조물을 비교하는 일은 흥미로운 주제로, 시각적으로 아름다울 뿐 아니라 자연 속에서 우리의 위치를 말없이 드러내기도 한다. 그 예로 솔즈베리 대성당을 그린 존 컨스터블의 작품을 들 수 있다.

웅장한 대성당은 키가 크고 잎이 무성한 배경의 나무들에 부분적으로 가려져 있다. 평화롭게 초원을 거니는 소들 중 일부는 나무 그림자에 가려 어둡게 보이기도 하고, 몇몇은 장관을 연출하는 대성당처럼 햇빛을 받고 있다. 대성당은 수직으로 우뚝 솟은 첨탑과 수평으로 뻗은 본당 지붕이 건물의 주요 선을 이루고 있지만 짝을 이루고 있거나 아치 모양으로 배열된 길쭉한 창문

존 컨스터블

〈주교의 영지에 있는 솔즈베리 대성당〉, 1825년경, 캔버스에 유채, 88×112cm, 뉴욕 메트로폴리탄 미술관

컨스터블은 인간이 만든 대성당이라는 인위적인 풍경에 높이 솟은 자연의 나무들을 배경으로 배치해 우아한 풍경을 완성했다.

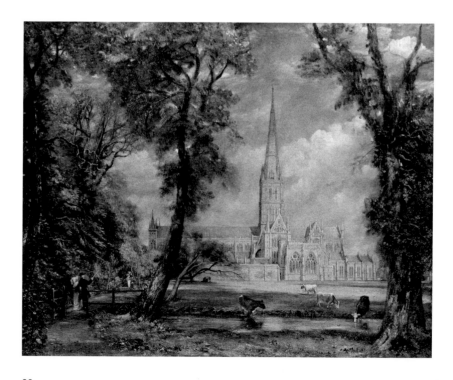

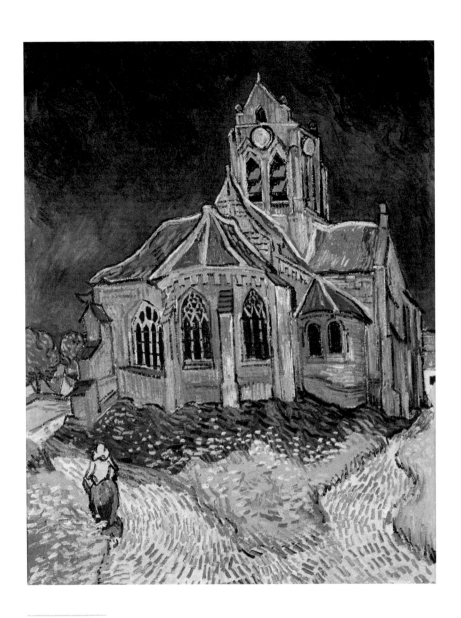

빈센트 반 고흐

〈오베르 교회〉, 1890년, 캔버스에 유채, 94×74cm, 파리 오르세 미술관

반 고흐는 선명한 색채와 생동감 넘치는 붓놀림으로 삶의 약동감이 느껴지는 오베르 교회를 표현했다.

들 및 첨탑에서 그 절정을 이루는 삼각형 모양의 박공. 제각기 다른 높이의 벽 등 수많은 디테일들이 모여 우리가 대성당이라고 생각하는 집합체를 이루고 있다. 여기에서 대조를 이루는 두 부분은 건축물의 일반적인 요소들과 자유롭고 일정한 규율이 없는 배경의 자연적 요소들이다. 이러한 맥락에서 인간은 아주 작게 보인다. 심지어 이 그림을 의뢰한 그림 왼쪽 아래에 등장하는 주교마저도 말이다.

네덜란드 출신의 예술가로 말년에 프랑스에서 작품활동을 했던 빈센트 반 고흐는 이로부터 대략 70년 후에 오베르 교회(21쪽)를 그렸다. 그리고 컨스터블의 평온한 풍경과는 사뭇 다른 느낌의 그림을 남겼다.

이 그림에서 교회는 마치 그 앞을 흐르는 시냇물과도 같이 생명력 넘치는 모습이다. 큼직한 크기에 강렬하면서도 하나하나가 독립성을 유지하는 느낌의 붓자국은 생동감이 있으며 독특한 패턴과 질감을 보여줌으로써 하늘이나 길도 교회와 그 주위 풍경처럼 살아 있는 것처럼 느껴진다.

컨스터블의 작품을 보고 솔즈베리를 방문했다면 기대했던 것과 크게 다르지 않겠지만 오베르 교회는 방문자들에게 반 고흐의 그림에서와 같은 시각적 흥분을 선사하지는 않을 것이다. 이 건축물 자체는 다른 교회와 다를 바 없이 육중하고 안정적이며 평범한 형태일 뿐이다. 반 고흐의 개인적인 시각이 이 건축물을 그의 마음속 풍경의 일부로 바꿔놓은 것이다.

오른쪽에 보이는 달리의 괴상한 풍경화는 20세기에 그려진 것으로 현실과는 확연히 다르다. 그러나 이를 구성하는 요소들은 비록 왜곡되었지만 묘하게 현실적인 분위기를 자아낸다.

> 불쾌할 정도로 유연한 세 개의 시계는
> 그림의 맥락 속에서 각기 다른 의미를 지닌다.

절벽과 바다, 그리고 끝없이 펼쳐진 땅으로 구성된 풍경에 부자연스러운 모습으로 바뀌어버린 아주 평범한 형태가 난데없이 등장한다. 예를 들어 바다 근처에는 납작하고 윗면에 광택이 나는 판이 놓여 있고, 앞에는 관처럼 생긴 거대한 상자가 있으며, 그 위로는 당혹스럽게도 지금은 죽어버린 나무가 자랐던 것처럼 보인다. 그리고 불쾌할 정도로 '유연한' 세 개의 시계는 그림의 맥락 속에서 각기 다른 의미를 지닌다. 하나는 나뭇가지에 마치 시체처럼 걸려 있고, 길게 늘어져 썩어가는 죽은 말의 안장 위에 놓인 시계는 시간과 공

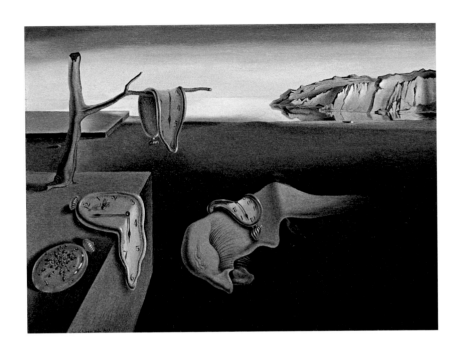

살바도르 달리

〈기억의 지속〉, 1931년, 캔
버스에 유채, 24×33cm,
뉴욕 메트로폴리탄 미술관

이 작품에서 달리는 기이하
게 왜곡된 요소들을 꼼꼼
하게 현실적으로 묘사함으
로써 황량하고 무인도 같은
풍경을 불안정한 느낌으로
표현했다.

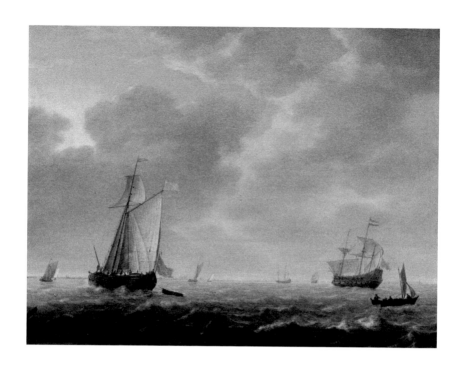

간의 무한한 확장을 의미한다. 그리고 마치 뜨거운 열에 녹아내려 원래 놓여 있던 네모 상자 위에 불규칙한 형태로 축 늘어진 듯한 세 번째 시계 위에는 파리 한 마리가 앉아 있다.

이 그림에서 온전한 고체 형태를 유지하고 있는 시계는 케이스에 들어 있는 붉은색 타원형 시계가 유일하다. 이 시계는 언뜻 보기에는 섬세한 검은색 무늬가 장식되어 있는 것 같지만 더 자세히 들여다보면 어떤 한 점에 있는 먹 잇감을 향해 게걸스럽게 달려들고 있는 한 무리의 개미들이며 어찌 보면 파리 같기도 하다. 이들은 이 그림에서 묘사된 것들 중 유일하게 살아 있는 대상이다.

이 그림은 영원함과 부패를 한 화폭에 마치 실제로 일어난 일인 것처럼 정밀하고 사실적으로 표현해 전반적으로는 그럴싸하나 마치 악몽 같은 광경을 담아냈다. 이처럼 초현실주의 스타일의 대가였던 달리는 우리가 보고 싶었던 광경과는 사뭇 다른 강렬한 풍경을 창조해내는 능력이 있었다.

시몬 데 플리헤르

〈네덜란드 군함과 순풍을 타고 항해하는 다양한 배들〉, 1642년경, 목판에 유채, 41×54.5cm, 런던 내셔널 갤러리

돛을 활짝 펴고 항해하는 위풍당당한 함선에서 강렬하게 수직으로 솟아오른 선은 약간 굴곡진 바다 표면을 나타내는 수평선과 어우러져 네덜란드 함대의 힘과 안정성을 드러낸다.

바다를 만나다

17세기 네덜란드인들은 세계에서 가장 뛰어난 항해사에 속했는데 그래서인지 배와 바다를 그린 작품이 특히 인기가 있었다. 순풍을 타고 항해하는 배들을 그렸을 뿐인 시몬 데 플리헤르의 그림마저도 바다의 광활함과 그 위협적인 출렁임과 함께 그 위를 항해하는 배들의 강렬한 아름다움을 담아냈다. 끝이 보이지 않는 하늘은 위풍당당한 군함의 배경이 되며, 돛을 올리고 깃발을 펄럭이는 군함들은 저 멀리 보이는 모험에 담대하게 도전할 것처럼 한껏 바람을 맞이하고 있다.

프랑스 화가 모네는 이와는 대조적으로 바닷물의 반짝임과 이른 아침 천천히 피어오르는 물안개, 빛나는 수면 위에서 움직이는 영웅적인 것과는 거리가 먼 모습의 작은 쪽배들의 모습에 매료되었다. 그는 친숙하고 따뜻한 시선으로 마치 자신이 잘 알고 있는 대상을 바라보듯 바다에 주목했는데, 이는 그가 르아브르(프랑스 서북부의 항구도시-옮긴이)에서 유년 시절을 보내며 생긴 것이다. 그는 수면을 비추는 다양한 빛의 변화에 깊은 흥미를 느꼈으며, 이 효과를 그림으로 재현하기 위한 테크닉을 개발하기 위해 몰두했다.

클로드 모네

〈인상, 해돋이〉, 1872~1873년, 캔버스에 유채, 49.5×65cm, 파리 마르모탕 모네 미술관

시몬 데 플리헤르의 차분한 톤과는 대조적으로 모네는 해 질 녘 조용한 바다의 수면을 비추는 빛의 조화를 담아내기 위해 선명한 색채를 사용했다.

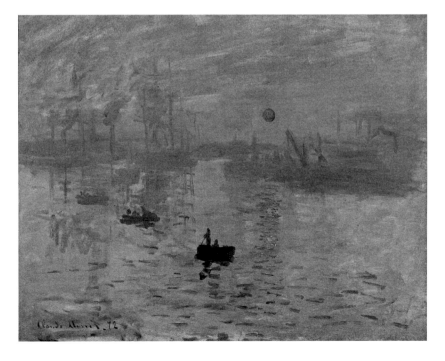

모네는 해 질 녘 조용한 바다의 수면을 비추는 빛의 조화를
담아내기 위해 선명한 색채를 사용했다.

모네가 〈인상, 해돋이〉라고 명명한 이 그림에서 아마도 지금은 그가 바다
위에 마치 여명이 부서지듯 흐릿하게 비춘 모습을 훌륭하게 담아냈음을 모든
이들이 인정할 것이다. 그러나 1874년 이 그림이 처음 전시되었을 때 대다수
사람들은 그림 속의 땅과 바다, 그리고 하늘이 빛 속에서 흐릿해진 것처럼 보
이도록 그린 방식에 대해 비판을 서슴지 않았다. 한 미술평론가는 이 그림을
비롯해 함께 선보였던 작품들을 조롱하면서 모네가 속한 화풍 전체에 '인상
주의'라는 별명을 붙였고, 이 작품과 그 제목을 콕 집어 혹평을 날렸다.

아래의 그림은 모네의 그림보다도 이전에 그려졌기에 더욱 놀라운 작품이
다. 당시 터너는 휘몰아치는 폭풍을 꽤 많은 작품을 통해 연구했다. 이 그림
에서 세차게 몰아치는 파도와 소용돌이치는 구름 속에서 모든 형태는 일정한
모습을 잃은 것처럼 보인다. 〈폭풍: 항만 입구의 증기선〉은 그가 1842년에 그
린 작품으로, 군집된 색채가 몰아쳐 서로 섞여버리는 가운데 터너가 바다와
배의 이미지를 얼마나 효과적으로 보여주었는지 확인할 수 있다.

윌리엄 터너

〈폭풍: 항만 입구의 증기선〉,
1842년, 캔버스에 유채,
91.4×122cm, 런던 테이트
모던

터너는 소용돌이치는 색채
의 덩어리들을 사용해 폭풍
이 가져온 혼돈을 표현했으
며, 이러한 혼란 속에서 형
체를 알아볼 수 없이 흐릿
하게 보이는 배의 모습을
포착했다.

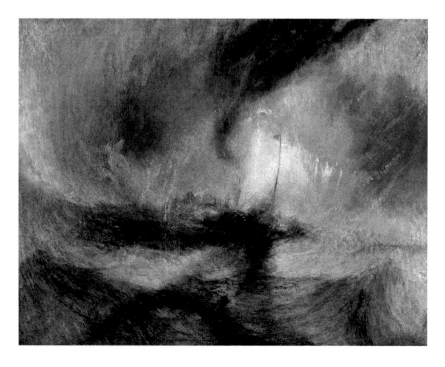

26

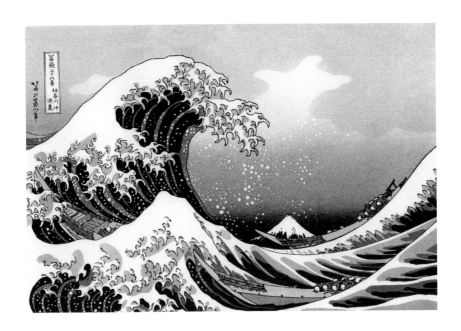

터너의 웅장한 그림은 매우 힘이 넘치는 데다 거대한 폭풍우와 집채만 한 파도를 묘사한 방법이 참으로 적절한 나머지 마치 이러한 혼란과 폭풍을 그릴 때는 그가 사용한 방식만이 적절한 것처럼 생각될 정도다.

그러나 사실 그렇지는 않다. 정확히 반대 느낌의 방법, 즉 선명한 윤곽선과 정밀하게 묘사된 형태를 보여주는 일본의 작가 호쿠사이는 무섭도록 거대한 파도의 규모를 놀랄 만큼 효과적으로 화폭에 담았다. 이 목판화는 후지산과 원뿔 모양의 화산 봉우리들의 풍경을 그린 연작의 일부로, 그림 중앙의 약간 오른쪽 지점에서 이 풍경을 확인할 수 있다.

이 그림을 한참 들여다보면서 온갖 세부 요소들을 찾아낸 후에야
침몰하는 배, 그리고 안간힘을 쓰고 있는 사람들이
눈에 들어오기 시작한다.

그러나 이 그림의 왼쪽에서 굴곡을 그리며 치솟아 있는 거대한 파도는 보는 이의 시선을 한눈에 빼앗아버린다. 소용돌이치는 거품은 무수히 많은 작은 갈고리처럼 생긴 물결이 되고, 이 물결 하나하나가 선명하게 묘사되었다. 바다의 큰 움직임은 날카로운 흰색의 뾰족한 무늬들로 나타냈다. 이 그림은

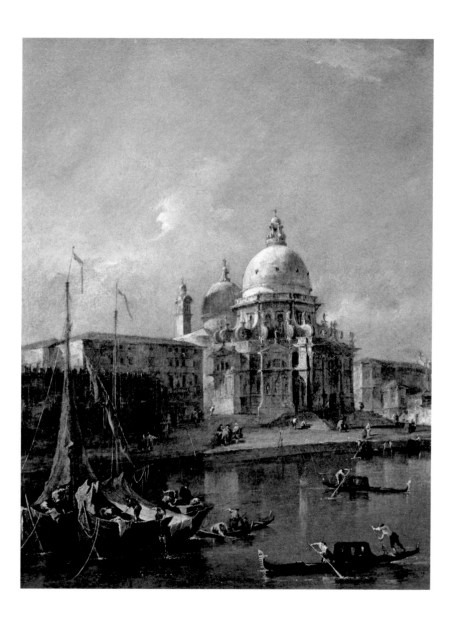

전체적인 구성으로 볼 때 폭풍이 몰아치는 바다를 선명한 이미지로 보여주는 풍경화인 동시에 눈을 즐겁게 해주는 훌륭한 장식디자인이기도 하다. 그래서 그림을 한참 들여다보면서 온갖 세부 요소들을 찾아낸 후에야 침몰하는 배, 그리고 안간힘을 쓰고 있는 사람들이 눈에 들어오기 시작한다.

　　마지막으로 바다 풍경을 다르게 표현한 그림을 살펴보자. 왼쪽 그림은 바다 위에 세워진 놀라운 도시 베네치아의 18세기 풍경이다. 이 그림에서 과르디는 수면의 반짝임을 모네만큼이나 훌륭히 포착해냈지만 방법은 사뭇 달랐다. 그는 태양이 중천에 떴을 시간을 택해 그림 속 풍경을 아름답게 빛나는 햇빛으로 가득 채웠다. 이 그림의 주제는 산타 마리아 델라 살루테의 대성당으로, 그림에 마치 컨스터블의 솔즈베리 대성당과도 같은 장엄한 분위기를 더해준다. 이 건물은 육중하고 단단하지만 과르디는 영리하게도 이 건물을 광대하게 빛나는 하늘과 맞닿아 있도록 위치를 잡고, 환하고 옅은 색채를 사용해 마치 붕 떠 있지만 안정적인 모습으로 보이게 그려 바다와 하늘 사이에 조용히 떠 있는 듯한 느낌을 주었다.

　　컨스터블의 그림과 비슷한 점이 또 하나 있다면 성당 건물이 그 앞에 있는 사람들을 마치 난쟁이처럼 작아 보이게 만든다는 점이다. 그러나 이 그림의 등장인물들은 지루할 정도로 침착한 영국인 부부가 아닌, 쉴 새 없이 마을 오가거나 물 위를 가로지르는 활기찬 이탈리아 사람들로, 이들의 상선이 향하는 곳이야말로 분명 가장 바쁘게 돌아가는 상업도시임을 짐작케 한다.

　　과르디의 그림은 베네치아에서 특히 아름다운 한 부분을 포착한 작품에 지나지 않을 수도 있다. 그러나 그림 속 성당 건물이 주는 행복에 가까운 안정감과 그 성당을 지은 사람들이 종종걸음을 치며 바쁘게 움직이는 모습은 탁월한 대조를 이룬다.

핵심 질문

- 작가는 대상을 가까이에서 보았는가, 약간 떨어진 시선으로 보았는가?
- 풍경 속에 살아 움직이는 인물이나 인공물이 있는가?
- 작가는 바다를 그릴 때 물이 주는 시각적 효과를 어떻게 그림으로 제시했는가?
- 자연을 친근하게 그렸는가, 적대적인 모습으로 그렸는가?
- 화면의 크기를 가늠할 때 인물의 유무는 중요한 요소인가?

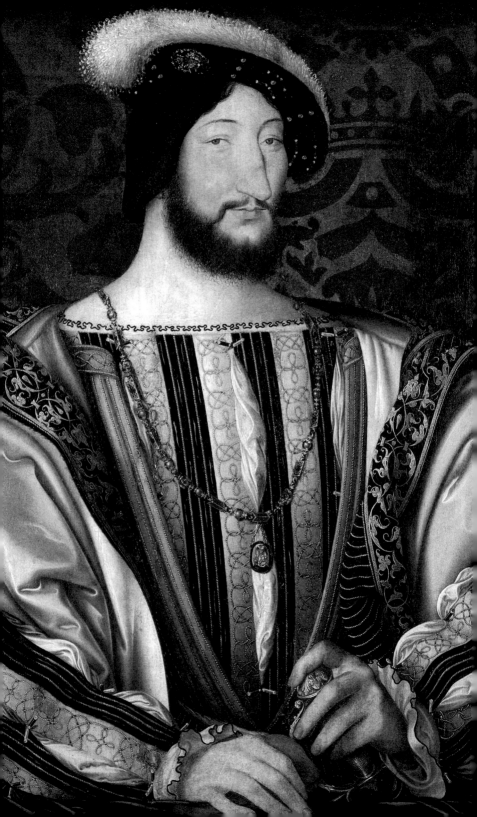

사람을 그리는 초상

초상화는 한 사람이나 집단의
겉모습 그 이상을 드러낼 수 있다.

예술가들은 수 세기 동안 초상화를 그려 생계를 유지했으며, 일부는 오늘날에도 마찬가지다. 초상화는 두 가지 이유에서 인기가 있었는데 첫 번째는 그림에 등장한 인물이 후세를 위해 자신의 모습을 기록했다는 점에 만족감을 느끼기 때문이었고, 두 번째로는 그림을 보는 이들 입장에서는 옛날에 살았던 사람들이 어떤 모습이었는지를 그림으로 살펴보기를 즐기기 때문이었다.

단체 초상화

초상화가 꼭 한 사람을 그린 그림이어야 할 필요는 없으며, 여러 명을 그린 그림일 수도 있다. 예를 들어 16세기와 17세기 자선단체 회원이거나 도시 행정가들, 심지어 의사길드의 회원 등 한 가지 이상의 집단에 소속되어 행동했던 네덜란드인들은 화가에게 단체 초상화를 의뢰했다.

가장 초창기의 단체 초상화는 민병대원들의 모습을 그린 것으로, 그 전형으로는 1533년에 코르넬리스 안토니스가 그린 그림을 들 수 있다. 각각의 민병대원들은 화가에게 보상을 지불했으며, 그 대가로 자신이 선명하고 충실하게 묘사되기를 바랐다. 그렇기에 화가는 대원들 한 사람 한 사람을 섬세하게 그려냈으며, 인물들이 이루는 대조의 측면에서 볼 때 민병대에 속한 모든 사람들이 평등한 모습으로 보이게 했다. 그렇지만 그 결과 완성된 그림은 그다지 흥미로운 느낌을 주지 못한다. 사실 이 그림은 모두가 정면을 본 상태로 두세 줄로 늘어서서 찍은 평범한 학급 단체사진에 비해 약간 흥미로운 정도로, 이런 사진에서 엄숙하게 배열된 개인의 얼굴들은 그 수가 너무 많은 나머지 익명성을 띠는 느낌마저 든다.

이러한 단체 초상화는 네덜란드에서 17세기까지도 계속 그려졌지만 이 시기 무렵부터 예술가들은 의뢰한 고객들을 만족시킬 뿐 아니라 자신이 흥미를 느끼는 그림을 그리는 데 점점 더 열망을 갖기 시작했다.

특별히 돋보이거나 유난히 눈에 띄는 사람은 없지만
각 인물들은 독특한 개인으로서 묘사되었다.

반면 프란스 할스가 1616년에 그린 〈성 조지 민병대원들의 만찬〉에서는 화가가 그림을 더욱 생생하고 흥미롭게 보이도록 만들기 위해 노력한 흔적이 엿보인다. 그는 모든 인물들을 부동자세로 탁자에 둘러앉히는 대신 중앙에서

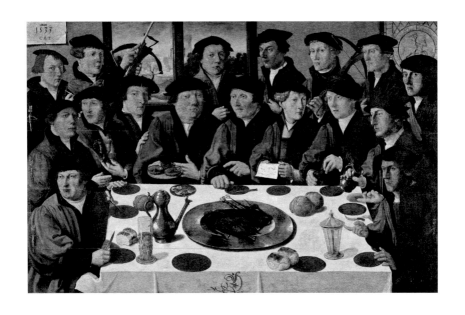

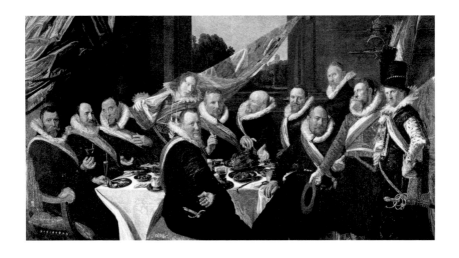

벌어지는 사건, 즉 깃발을 선보이는 행진에 다 같이 반응하는 모습으로 묘사했다(그림에 등장하기로 한 네덜란드 행정가들은 다른 때 같으면 엄숙한 분위기로 행해졌을 군대 행사를 유쾌한 저녁 만찬 분위기로 묘사하는 쪽을 택했다). 그렇지 않아도 활발한 느낌을 주는 구도에 깃발은 생생한 색채와 사선으로 된 동적인 악센트를 더한다.

할스가 안토니스보다 훨씬 더 흥미로운 작품을 남기기는 했지만 안토니스 역시 의뢰받은 내용을 성실히 이행하는 그림을 그렸으며, 모든 등장인물들을 매우 충실히 재현했다. 누구도 특별히 두드러지거나 덜 주목받지 않지만 모든 이들이 각자의 특성을 지닌 개인으로서 그려졌다. 이야말로 우리가 초상화에서 기대하는 덕목이라 할 수 있는데, 바로 그림 속 인물이 어떻게 생겼는지를 정확히 보여주는 것이다.

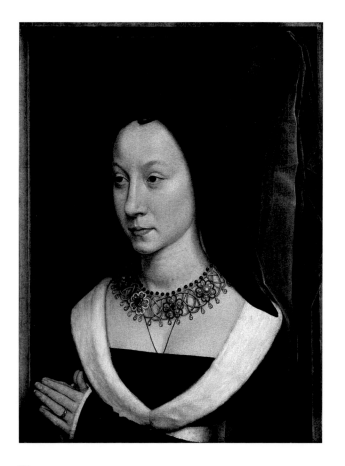

한스 멤링

〈마리아 포르티나리의 초상〉, 1470년경, 목판에 유채, 44×34cm, 뉴욕 메트로폴리탄 미술관

멤링은 단조로운 느낌을 주는 마리아 포르티나리의 얼굴 뒤에 숨겨진 성격보다는 그녀의 목에 걸린 목걸이의 디테일에 집중해 섬세하게 묘사했다.

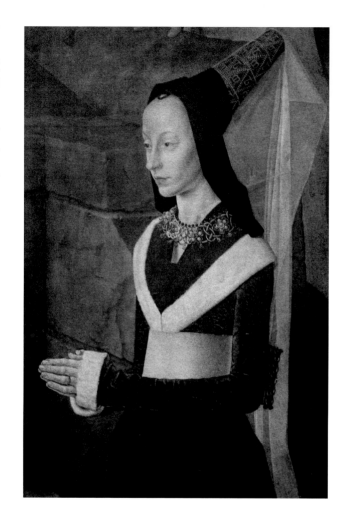

한 사람을 다른 시선에서 보다

그러나 어찌 보면 이와 같은 기대는 너무 순진한 것일지도 모르겠다. 그 예로
마리아 포르티나리라는 동일 인물을 그린 두 개의 초상화를 살펴보자. 둘 다
플랑드르 지방 출신의 예술가가 정성을 다해 능숙한 솜씨로 그린 것이며 넓
은 시각에서는 유사한 특징을 나타냈지만 두 초상화는 실제 마리아 포르티나
리가 어떻게 생긴 사람인지 확실하게 알기 힘들 만큼 다른 분위기를 전한다.

둘 중 앞서 그려진 초상화는 1470년경 한스 멤링이라는 화가가 그린 것이
고, 나중에 그려진 것은 휘호 판 데르 후스가 1479년경에 그린 것이다. 휘호
판 데르 후스의 초상화는 제단화의 일부로, 아기 예수가 목동들에게 경배를

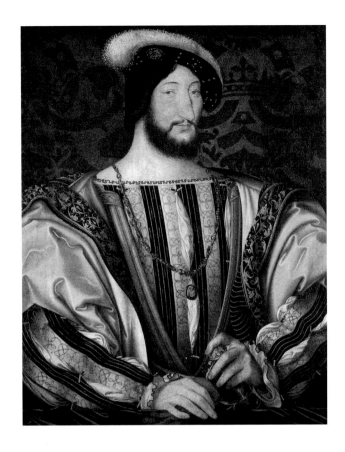

받는 모습이 중앙에 묘사되어 있다(88~89쪽 참조). 이 그림을 의뢰하고 기부한 사람들은 양쪽에 도열해
있는데 토마소 포르티나리와 그의 아들들은 왼쪽에, 그의 아내인 마리아와 딸들은 그림 오른쪽에 그려
졌다. 그림이 그려질 당시 생존해 있던 이 사람들은 그림 속에 나타나되 보잘것없지만 독실한 모습으로
특히 성가족을 향해 경배를 올리는 모습으로 함께 기억되기를 바랐다. 이 가족의 수호천사는 말 그대로
수호자로서 그들 뒤쪽에 크게 묘사되어 있다.

마리아 포르티나리를 묘사함에 있어 휘호 판 데르 후스는 정성스러운 세부 묘사를 아끼지 않았다. 그
녀의 푹 꺼진 볼, 긴 코와 진지한 표정을 묘사하기 위해 수없이 붓질을 했다. 반면 멤링의 초상화에서 그
녀는 피상적이다 못해 거의 얄팍하게 느껴지며 휘호 판 데르 후스가 그린 초상화에 비해 감정의 깊이나
진지함이 확연히 부족해 보인다.

여기서 우리는 멤링이 모델의 깊이를 간과했는지, 아니면 휘호가 비교적 얄팍한 성품의 인물에 자신
의 심오함을 투영했는지 궁금해진다. 두 초상화는 우리에게 마리아 포르티나리가 실제 어떤 모습이었는
지 알려줄 수 있을까?

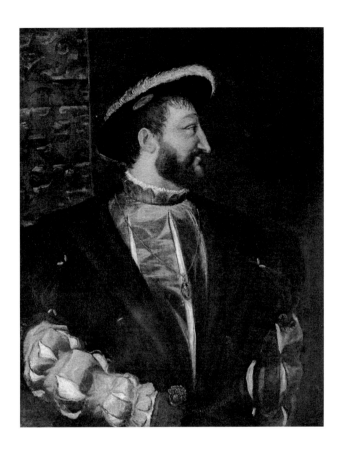

베첼리오 티치아노

〈프랑수아 1세〉, 1539년, 캔버스에 유채, 109×89cm,
파리 루브르 미술관

그림을 통해 통치자로서의 이미지를 드러내는 그만의 기술로 매우 인기 있었던 티치아노는 작품에 왕의 권력과 위엄을 표현했다.

한 인물이 실제로 어떤 외모를 가지고 있는지 여부는 그 사람이 타인에게 어떻게 보이는지와는 다른 문제다. 사회생활을 하는 사람들에게는 종종 전자보다 후자가 훨씬 중요하다. 오늘날 정치인들이 자신들의 이미지를 얼마나 열심히 가꾸는지를 생각해보라. 옛날 왕족들 역시 이 문제에 정치인들만큼이나 민감했다. 왕족들의 초상화는 실제 인물과 물리적으로 유사하다고 되는 그림이 아니었다. 만약 주인공이 왕이라면, 그는 초상화 속 어디를 보더라도 왕으로 보여야만 했다.

그렇다면 프랑스 화가 클루에는 그가 그린 프랑스 국왕 프랑수아 1세의 초상화(왼쪽)에서 이 같은 조건을 충족시켰을까? 그림 속에서 국왕은 매우 화려한 옷을 입고 당대의 통치자로서 존재감을 과시하고 있다. 그러나 같은 국왕을 그린 티치아노의 초상화와 비교한다면 완전히 다른 면이 보일 것이다! 과감하게 한쪽으로 돌린 국왕의 얼굴, 위엄 있는 턱수염, 심지어 그의 어깨마저 권위 있어 보이는 티치아노의 초상화는 주인공에게 영웅적인 느낌을 부여한다. 비록 티치아노는 모델을 직접 보고 그리지는 못했지만(그는 국왕의 옆모습이 새겨진 메달을 보고 이 초상화를 완성했다고 한다), 전체적인 콘셉트와 활력 넘치는 화법은 클루에의 그림을 마치 소심하게 종종걸음 치는 사람처럼 보이게 만들었다.

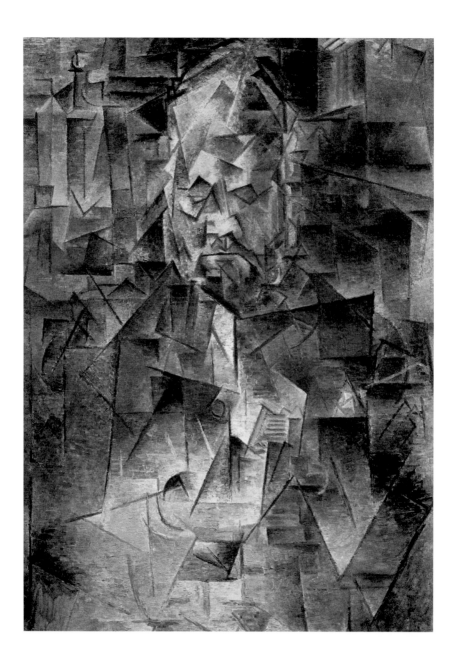

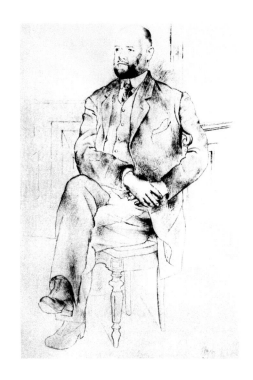

당대의 왕과 황제들이 티치아노에게 초상화를 맡기고 싶어 했음은 당연한 일이었다. 또한 궁정 화가들에게 이와 같은 그림 스타일이 지속적으로 요구되었기에 후대의 예술가들(루벤스와 반 다이크 등) 역시 그들의 왕실 의뢰인들이 자연스러운 위엄을 드러내는 그림을 그릴 수 있었다.

예술작품으로서의 초상화

때로 초상화는 예술작품으로서의 가치에 중점을 두면서 특정 인물을 재현하는 면은 부차적으로 드러내기도 한다. 이러한 예는 피카소가 그린 화상 볼라르의 초상(왼쪽)에서 찾아볼 수 있다. 이 그림이 그려진 1910년대 피카소는 입체주의라는 화풍이 보여주는 표현법에 푹 빠져 있었다. 그와 몇몇 동료들은 예술가라면 자연의 겉모습 안에 숨겨진 원뿔, 구 등 기하학적인 형태를 논리적 귀결에 따라 밝혀내야 할 뿐만 아니라 심지어 그보다 더 나아간 형태를 보아야 한다는 세잔의 주장을 받아들였다.

이 그림에서 볼라르의 얼굴은 날카로운 모서리를 가진 각진 형상들로 산산

이 부서져 보이지만 그의 얼굴뿐 아니라 배경 역시 같은 형식으로 이루어져 있다. 오랫동안 이어져 내려온 인물과 배경의 구분이 파괴되고 캔버스 표면 전체가 균일한 하나의 덩어리로 취급된 것이다. 덕분에 이 작품은 특정 대상을 재현한 작품에서는 거의 찾아보기 힘든 통일감을 갖지만 사실 이러한 점은 순수한 추상 작품(14쪽 잭슨 폴록의 작품 참조)에서 주로 보이는 특징이다. 그리하여 피카소의 그림은 비록 막연하지만 깊이와 공간감, 심지어 크기에 있어 뜻밖의 강렬함을 보여준다. 아마 이 그림에서 가장 놀라운 점이라면 삐죽하게 산산이 부서진 형태들이 수없이 모여 있는 사이로 볼라르의 특징과 성격이 드러나도록 그린 흥미로운 방법일 것이다.

5년 후 피카소는 볼라르의 다른 초상화를 그렸는데, 평범한 스타일의 섬세한 드로잉이다. 그림에서 인물과 배경은 각각 또렷하게 구분된다. 인물과 그가 앉아 있는 의자, 입은 옷, 분위기는 모두 명료하게 표현되었다. 그러나 이전에 그려진 입체주의 스타일의 초상화보다 이 그림에서 인물의 성격이 더 생생하게 드러날지는 의문이다.

작가 미상

〈책상에 앉아 있는 성 마르코〉, 에보 복음서의 일부, 816~835년경, 양피지에 잉크와 안료, 18×14cm, 에페르네 시립미술관

복음서가 집필될 당시에는 초상화가들이 없었기 때문에 성경 구절을 묘사하는 삽화가들은 사도들이 어떻게 생겼을지 상상해서 그려야 했음은 물론 그가 하늘로부터 종교적 영감을 받는 장면을 어떻게 보여줄 것인지까지 찾아내야 했다.

상상 속 인물을 그린 초상화

때로 초상화에서 가장 중요한 요건은 묘사된 인물의 특징을 잘 전달하는 것이기도 하다. 이때 인물의 실제 신체적 특징이나 그 사람이 타인에게 어떻게 보이기를 원하는지는 그리 중요한 요소가 아니다. 우리는 매일 신문에 실리는 정치 풍자 만화에서 이러한 예를 찾아볼 수 있다. 물론 이 만화들은 인물의 성격을 묘사하기보다는 풍자에 중점을 두는 편이다. 예술가들은 보다 심도 있는 인물 묘사에 집중한다.

> 때로 초상화에서 가장 중요한 요건은
> 묘사된 인물의 특징을 잘 전달하는 것이다.

이러한 면을 가장 명확히 볼 수 있는 경우는 바로 화가에게 아무도 본 적 없는 인물의 초상을 그려달라고 요청했을 때다. 예를 들어 고대로 거슬러 올라가면 글자로 이루어진 책이라 할지라도 저자의 초상이 먼저 등장해야 하는 오랜 전통이 있었다. 그리고 그 책이 복음서일 경우(주로 중세시대에 이러한 책이 많았다) 예술가들은 다음과 같은 문제에 봉착하게 된다. 바로 사도(복음서의 저

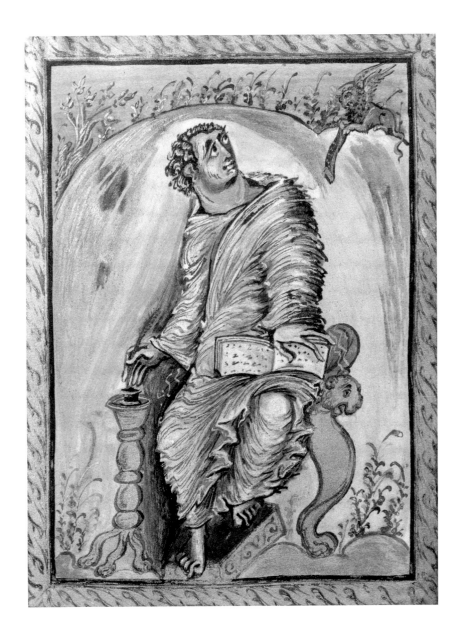

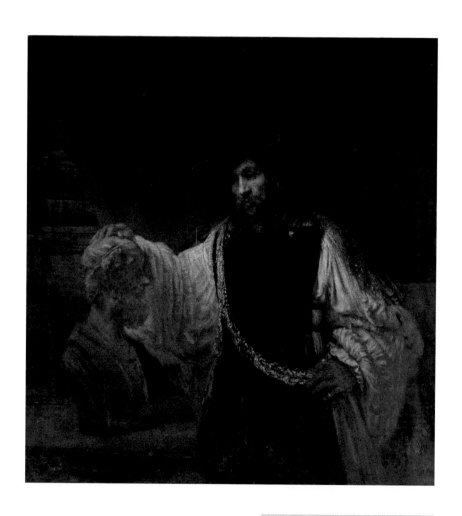

렘브란트 반 레인

〈호머의 흉상과 함께 있는
아리스토텔레스〉, 1653년,
캔버스에 유채, 143.5×
136.5cm, 뉴욕 메트로폴
리탄 미술관

렘브란트는 고대로부터 이
어져 온 철학자들의 초상화
를 무시하고 위대한 시인의
모습에 매우 신중한 사람에
게서 느껴지는 자신만의 느
낌을 투영했다.

자)들이 어떻게 생겼는지 아는 사람이 아무도 없다는 것이다. 화가들은 이전에 그려진 초상화에 의존할 수도 있고(이 역시 상상에 기반했을 것이다), 사도들이 어떤 특징을 가진 인물들이며, 신의 계시를 받아 적을 때 어떤 모습이었을지 자신만의 상상력을 동원했을 수도 있다.

41쪽 그림은 9세기 예술가가 복음서를 집필 중인 성 마르코를 어떻게 묘사했는지 보여준다. 그림 속 사도는 자신의 잉크통 뒤쪽에 앉아 무릎 위에 책을 펴놓고 있다. 하늘을 초조하게 응시하는 시선 때문에 눈썹은 이마에 주름을 만들고 있으며, 그의 상징(날개가 달린 사자)은 공중을 맴돌며 그를 응원하려는 듯 두루마리를 들고 있다.

놀라운 것은 상상에 기반해 그린 초상화도 감동적인 그림으로 꼽힐 수 있다는 사실이다. 렘브란트의 초상화 〈호머의 흉상과 함께 있는 아리스토텔레스〉와 같은 그림이 그 예에 해당한다. 아리스토텔레스는 기원전 4세기의 유명한 철학자로, 한때 마케도니아 알렉산더 대왕의 교사로 활동했다. 그의 모습을 본뜬 조각상이 고대에 만들어진 바 있지만 렘브란트는 그의 모습을 묘사할 때 이러한 조각상을 참고하지 않았다. 그림 속에서 슬픈 모습을 한 채 풍부하고 깊이 있는 감정을 보여주는 이 인물은 보다 가까이에서 볼 수 있을 법한 느낌이다. 아리스토텔레스는 고대 철학자들이 아닌, 당대의 궁정 인물들과 유사한 옷을 입고 있다. 그는 성은의 표시인 금빛 체인(알렉산더 대왕과의 관계를 암시한다) 위에 손을 얹고 있으며, 오른손은 호머의 흉상에 얹고 깊은 생각에 빠진 눈길로 그를 바라보고 있다. 호머는 그리스 문화에 매우 깊은 영향을 미친 맹인 시인으로, 그가 노래한 영웅인 아킬레스는 알렉산더 대왕이 본보기로 삼은 인물이기도 하다.

그림 속 호머의 대리석 흉상은 고대의 초상을 본떠 그린 것이지만 이 역시 호머 사후 6세기 정도가 지난 후 상상을 토대로 제작한 것이다. 누구도 이 위대한 시인이 실제로 어떻게 생겼었는지 본 적은 없지만 이 이미지는 그의 시가 갖는 힘을 확연히 느낀 고대의 한 조각가가 가장 인상 깊은 초상을 제작하는 데 성공해 만들어낸 것이다. 그러나 이 초상은 그 주인공의 실제 모습과 전혀 닮지 않았을 수도 있다.

핵심 질문

- 화가는 모델이 된 인물의 특징을 살리기 위해 노력하고 있는가?
- 예술가는 모델이 된 인물을 실제보다 더 중요하거나 매력적으로 보이게 함으로써 자신의 그림 속 인물을 돋보이게 하고자 하는가?
- 예술가는 자신의 개인적인 스타일을 드러내기 위해 모델이 된 인물의 이미지를 어디까지 왜곡할 수 있는가?
- 예술가의 상상으로 만들어낸 이미지는 초상화로서 어느 선까지 유효한가?

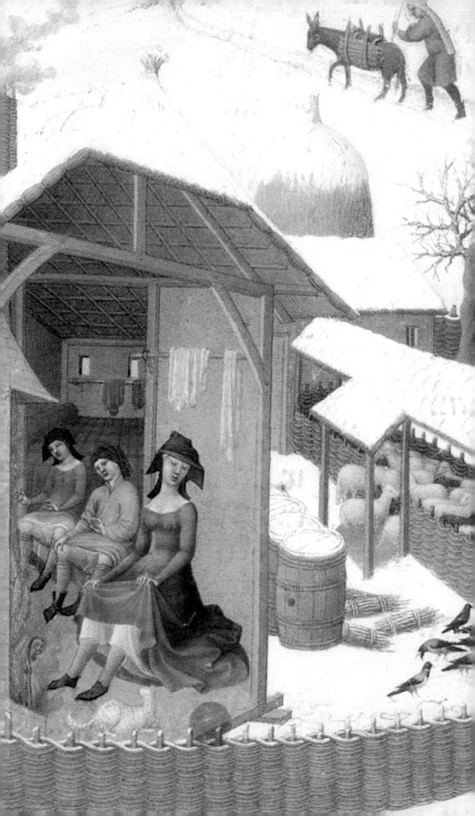

일상 속 풍경

평범한 사람들의 삶과 일상 속 대상을 그린 이미지는 때로
예측하지 못한 부분에서 흥미로운 사실을 드러내거나 감동을 준다.

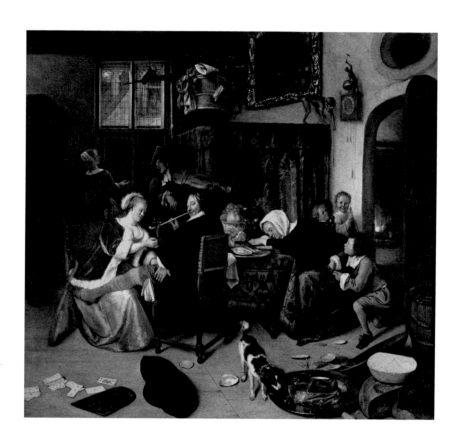

얀 스테인

〈방탕한 가정〉, 1668년경,
캔버스에 유채, 77×87.5cm,
런던 앱슬리 하우스 웰링턴
미술관

컬러풀하고 디테일이 풍부
한 이 그림은 각기 다른 계
층과 세대의 사람들로 가득
차 있다. 주인과 하인, 젊은
이와 노인, 그리고 단정한
사람도 있지만 외설적인 인
물이 더 많으며 이 외설적
인 면을 다양한 모습을 통
해 보여주고 있다.

검박한 일상의 풍경은 수 세기 동안 품위 없는 것으로 여겨졌다. 중세시대 필사본 책의 테두리나 고대 그리스의 도자기에 일상의 풍경이 그려지기도 했지만 이들은 진지한 그림의 주제로는 적합하지 않은 모습으로 취급되었다. 그러나 어떤 시대에는 화가와 그 후원자 모두 그들 주변의 일상을 관찰하고 묘사하는 일을 즐겼다.

풍속화

17세기 네덜란드 미술품 수집가들을 예로 들자면 이들은 특히 풍속화를 좋아했다. 이들의 수요를 충족시키기 위해 상당수의 작품이 제작되었으며, 이 분야의 그림들은 딱히 특별할 것 없는 주제임에도 아름답고 매우 흥미로웠다. 네덜란드 화가들은 바가 있는 술집에서의 다툼, 활기 넘치는 가족 잔치, 부유층의 우아한 유희, 얼음 위를 신나게 돌아다니는 유쾌한 스케이터 꼬마들, 일과 중인 평범한 여인들 등 당시 일상의 수많은 풍경을 그렸다.

<center>그림을 좀 더 자세히 들여다볼수록
흥미로운 세부 요소들을 더 많이 찾아낼 수 있다.</center>

얀 스테인의 〈방탕한 가정〉이 좋은 예다. 그림 속 문 옆에 걸린 시계는 5시 5분 전을 가리키고, 늦은 오후의 햇살이 보조 틀을 덧댄 왼쪽 위 창문을 통해 스며들고 있다. 이 집의 주인 남자는 분명 배부르게 식사를 한 모습으로 도기 재질 담뱃대를 물고 저녁식사 후의 흡연을 만끽하고 있다. 화려하게 차려입은 풍만한 여인은 주인 남자의 아내인지 아닌지 확실치 않지만 그에게 와인을 권하고 있다. 남자는 엉덩이 쪽에 올려둔 손에 든 외알 안경을 조심하느라 눈이 반짝이고 있다. 탁자의 다른 쪽 끝에 앉아 있는 가정부는 깊이 잠들어 옆에 무릎을 꿇고 있는 소년이 자신의 주머니에 든 물건을 노리고 있다는 것을 눈치채지 못한 듯하다. 바닥에는 커다란 굴 껍질 옆으로 카드가 흩어져 있고, 그 옆에는 주인 남자가 아무렇게나 던져 둔 모자와 석판이 나뒹굴고 있다. 오른쪽으로는 빵과 치즈가 풍성하게 쌓여 있고, 개는 먹음직스런 고기 뼈다귀에 관심을 보이고 있다.

이처럼 그림을 좀 더 자세히 들여다볼수록 흥미로운 세부 요소들을 더 많이 찾아낼 수 있다. 호기심 많은 이웃 사람은 창문을 통해 집을 들여다보고 있고, 주인 남자 뒤에서는 음악가가 하인 소녀에게 치근거리고 있다. 그림 오른쪽의 두 아이 중 한 명은 약을 올리듯 동전을 들어 보이고 있고, 마지막으로 침대 머리 쪽 장식에 올라가 있는 원숭이는 시계추를 가지고 놀고 있다. 5시 5분 전이라고는 생각할 수 없는 풍경이네! 이런 집에서 시간이 무슨 의미가 있겠는가?

얀 스테인은 흥미로운 그림을 그리는 데만 관심이 있었던 것이 아니다. 그는 그림을 통해 도덕적인 메시지도 전달하려 했는데 어른들의 품위 없는 행동은 아이들에게도 나쁜 예로 작용하며 심지어 하인들

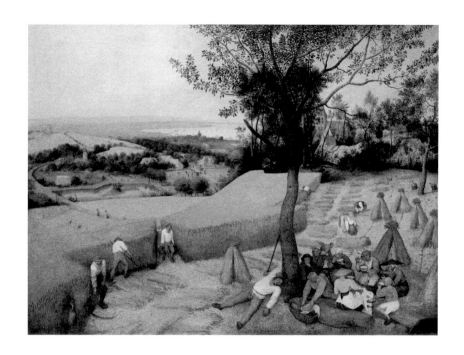

에게까지 영향을 준다는 내용이다. 또한 동물적 식탐에 따르는 개와 말 그대로 '시간을 낭비하는' 중인 원숭이를 통해서도 비슷한 내용을 전한다.

안 스테인의 이러한 그림은 부유층의 행동을 풍자적인 시선으로 보여준다. 평소 그는 자신이 소유한 여관에 온 평범한 사람들의 익살스러운 행동들을 가까이에서 관찰하고 이를 자주 그림의 소재로 삼았다.

야외의 노동

꼭 1세기쯤 전인 1565년에 그려진 위 그림은 야외에서의 삶과 농촌지방에서의 노동을 보여준다. 이 그림에서 피테르 브뤼헐은 추수 때 흔히 볼 수 있는 풍경을 포착했다. 녹초가 되도록 일하고 난 뒤 들판 사이로 난 길을 터벅터벅 걷는 사람, 낫질을 하는 남자들, 이삭더미를 묶기 위해 허리를 구부린 여자도 있고, 전경 쪽에 앉아 있는 사람들에게서는 먹고 마시는 행위의 순수한 기쁨이 느껴진다. 또한 가장 감동적인 것은 피로에 지친 농민들이 나무 뿌리를 베고 누워 낮잠의 축복을 만끽하는 모습이다.

도시에서 일하는 사람들

과거에는 대부분의 노동이 농업과 관계있었지만 지금은 주로 산업과 관련되어 있다. 이전까지 도시의 삶과 공장 노동은 그림의 소재로 활용할 수 없는 것으로 여겨졌지만 로리는 이러한 통념에 굴하지 않고 활발하게 자신의 주변을 포착했다. 피로에 지친 나머지 추워 보이기까지 하는 사람들은 터덜터덜 걸어 집으로 향하고 있는데, 이들은 높은 빌딩들 사이로 드러난 나무 한 그루 없는 공간을 걸어간다. 로리는 이러한 그림 속 황량한 배경을 통해 패턴의 미학을 드러냈다.

춥고 피곤한 사람들은 터덜터덜 집으로 향한다.

도미에가 1860년대에 그린 〈3등 열차〉(50쪽)에서는 초라한 옷을 입고, 굶주리며 오랫동안 고통받는 도시 빈민들의 힘겨운 삶에 대한 연민이 드러난다. 이는 도미에가 반복해 그린 주제다. 어둡고 음울한 색채들과 거칠고 불규칙적인 윤곽선은 우울한 분위기와 딱딱한 나무 의자에 몰려 앉은 지친 승객들

로렌스 스테판 로리

〈공장에서 오는 길〉, 1930년, 캔버스에 유채, 42×52cm, 솔포드 더 로리 컬렉션

이 예술가는 피로에 지친 채 공장을 나서는 왜소한 노동자들의 모습과 시선을 압도하는 척박한 건축물로 둘러싸인 삭막한 배경을 대비시켰다.

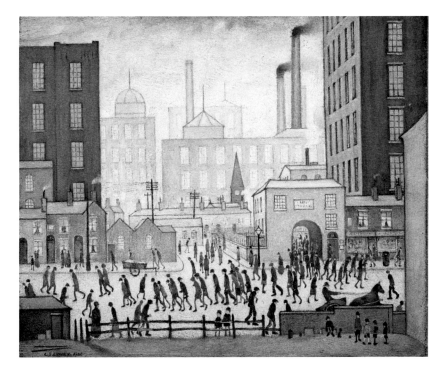

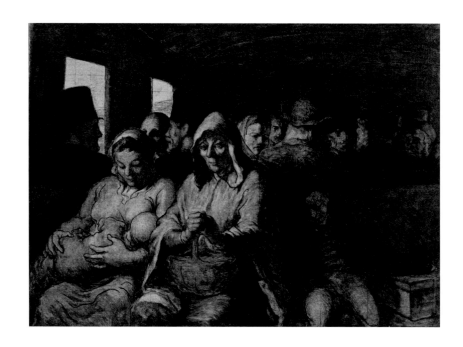

의 인내를 강렬하게 드러낸다. 미완성작인 이 그림은 정밀한 세부 묘사는 찾아보기 힘들지만 상황을 충분히 묘사하고 분위기 있게 만들어냈다.

시골의 겨울

이와는 대조적으로 랭부르 형제가 2월 달력에 그린 삽화는 15세기 초반 귀족 후원자를 위해 수 시간씩 공들여 화려하게 채색한 책에 들어 있는 그림으로 화사한 색채를 사용하고, 극도로 정교한 세부 묘사를 했다. 이 그림에서 소작농들은 겨울의 추위에 떨고 있는 모습이다. 나무로 된 오두막은 화가가 앞쪽 벽을 생략한 덕분에 안쪽을 볼 수 있게 되어 있는데, 안에 있는 세 사람은 난로 주위에 모여서는 꼴사납게 옷을 들어 올려 차가워진 몸에 불의 온기를 쬐고 있다. 그림 오른쪽에서 오두막 쪽으로 걸어오는 여성은 차가워진 손을 호호 불고 있으며, 한 남자는 힘이 넘치는 모습으로 나무에 도끼질을 하고 있고 다른 남자는 눈밭을 가로질러 멀리 떨어진 마을로 당나귀를 몰고 간다. 새들은 배가 고픈 듯 바닥에 뿌려진 몇 안 되는 모이를 쪼고 있고, 양들은 우리 안에 옹송그려 모여 있다.

평범한 사람들의 일상은 자신이 소유한 모든 것을 아름답게 손보고 싶어

오노레 도미에

〈3등 열차〉, 1862~1864년경, 캔버스에 유채, 65.4×90.2cm, 뉴욕 메트로폴리탄 미술관

도미에는 거칠고 불규칙적인 윤곽선을 사용해 열차의 우울한 3등칸 객실에 탄 지친 승객들의 모습과 표정을 묘사했다.

랭부르 형제(오른쪽)

〈베리 공작의 매우 호화로운 달력 중 2월〉, 1413~1416년, 양피지, 전체 크기 28×21cm, 샹티이 콘데 미술관

가난한 소작농들은 추위에 떨고 있지만 그림을 의뢰한 귀족들을 위해 이들의 추하고 고통스러워 하는 모습은 묘사되지 않았다.

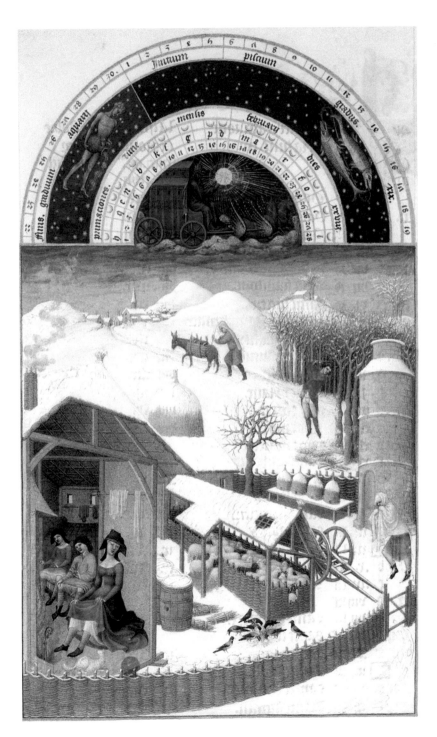

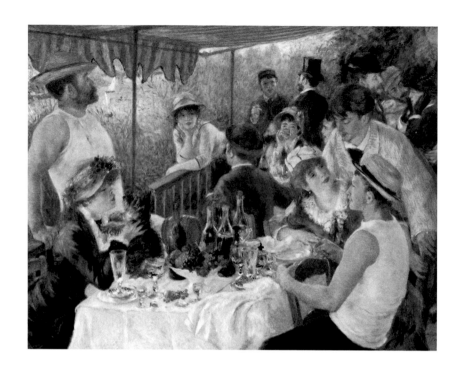

하며 낡아빠진 옷을 입고 피폐한 주택에서 살아가는 소작농들의 현실적인 생활 풍경은 그다지 보고 싶어 하지 않았을, 지체 높은 그림 의뢰인의 요구에 따라 아주 우아하게 묘사되었다.

화가와 그가 그린 사람들은 단순한 삶의 기쁨 속에서 느껴지는
편안한 즐거움을 나타내는 모든 것들을 공유했다.

여가를 즐기는 사람들

인생에서 일과 고통이 전부는 아니며 때론 쉬거나 즐기기도 한다. 어떤 화가들은 이렇게 보다 행복한 순간들을 보여주는 것을 선호했으며 르누아르만큼 이를 즐긴 화가도 없을 것이다. 그의 1881년작 〈보트 파티에서의 오찬〉은 단순한 주제지만 순수한 기쁨이 묻어난다. 여름날이 배경이라 그림 속 남자들은 셔츠를 벗어던졌고, 탁자 위에는 와인병과 유리잔들이 가득하다. 아름다운 소녀들은 새로 장만한 모자를 쓰고 있다. 모든 이들이 기분 좋게 수다를 떨고 술을 마시거나 강아지를 부드럽게 어르며 그저 햇살 좋은 휴일의 외출

오귀스트 르누아르

〈보트 파티에서의 오찬〉,
1881년, 캔버스에 유채,
130×173cm, 워싱턴 DC
필립스 컬렉션

휴일 외출의 흔치 않은 기쁨을 만끽하고 있는 활발한 젊은이들의 모임을 가벼운 느낌으로 묘사했다.

렘브란트 반 레인(오른쪽)

〈걸음마 배우기〉, 1635~
1637년경, 종이에 붉은 분필 드로잉, 10.3×12.8cm,
런던 대영박물관

스케치라는 형식을 통해 세 사람의 삶에서 특별한 의미를 가지는 순간을 포착했다. 각각의 인물은 나이와 경험에 따라 이 순간을 다른 방식으로 맞이하고 있다.

이 주는 행복을 만끽하고 있다. 그림의 색채는 전반적으로 밝고 부드러우며 따뜻하다. 붓자국은 가볍고 자유로운 느낌을 준다.

화가와 그가 그린 사람들은 단순한 삶의 기쁨 속에서 느껴지는 편안한 즐거움을 나타내는 모든 것들을 행복하게 공유했다. 이 선상 파티에 참석한 사람들은 르누아르의 친구들이며 요염하게 강아지를 어르고 있는 매력적인 젊은 여성은 훗날 그의 아내가 되었다.

이 드로잉은 각각 다른 삶의 세 단계를 놓치지 않고 보여주었다는 점에서
그림의 형식을 매우 적절히 활용한 작품이라고 할 수 있다.

렘브란트의 드로잉 작품은 보다 차분한 방식으로 보는 이의 시선을 사로잡는다. 어린아이가 막 첫걸음을 떼려는 순간이다. 강인하고 성숙한 어머니는 아이의 손을 잡기 위해 허리를 구부려 아이 쪽으로 부드럽게 돌아보며 마치 용기를 주려는 듯 다른 쪽 팔을 뻗어 이들이 가려는 방향을 가리키고 있다. 그림의 오른쪽에서는 나이든 할머니를 볼 수 있다. 그녀는 허리가 굽었지만 어머니처럼 아이의 한 손을 잡고 있다. 그녀가 줄 수 있는 도움은 매우 한정적일 테지만 노인 특유의 뾰족한 모양의 머리를 돌려 무한히 자애로운 느낌으로 손자를 바라보고 있다. 아이는 이제 막 엄청난 모험에 나선 참으로, 겁이 난 모습

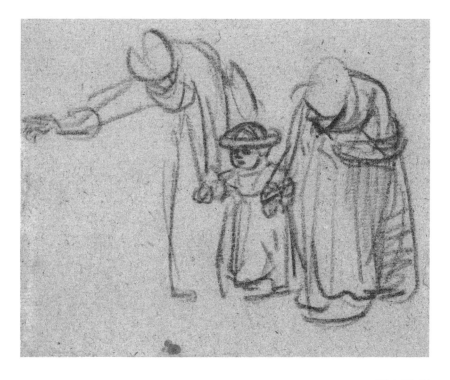

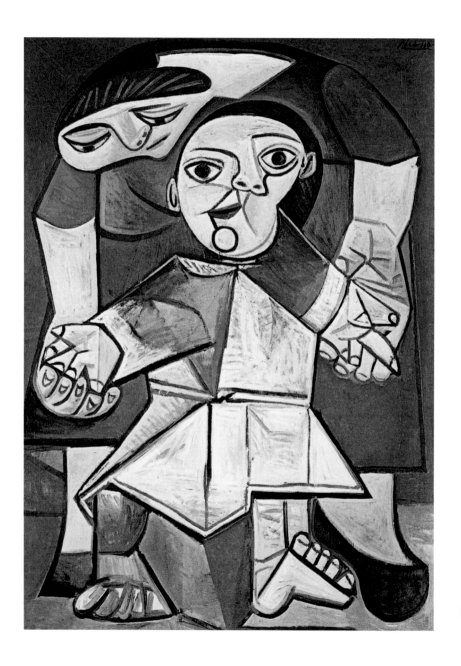

이다. 렘브란트는 분필선을 능수능란하게 다루며 어린아이의 얼굴에 드러난 긴장된 표정을 담아냈다.

이 드로잉은 단순해 보이는 가운데 삶의 각각 다른 세 단계, 세 가지 태도 및 사람들을 서로 연결하는 부드러운 감정의 교류를 놓치지 않고 보여주었다는 점에서 아주 효율적으로 그려낸 작품이라고 할 수 있다.

발끝까지 긴장한 커다란 발은 한 걸음 내딛기 위해 앞쪽으로 뻗어 있으며 아이의 얼굴은 불확실성이 주는 불안으로 비틀려 있다.

아이의 첫걸음마는 피카소의 드로잉에서 다룬 주제기도 하다. 이 작품에서는 렘브란트의 드로잉이 주는 섬세하고 현실적인 느낌은 찾아볼 수 없다. 렘브란트는 아이의 긴장감을 약간만 표현했지만 피카소는 이를 극대화했다. 발끝까지 긴장한 모습의 커다란 발은 한 걸음 내딛기 위해 앞쪽으로 뻗어 있으며, 아이의 얼굴은 불확실성이 주는 불안으로 비틀려 있다. 이 발걸음은 어디로 내려앉을까? 아이는 작은 두 손을 양쪽으로 뻗은 모습으로, 손가락은 넓게 펴고 팔은 뻣뻣하게 긴장한 상태다. 그 뒤에서 보일 듯 말 듯 조용히 아이를 감싸고 있는 존재는 바로 어머니다. 작은 소녀를 보이지 않게 지탱하는 것은 어머니의 손으로, 어머니의 온화한 표정에서는 아이의 초조함에 대한 연민과 함께 분명 잘 해낼 거라는 자신감도 엿보인다.

이 작품은 어머니가 자식을 보호막 안에 두는 방식을 훌륭히 보여줄 뿐 아니라 아이가 어머니의 감정을 온전히 받아들여 그녀의 도움을 당연한 듯 받아들이는 모습까지 보여준다. 현실을 왜곡하는 방법을 통해 예술가는 겉모습 뒤에 숨겨진 사건과 감정까지 꿰뚫어볼 수 있다.

고대와 현대에서 게임을 즐기는 사람들

마지막으로 탁자 위에서 게임을 즐기고 있는 사람들의 모습을 담은 그림 두 점을 살펴보자(56~57쪽). 한눈에 보기에도 이들은 상당히 닮아 있어 이들 사이에 2,000여 년의 시간차가 있다고 믿기 힘들 정도다. 먼저 그려진 그림은 79년 베수비오 화산 폭발로 사라진 도시인 폼페이의 여관 벽에서 발견된 것이다. 이 그림은 예술적인 면을 찾아보기 힘든, 빠른 속도로 그린 스케치의 일종이지만 설정이 적절하고 활기가 느껴진다. 여관 벽을 장식하고 있던 그림

파블로 피카소

〈첫걸음마〉, 1943년, 캔버스에 유채, 130×97cm, 코네티컷 뉴헤이븐 예일대학교 미술관

피카소는 자연스러운 형태를 왜곡하는 방법을 통해 어린아이가 첫걸음마를 내딛는 과정의 겉모습 뒤에 숨겨진 공포와 승리감의 교차를 꿰뚫어볼 수 있었다.

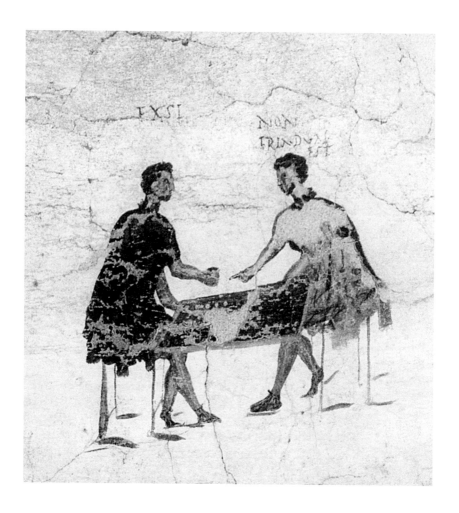

고대 로마의 화가

〈주사위 놀이를 하는 남자들〉, 50~79년경, 프레스코화, 50×205cm, 나폴리 국립미술관

여관 벽에 그려진 스케치는 탁자에 앉아서 게임을 하는 영원한 모습을 기록했다.

중 하나인 이 작품은 손님들의 행동, 즉 게임을 즐기다가 다투거나 쫓겨나기도 하는 상황을 묘사하고 있다. 이러한 그림은 광고와 장식 기능을 하는 동시에 적당한 선에서 즐기되 소란은 용납되지 않는다는 은근한 경고의 뜻도 함께 담고 있다.

세잔의 〈카드놀이를 하는 사람들〉은 표면적으로는 비슷해 보일 수 있지만 사실 아주 진지한 작품이다. 아마도 세잔은 17세기 프랑스 화가 르냉의 작품에서 영감을 받아 이 그림을 그렸을 것이다. 그는 이 주제를 여러 번 반복해 그린 끝에 이 책에서 볼 수 있는 것처럼 등장인물을 두 사람으로 압축했다. 주제 자체는 사소한 것일 수 있지만 세잔은 형태를 세밀하게 분석하고 다양한 요소들 간의 균형을 섬세하게 맞추어 장엄하고 우아하게 나타냈다. 마

주보고 앉은 두 남자는 캔버스 양쪽에서 강렬한 수직 방향의 대조를 이룬다. 각 인물의 바깥쪽 팔은 기본적으로 두 개의 원통 형태가 모여 형성되었다. 이렇게 네 개의 원통 형태가 모여 전체적으로 넓게 퍼진 W자 형태를 이루고 있으며, 이 선은 위쪽으로 솟은 인물의 몸통 두 개와 연결된다. 전체적으로 세잔은 병의 형태, 탁자, 창틀을 비롯해 심지어 모자와 두 인물의 팔에 이르기까지 모든 단순한 기하학적 형태를 강조했다. 색채는 어둡고 소박하게 사용했다. 그 결과 명료하고 복잡하지 않은 형태가 깔끔하게 배열되어 편안함과 정돈된 느낌을 준다.

폴 세잔
〈카드놀이를 하는 사람들〉, 1893~1896년경, 캔버스에 유채, 47×56.5cm, 파리 오르세 미술관

바탕이 되는 기하학적 형태를 세밀하게 분석하는 작업을 통해 세잔은 단순하고 인간적인 주제에 무게감과 균형을 더했다.

정물

세잔은 외형의 기반이 되는 기하학적 형태를 찾아내고자 하는 호기심을 바탕으로 그림 구성의 순서를 정할 수 있게 되었고, 덕분에 정물 분야에서 뛰어난 화가가 되었다(58쪽). 그릇에 담긴 과일, 유리잔, 탁자 위에 놓인 구겨진 천 등 이처럼 단순한 요소들은 세잔에게 있어 디자인 면에서 도전할 대상으로, 겉

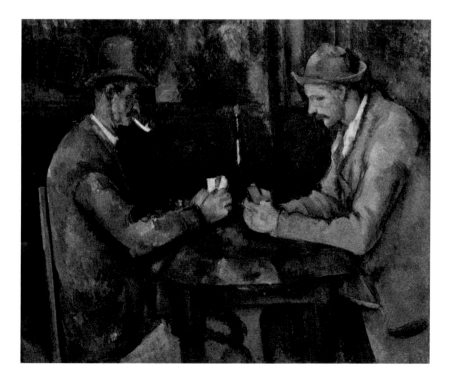

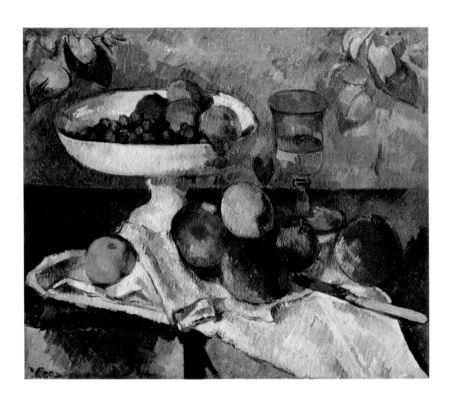

보기에는 아무렇게나 배열된 대상들에 어떻게 하면 확고한 시각적 순서를 부여할 수 있을까 하는 것이 그의 과제였다.

정물은 고대부터 지속적으로 그려졌다. 현실의 재현이라는 예술의 성질이 복원된 르네상스시대에는 고대 작품들에 대한 강한 동경이 맞물려 그와 비슷한 작품들이 많이 제작되었다. 정물화는 풍요롭고 사치스러운 가운데 쌓여 있는 과일 더미, 은빛으로 빛나는 생선이 접시에 놓인 모습, 섬세한 색채의 사냥감 새가 벽에 걸려 있는 모습, 또는 화려한 색채의 꽃들이 쏟아질 듯 배열되어 있는 모습을 보여주기도 한다.

화가는 일상적인 것들이 가진 예술적인 가치를 알아볼 수 있게 한다.

또한 정물화에는 빛나는 백랍 소재 접시, 투명하게 반짝이는 유리잔, 테이블 위에 놓인 풍성하게 짠 러그, 책, 단지, 파이프, 작가의 잉크병이나 화가의 붓과 팔레트가 등장하기도 한다. 살아 움직이지 않는 대상이라면 어떤 것이

폴 세잔

〈과일 접시가 있는 정물〉, 1879~1882년, 캔버스에 유채, 46.4×54.6cm, 뉴욕 현대미술관

세잔에게 있어 정물화의 요소들은 형태의 배열을 진지하게 탐구하는 과제였다.

안 다비츠존 더 헤임(오른쪽)

〈과일과 로브스터가 있는 정물〉, 1640년대 후반, 캔버스에 유채, 70×59cm, 암스테르담 레이크스 미술관

17세기 네덜란드의 예술가들은 풍성한 음식과 꽃으로 그림을 호화롭게 꾸며 부유한 집에 어울릴 만한 장식품으로 만들었다.

든 정물화의 소재가 되며, 화가의 솜씨는 일상적인 것들이 가진 예술적인 가치를 돌연 알아볼 수 있게 해준다. 우리는 이 사실을 1960년대 앤디 워홀의 놀랍고도 신선한 느낌을 주는 작품에서도 발견할 수 있다. 그가 문자 그대로 캠벨 수프 캔(60쪽)을 그린 후 우리는 마트의 선반을 새로운 미적 시각으로 들여다보게 되었다.

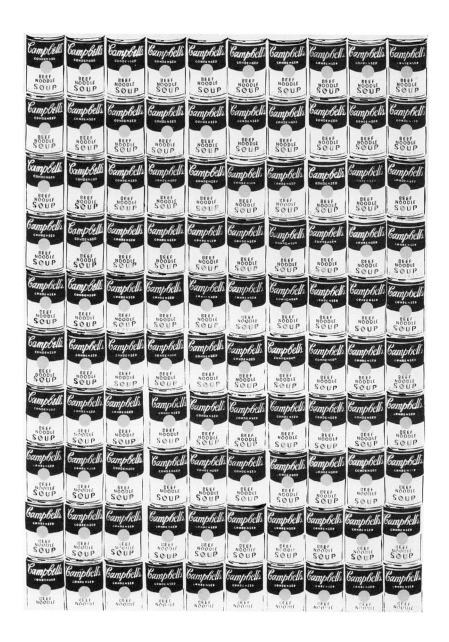

메시지가 있는 정물

정물에는 진지하다 못해 거의 비극적이기까지 한 도덕적 메시지가 담겨 있을 수도 있다. 아름답게 그려져 중앙에 놓인 해골의 존재는 필연적으로 모든 것들의 무상함을 상기시킨다. 이는 성경의 한 구절인

'헛되고 헛되니 모든 것이 헛되도다'를 떠올리게 한다.

이러한 '바니타스(존재의 덧없음, 유한함을 드러내는 정물화의 주제-옮긴이)' 주제의 정물화는 네덜란드와 벨기에 북부 지방의 화가들이 꽃과 과일, 생선과 새 등 활기 넘치는 요소들을 풍부하게 조합한 그림에서 자주 다루었던 주제다. 이 그림들은 상당히 훌륭한 수준으로, 물질적인 행복 및 삶의 긍정적인 요소들이 등장한다(59쪽). 이 그림들의 진지함은 모든 종류의 정물화에 문학적 암시라는 의미를 더하며, 보는 이들에게 다음과 같은 구절을 연상시킨다. '형통한 날에는 기뻐하고 곤고한 날에는 생각하라. 이 두 가지를 하느님이 병행하게 하사 그의 장래 일을 능히 헤아려 알지 못하게 하셨느니라.'

핵심 질문

- 일상적인 대상을 그리는 화가는 어떤 종류의 주제를 선택할 수 있는가?
- 예술가는 상스럽거나 추한 주제를 매력적으로 포장할 수 있는가?
- 살아 움직이지 않는 대상이 의미를 내포할 수 있는가?
- 예술가의 스타일은 주제에 대한 접근 방법에 어떻게 영향을 주는가?

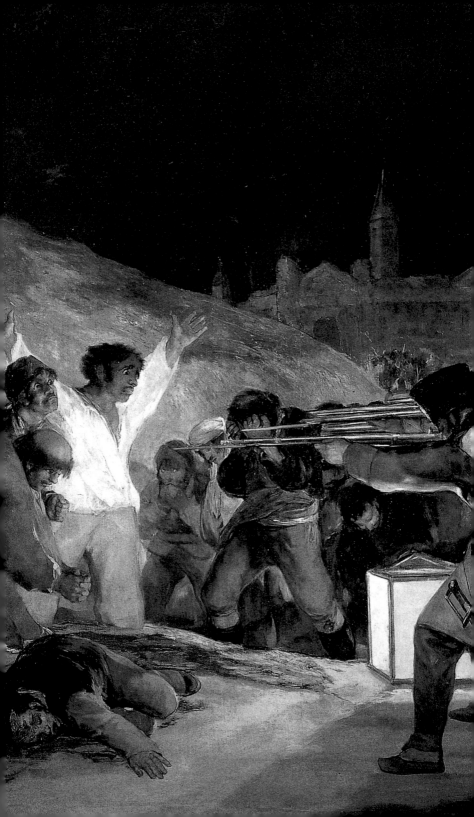

역사와 신화

영웅적이고 비극적인 사건들은
강렬한 이미지 창조의 촉매제가 된다.

역사와 신화는 예술가들에게 웅장하고 위엄 있는 주제들을 제공한다. 때로 예술가들은 역사적 사건에서 영감을 얻기도 하는데 이는 자신이 살고 있는 시대나 과거를 자신만의 합의에 기반을 두어 그림으로 기록하는 것이라 할 수 있다. 그러나 대부분의 경우 예술가들이 필요로 하는 것은 역사의 무대에 등장해 핵심적인 역할을 하는 강렬한 배우들이다.

사건에 의미를 부여하다

비교적 최근에 일어난 역사적 사건을 기념하는 작품 중 가장 놀라운 것은 거대한 자수 작품으로, 길이가 무려 70m가 넘는 〈바이외 태피스트리〉(66~67쪽)다. 이 작품은 바이외의 오도 주교를 위해 영국에서 제작된 것으로 보이며 20여 년간의 사건이 묘사되어 있다. 길고 좁은 띠에 수많은 장면이 수놓아져 있는 이 작품(태피스트리는 짠 것이므로 사실 이 작품은 태피스트리가 아니다)은 1066년에 있었던 노르망디 윌리엄 공의 영국 정복에 이르는 사건들을 자세히 묘사하고 있다.

> 이 태피스트리는 한 사건에서 다음 사건으로 이어지는 한 줄 형식의 만화처럼 연결되며
> 새나 동물, 괴물이나 적들을 수놓은 장식적인 테두리로 꾸며져 있다.

작품 속 이야기의 시작은 아마도 1064년으로, 영국의 왕 증거자 에드워드가 당시 프랑스로 떠나는 해럴드 백작에게 지시를 내리는 장면이다. 이후 해럴드가 영국을 가로질러 해안가로 간 다음 해협을 건널 배에 오르는 여정을 볼 수 있다. 이 태피스트리는 마치 한 사건에서 다음 사건으로 이어지는 한 줄 형식의 만화처럼 연결되며 새나 동물, 괴물이나 해치운 적들을 수놓은 장식적인 테두리로 꾸며져 있다.

전설적인 내용에 대한 설명은 중심 부분을 따라 라틴어로 수놓아져 있어 정확히 무슨 일이 일어났는지 이해할 수 있으며, 누가 참여했고 사건이 어디에서 일어났는지 등도 알 수 있다. 해럴드의 프랑스 탐험은 상당 부분이 전투 장면인데 연대기 순으로 그려져 있다. 이후 윌리엄의 잉글랜드 정복은 세부적인 것까지 묘사되어 있는데, 배를 만들기 위해 필요한 나무를 베어 넘어뜨리는 장면까지 나와 있다. 마지막에는 오도 주교 자신이 등장하는 헤이스팅스 전투가 보이는데 가장 명예로우며 누구보다 굳건한 믿음을 가지고 있고, 윌리엄의 궁극적인 승리에 이바지한 모습으로 묘사되었다.

66~67쪽에 실린 이미지의 세부 모습을 발췌해보면 윌리엄의 군대는 배에 올라 침공을 위해 출항 중이다. 일러스트 위쪽으로는 NAVIGIO와 MARE라는 글자가 보인다. 이는 다음과 같은 설명의 일부다. '여기 거대한 배에 탄 윌리엄 공작이 바다를 건너 페븐지에 도착했노라.'(윌리엄의 기함은 더 오른쪽에 묘사되어 있는데 이 그림에서는 보이지 않는다.)

멀지 않은 역사를 기록했다는 점에서 〈바이외 태피스트리〉는 매우 매력적이고 흥미로운 장관을 연출한 작품이 아닐 수 없다.

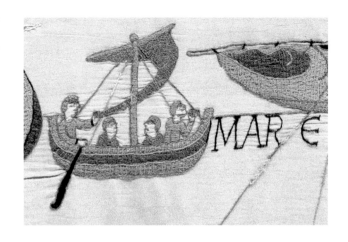

과거의 사건

과거의 역사는 후대 예술가들에게 영감을 주기도 하는데, 자크 루이 다비드의 그림(68쪽)을 예로 들 수 있다. 소크라테스는 기원전 399년 아테네에서 '이상한 신들을 들여오고 젊은이들을 타락에 빠뜨린' 죄로 사형을 선고받았다. 그는 헌신적인 몇몇 친구들과 추종자들을 남겼는데, 그중 가장 주목할 만한 이가 바로 철학자 플라톤이다. 플라톤은 소크라테스의 조용한 용기를 묘사한 대화록을 남겼다. 이 대화록은 '파이돈'이라는 제목으로 소크라테스가 독약을 마시던 날 그와 함께 감옥에 있던 파이돈이라는 사람이 지인들에게 소크라테스가 어떻게 생의 마지막 순간을 보냈으며 죽음을 맞이했는지를 설명하는 내용을 담고 있다. 결말 부분에서 파이돈은 다음과 같이 설명한다.

> 곧 간수가 와서…… 방에 들어와 그의 앞에 서더니 말하기를 "소크라테스 선생님, 선생님은 제가 아는 한 여기 온 사람들 중 가장 고매하고 점잖으며 훌륭한 분입니다. 지금도 저는 선생님께서 제게 화내지 않으시리라는 것을 잘 알고 있습니다. 선생님께서는 누구 탓이라는 것을 알고 계신 만큼 그들에게 화를 내실 테니까요. 선생님께서는 제가 무슨 말을 전하러 왔는지 아시겠지요. 부디 편히 가시고, 피할 수 없는 것은 되도록 편안히 참고 견디도록 하십시오." 간수는 이렇게 말하고 눈물을 흘리며 돌아서 가버렸다.

조금 후에 소크라테스는 잔을 들어 입에 가져다대고 흔쾌히 독을 마셔버린다. 파이돈은 다음과 같이 이야기했다.

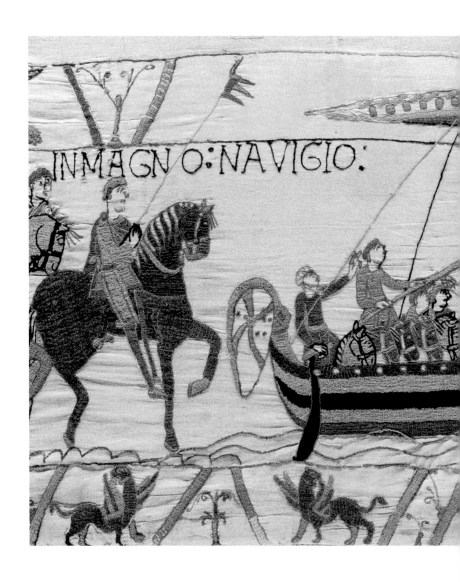

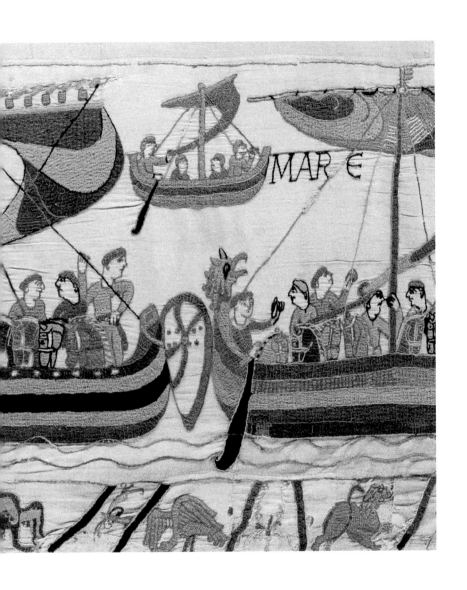

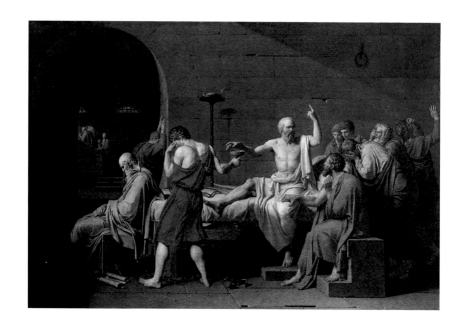

우리는 대부분 그때까지는 그런대로 슬픔을 참을 수 있었지만 그가 독약을 마시는 것을, 그리고 마신 것을 보자 더는 눈물을 참을 수 없었다. 나도 모르게 눈물이 억수같이 쏟아져 얼굴을 감싸고 비통히 울었다. 그를 위해서가 아니라 그런 동반자를 잃은 나 자신의 불행을 위해서였다. 크리톤은 눈물을 참을 수 없게 되자 나보다 먼저 일어서 밖으로 나가버렸다. 조금 전부터 울음을 그치지 않던 아폴로도스는 아예 울부짖고 통곡해 그 자리에 있던 우리 모두의 마음을 약하게 만들었다. 오직 소크라테스만이 평정을 유지하고 있었다.

플라톤은 이렇게나 생생하고 감동적으로 이 장면을 묘사했다. 이 장면을 그림으로 옮기기 위해 애쓴 다비드의 노력이 얼마나 성공적이었는지 여러분도 각자 판단해보라.

자크 루이 다비드

〈소크라테스의 죽음〉, 1787년, 캔버스에 유채, 129.5×196cm, 뉴욕 메트로폴리탄 미술관

프랑스 혁명으로까지 이어졌던 당시 몇 년 동안의 애국적 열기에 힘입어 다비드는 고대에 쓰인 고전 작품 속 소크라테스와 같이 영광스럽고 영웅적인 인물들, 즉 태도와 믿음을 고수하고 흔들리는 법이 없는 인물들을 소재로 선택했다.

예술가 주위에서 일어난 사건들

스페인의 화가 고야는 자신이 살던 시대에 일어난 사건에 아주 깊고 강한 느낌을 받았다. 그가 〈1808년 5월 3일〉을 기념해 그린 그림은 전쟁의 잔혹함에 대한 그 어떤 창조물보다도 강한 비난이라 할 수 있다. 눈에 띄게 길게 늘

어선 스페인의 애국자들이 죽음을 앞두고 언덕에 모여 있다. 머리와 옷이 흐트러진 비무장 상태의 이들은 나라를 위해 가진 것을 모두 바치고, 이제는 나라를 위한 죽음만이 남은 상태. 그림의 전경에는 이미 총을 맞은 이들이 끔찍한 상처를 입은 채 팔다리를 늘어뜨리고 있다. 그림을 보는 이의 시선은 처형 직전에 있는 흰 셔츠를 입은 남자에게 쏠린다. 그의 앞으로는 피가 웅덩이를 이루고 있다. 그는 손을 높이 치켜든 채 최후의 열정적인 몸짓을 하고 있어 완전히 방어하지 않은 상태다. 그의 정면에는 얼굴이 드러나지 않은 총살형 집행대가 길게 순서대로 늘어서 있는데, 라이플총이 가지런히 정리되어 발사 준비를 하고 있다.

그가 살았던 시대에 그만큼이나 이 사건에 충격을 받았던 이가 또 있었는데, 바로 피카소다. 그는 스페인 공화파의 의뢰를 받아(얼마 안 가 내전에서 패했다) 1937년 파리에서 열린 국제전시회의 스페인관에 전시할 그림을 그렸다. 그는 파시스트들이 고대 바스크 지방 소도시인 게르니카에 야만적인 폭격을 퍼부은 것에 분노해 그곳 주민들이 받은 고통을 주제로 삼았다. 그러나 피카소는 고야처럼 그림을 그리기보다는 보다 상징적인 형태를 통해 분노와 고통

프란시스코 고야

〈1808년 5월 3일〉, 1814년, 캔버스에 유채, 266×345cm, 마드리드 프라도 미술관

고야는 자신이 직접 목격한 잔혹한 사건들에 충격을 받아 나폴레옹 원정군이 비무장 상태의 스페인 저항 세력에 자행한 잔인한 대학살을 기록한 강렬한 이미지를 창조했다.

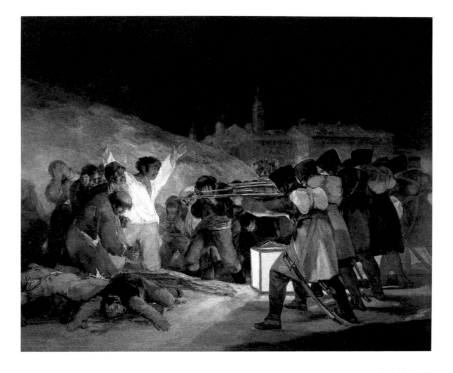

을 포착하고자 했는데, 이 형태가 기괴하게 뒤틀린 모습을 통해 의미심장한 느낌을 준다.

그림은 한눈에 보기에도 혼란으로 가득해 마치 전투기들이 차례로 폭탄을 투하하고 달아나는 시민들에게 총질을 하고 있는 도시 그 자체 같은 느낌을 준다(실제로 폭격을 하는 장면이 담긴 영상이 남아 있다). 의미를 담은 형상들은 하나씩 천천히 구별되기 시작한다. 오른쪽부터 살펴보자면, 입으로는 비명을 지르고 있으며 팔은 넓게 위로 치켜든 인물이 보인다(69쪽 고야의 그림에 등장하는 흰 셔츠를 입은 남자처럼). 왼쪽 방향으로 달리고 있는 여자는 너무나 서두른 나머지 길게 뻗은 다리를 뒤에 두고 오는 것처럼 보인다. 중앙에는 옆구리에 끔찍한 상처를 입은 말이 있다. 이 그림을 그리기 위한 밑그림들 중 하나에서 피카소는 상처에서 날아오르는 작은 날개가 달린 말을 스케치한 적이

파블로 피카소

〈게르니카〉, 1937년, 캔버스에 유채, 349.3×776cm, 마드리드 프라도 미술관

어떤 다큐멘터리 영화나 기자의 사진도 게르니카에 가해진 폭격이 가져온 파괴와 공포를 강렬한 이미지로 왜곡해 표현한 피카소의 작품만큼 생생하게 표현하지는 못했다.

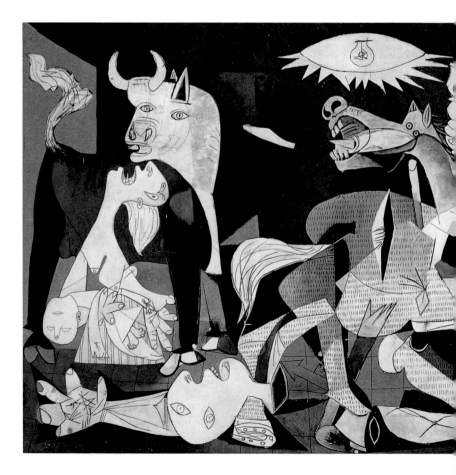

있는데 이는 희망의 상징이었다. 그러나 최종 그림에서는 이 아이디어를 사용하지 않았다. 말의 발굽 아래에는 전사가 누워 있는데 그의 눈은 죽음으로 이미 초점을 잃었다. 그는 한 손에 부러진 칼과 꽃을 들고 있으며, 나머지 한 손은 아무것도 쥐지 못한 채 힘없이 축 늘어뜨린 모습이다.

가장 왼쪽에 있는 여성은 고개를 위로 향한 채 고뇌에 찬 모습으로 소리를 지르며 팔로 죽은 아이를 안고 있다(왼쪽 아래 및 72쪽). 그녀의 일그러진 얼굴은 고통 그 자체로, 절망으로 가득한 비명이 생생히 들리는 듯하다. 죽은 아이는 헝겊 인형처럼 팔을 아래로 늘어뜨리고 있다. 심지어 콧구멍까지 축 늘어져 생기라고는 전혀 찾아볼 수 없다. 15년 전 피카소가 그린 어머니와 아이의 애정 어린 그림과 이 혹독한 그림은 얼마나 느낌이 다른지(73쪽)

17세기 플랑드르 지방의 화가였던 루벤스는 피카소처럼 전쟁의 참상을 개탄해 직설적인 현실주의를 사용하지 않는 방법으로 자신만의 반전 성명을 담은 그림을 그리고자 했다. 그러나 당시에는 표현을 위한 왜곡은 있을 수 없었다. 그러한 기법은 화가들이 생각할 수 없는 것이었으며 후원자들도 용납하지

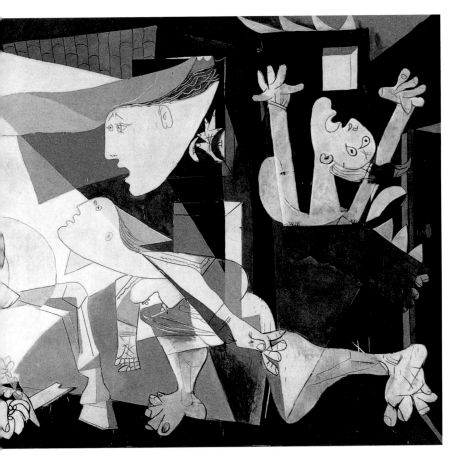

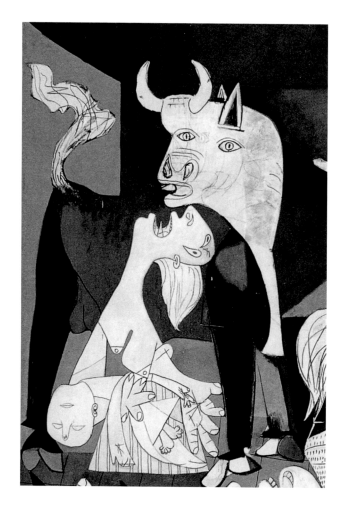

파블로 피카소

〈게르니카〉중 어머니와 아이의 세부(70~71쪽 참조)

이 세부 묘사에서 죽은 아이의 시신을 끌어안고 있는 어머니의 고뇌를 담기 위해 피카소는 자신의 현실적인 드로잉 기술은 배제했다.

않았다. 그래서 루벤스는 〈전쟁의 알레고리〉(74쪽)를 그렸다. 그는 고대 그리스, 로마의 신들과 같은 고전적인 인물들을 이용해 이 그림을 그렸는데 주인공으로는 전쟁의 신인 마르스와 사랑의 신 비너스를 택했다. 그리고 이 신화 속에 유럽과 같은 장소 및 전염병이나 기아와 같은 악을 의인화 기법으로 추가해 넣었다. 이러한 상징적인 인물들은 폭력적이고 극적인 장면 속에 모두 섞여 있다. 루벤스는 이 그림의 의미에 대해 다음과 같이 직접 편지를 써서 설명했다.

주인공은 마르스로 야누스의 신전을 열어놓은 채 떠나고 있으며(로마 관습에 따르면 평화로울 때 이 신전의 문은 계속 닫혀 있다고 합니다) 방패와 피로 얼룩진 칼을 들고 사람들을 재앙으로 위협하며 서둘러 앞으로 나가고 있습니다. 그는 정부인 비너스에게는 거의 주의를 기울이지 않고 있는데, 그녀는 자신이 거느리는 아모

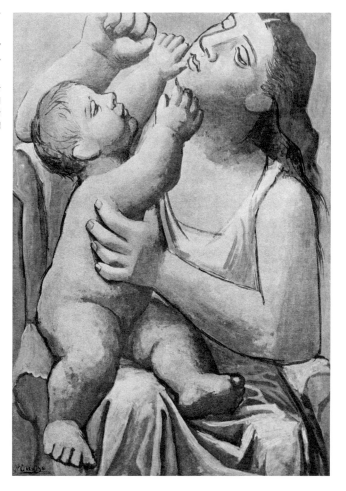

파블로 피카소

〈어머니와 아이〉, 1921~
1922년, 캔버스에 유채,
96.5×71cm, 개인 소장

당시 아버지가 된 지 얼마
되지 않은 피카소는 어머니
와 아이 사이의 다정한 관
계를 탐구하는 데 큰 관심
을 보였다.

르, 큐피드와 함께 마르스를 붙잡기 위해 필사적으로 그를 애무하며 끌어안고 있습니다. 다른 쪽에서는 분
노의 신 알렉토가 한 손에 횃불을 든 채 마르스를 앞으로 끌어당기고 있지요. 주위에는 전염병과 기아를
의인화한 괴물들이 있는데 이 둘은 전쟁과 뗄 수 없는 관계입니다. 그림에는 팔에 아이를 안고 있는 어머니
도 있는데 이 여인은 전쟁으로 좌절된 비옥함, 출산 및 관용을 뜻합니다. 전쟁은 모든 것을 타락시키고 파
괴해버리니까요. …… 검은 옷과 찢어진 베일을 쓰고 보석과 장신구를 모두 빼앗긴 채 슬픔에 젖은 여인은
불행한 유럽으로 지금 몇 년 동안이나 약탈과 분노, 고통을 당하고 있는 모습입니다. 모든 이들이 이로 인
해 너무나 큰 피해를 입고 있음은 굳이 자세히 이야기할 필요도 없겠지요. ……

그림을 설명하는 글이 상당히 긴 편이다. 이러한 작품 속 형상화는 움직임과 몸짓이 활기가 넘치는데

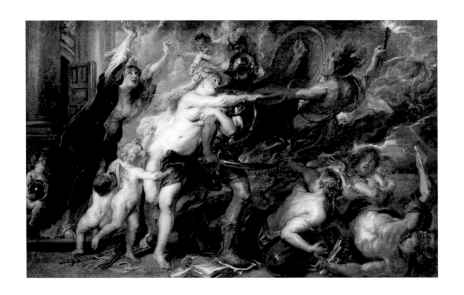

도 오늘날 대부분의 사람들에게는 이상하고 낯설게 느껴지며 고야와 피카소의 그림에 비해(69~71쪽) 덜 즉각적이다. 그러나 그 감정의 깊이는 결코 더 얕지 않다.

고전시대의 신화

이교적 신들과 아름답고 풍성한 이야기들이 있는 세계에서 펼쳐지는 고전 신화는 르네상스시기부터 지금까지 그 진가를 발휘하고 있다. 그중 비너스는 특히 인기 있는 주제. 예술가들은 때로 비너스를 단지 여성의 나체를 그리기 위한 핑계로 활용하기도 했으며, 때로는 그녀가 등장하는 이야기를 그리기도 했다. 예를 들어 티치아노와 루벤스는 각자 자신만의 방법을 통해 비너스가 자신의 포옹에서 벗어나 사냥에 참여하고 싶어 하는 연인 아도니스에게 필사적으로 매달리는 장면을 그렸다(144쪽 위와 아래).

이 이야기는 매력적인 신화 속 이야기를 모아놓은 오비디우스의 저서 『변신 이야기』에 나오는 내용이다. 이 책에서 오비디우스는 히포메네스와 아탈란타의 이야기로 아도니스를 구슬리는 비너스에 대해 이야기한다. 인간들 중 가장 빨리 달릴 수 있었던 아탈란타는 연인을 만들어서는 안 된다는 신탁을 받는다. 그리하여 그녀는 청혼자들과 달리기 경주를 하는데, 이기면 그녀의 사랑을 얻게 되지만 지면 목숨을 빼앗았다. 아탈란타는 아름다웠기에 많은

페테르 파울 루벤스

〈전쟁의 알레고리〉, 1638년, 캔버스에 유채, 206×342cm, 피렌체 피티 궁전

17세기에 고대 그리스와 로마의 신들은 추상적인 개념을 나타내는 상징으로 활용되었다. 루벤스는 이러한 신들 및 다른 의인화된 인물들을 이용해 복잡한 우화를 그려 이를 전쟁의 공포에 대항하는 개인적인 시각적 논지로 삼았다.

이들이 이에 도전했다가 목숨을 잃고 말았다. 그러나 히포메네스는 다른 이들과 달리 비너스 여신에게 도움을 요청해 경주에서 이겨 사랑을 얻게 해달라고 빌었다. 비너스는 그에게 황금 사과가 열리는 나무에서 사과 세 개를 따그에게 주면서 축복해주었다. 경주가 시작되자 아탈란타는 곧 그를 제쳐버렸다. 오비디우스는 다음과 같이 이야기한다.

> 히포메네스는 숨이 차고 입술이 말랐으며, 결승점은 한참 남아 있었다. 그리하여 그는 결국 여신의 나무에서 딴 세 개의 사과 중 하나를 앞쪽으로 굴렸다. 소녀는 깜짝 놀라 멈춰 섰고, 빛나는 과일을 갖고 싶은 마음에 달리기 코스에서 벗어나 금빛 사과를 집어 들었다. 히포메네스는 그녀를 제쳤고, 관중석은 구경꾼들의 박수로 가득 찼다. 그러나 아탈란타는 속도에 박차를 가해 뒤처진 거리와 낭비한 시간을 따라잡고 젊은 남자를 제쳤다. 그는 다른 사과를 던져 그녀를 다시 한 번 뒤로 돌아가게 만들었다.

그리고 이 순간이 바로 귀도 레니가 그리기로 선택한 장면이다. 히포메네스는 막 두 번째 사과를 한쪽으로 던졌으며 아탈란타는 달리던 방향을 바꾸어 이를 주우려고 한다. 그녀는 이미 사과 하나를 들고 있지만 하나 더 갖고 싶은 마음을 누르지 못한다. 히포메네스는 왼손에 아직 세 번째 사과를 숨기고 있다. 결국 그는 마지막 사과까지 같은 방법을 사용함으로써 경주에서 이겨 그녀를 얻게 된다.

귀도 레니

〈히포메네스와 아탈란타〉, 1625년경, 캔버스에 유채, 191×264cm, 나폴리 카포 디몬테 국립미술관

로마의 시인 오비디우스는 고전 신화를 아주 매력적으로 다시 써서 귀도 레니와 같은 예술가들은 그의 글을 자주 그림으로 옮기려고 시도했으며, 어떤 이들은 심지어 조각으로 그 장면을 재현하려 애썼다.

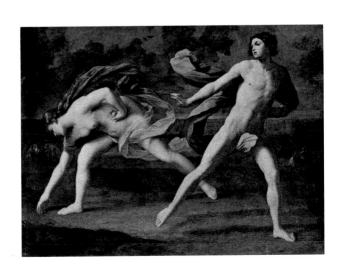

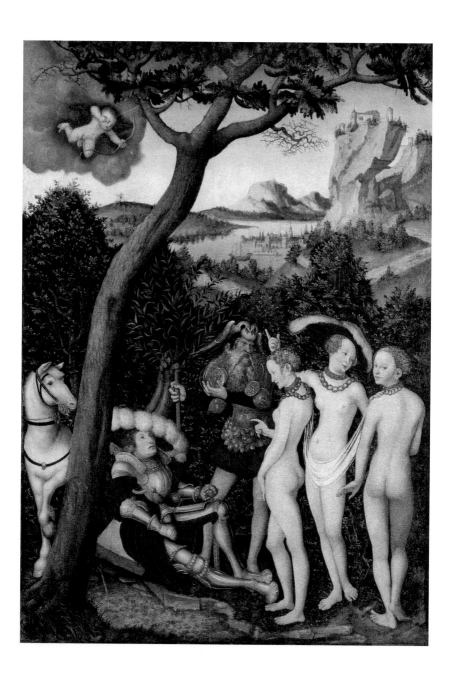

모든 예술가들이 레니처럼 고전 신화의 정신과 형태를 모두 적절히 표현하는 순간을 포착한 것은 아니었다. 16세기 독일의 화가 루카스 크라나흐는 신화 속에서 가장 유명한 이야기 중 하나인 파리스의 심판을 그림으로 나타내고자 했다. 트로이 왕의 아들이었던 파리스는 주노, 미네르바, 비너스 중 누가 가장 아름다운지를 골라 상을 주는(또다시 황금 사과가 등장한다) 역할을 맡게 되었다. 크라나흐는 이 장면을 가능한 생생하게 떠올리려고 노력했지만 결과는 약간 우스꽝스러울 수 있는 모습이다. 당대의 우아한 기사인 파리스가 손에 상으로 줄 사과를 든 채 나무 아래에 걸터앉아 있는 모습으로 그려진 것이다. 신의 메신저인 머큐리는 날개 달린 헬멧을 쓴 수염을 기른 늙은 동행인으로 나타났다. 그는 사랑스러운 세 여신의 평가를 위해 파리스에게 이들을 선보이는 역할이다.

세 여신은 자신들의 매력을 최대한으로 발산하기 위해 옷을 모두 벗고 있지만 세련된 느낌을 유지하기 위해(그렇다고 추정된다) 보석은 그대로 착용하고 있으며 한 사람은 패셔너블한 모자를 벗고 싶지 않은 것이 분명해 보인다.

이 모든 것은 기원전 5세기경 그리스 도자기에 그려진(위), 남의 시선은 아랑곳하지 않고 그린 동일한 내용의 그림과는 다른 모습이다. 이 장면에서 파리스는 트로이의 왕자임에도 잠시 목동처럼 행세하고 있다. 그는 그림 왼쪽의 양떼들 가운데 앉아 있다. 그는 리라를 연주하면서 놀고 있는데, 양몰이는 대개 지루한 일이기 때문이다.

그는 머큐리(날개가 달린 부츠를 신은 사람)가 세 여신들을 데리고 오른쪽에서 다가오는 것을 보고 놀란 모습이다. 미네르바는 그녀의 헬멧과 들고 있는 구

체를 통해 알 수 있고, 신들의 왕 주피터의 아내이자 여왕인 주노, 그리고 승자임이 분명한 비너스는 주위를 날아다니는 작은 큐피드들을 거느리고 있다. 이 그림에는 색채도, 특정 대상과 닮게 그리려는 시도도 없다. 주홍색의 인물들은 검은색 배경과 대조되어 온전히 두드러져 보이지만 명확하고 흐르는 듯한 화가의 선은 이 단순한 드로잉에 잊을 수 없는 우아함과 품위를 더한다.

보티첼리의 고혹적인 그림 역시 비너스와 마르스를 보여준다. 이들은 루벤스의 그림에서처럼 대립하는 대신 완전히 평화로운 상태다. 잠든 마르스는 전쟁을 잊은 상태로 작은 판(이들의 뿔과 염소 모양의 귀로 보았을 때)들이 그의 창과 갑옷을 가지고 놀고 있다. 반대편에 비스듬히 누워 있는 비너스는 잠들지 않고 주의를 기울인 상태다. 호머 이후의 고전 작가들은 비너스와 마르스의 사랑을 불륜으로 다루었으며 간통을 저지르다 결국 비너스의 바람을 눈치챈 남편 불카누스에게 들통나는 것으로 이야기한다. 그러나 보티첼리가 이 이야기를 알고 있었는지 의심스러운 이유는 이 나무판이 신혼 부부의 옷장을 장식하기 위해 그린 것으로 보이기 때문이다.

산드로 보티첼리

〈마르스와 비너스〉, 1485년경, 목판에 템페라와 유채, 69×173.5cm, 런던 내셔널 갤러리

보티첼리는 전쟁을 억제하는 평화의 알레고리를 나타내는 방법으로 고대 로마의 신 비너스와 마르스의 점성학적 연관성을 선택했다. 또한 그는 마르스의 무기를 가지고 노는 아기 판 신들을 등장시켰는데 이는 유실된 고전 회화 속에서 알렉산더 대왕의 마차 주위를 비슷한 모습으로 뛰놀던 작은 큐피드들을 암시한다.

마르스와 비너스는 신의 이름일 뿐만 아니라 행성의 이름이기도 한데, 당시 천문학에서는 이 둘이 나란히 태양과 같은 방향으로 늘어서는 것을 자애로움의 상징으로 여겼다. 이러한 맥락에서 비너스는 마르스를 조종하고 달래며 그의 악의를 확인하는 존재로 여겨졌다. 보티첼리는 루벤스만큼(74쪽) 신화 속 이야기를 직설적으로 묘사하지는 않았지만 같은 인물을 이용해 사뭇 반대되는 느낌으로 우화적 그림을 그렸다.

핵심 질문

- 예술가는 역사적 사건을 얼마나 정확하게 그려야 하는가?
- 예술가는 역사적 사건에 대한 개인적 감정을 표현해야 하는가?
- 고대의 신과 의인화를 통해 창조된 인물로 아이디어를 효과적으로 표현할 수 있는가?
- 신화나 다른 이야기를 재현하기 위해 예술가는 어떤 장치를 사용할 수 있는가?

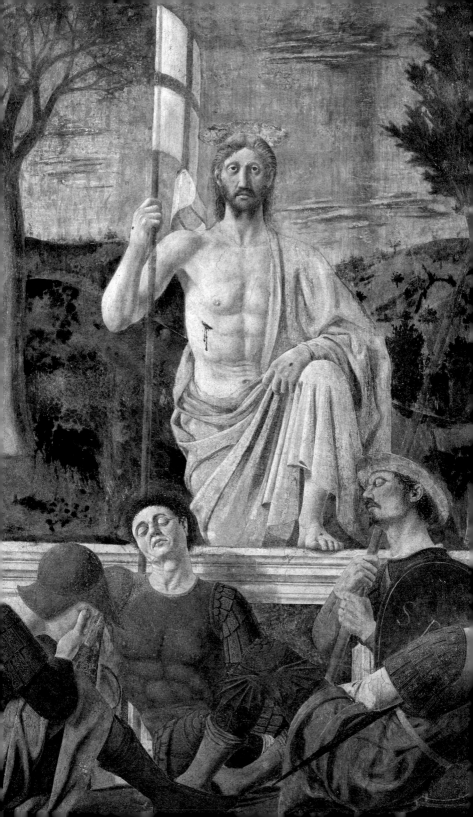

기독교 세계

서양의 가톨릭 교회는 1,000년이 훨씬 넘는 기간 동안
예술의 가장 든든한 후원자로 자리했다.

가톨릭 교회는 1,000년이 훨씬 넘는 기간 동안 서양에서 직접적으로나 간접적으로 가장 후한 예술 후원자였다. 셀 수 없이 많은 화가들이 수많은 예술작품을 의뢰받았는데 여기에는 크고 인상 깊은 제단화를 비롯해 개인적인 기도를 올리기에 적합하도록 들고 다닐 수 있는 작은 제단, 스테인드글라스 창문, 모자이크와 프레스코화, 성경과 기도서에 들어가는 장식과 삽화 등이 포함되었다.

주제에 따른 분류

주제에 있어서는 넓은 범위가 적합한 것으로 여겨졌다. 대부분의 작품은 신약성경, 특히 예수의 어린 시절(88~90쪽), 그가 일으킨 기적(11, 131, 133쪽), 십자가형을 받을 때 주위에서 일어난 사건들 및 부활(93~96, 128~130, 158쪽) 등에서 주제를 취했다. 그러나 성경 구절에 따르지 않은 종교적인 이미지들도 있는데, 특히 동정녀 마리아(성모)와 아기 예수가 성자들에게 둘러싸여 있는 모습 역시 자주 그려졌으며(136, 138쪽), 특정 성자에게 헌정하는 성당의 경우 성자 개인의 모습과 그에 어울리는 제단화가 필요했다(83, 121쪽).

순교자의 이미지들

성 세바스찬은 초기 기독교 순교자다. 순교는 그리스어로 '증인'이라는 뜻이며 초기에 기독교로 개종한 인물 가운데 많은 이들이 목숨을 희생해 자신의 믿음을 입증할 것을 강요당했다. 성 세바스찬도 이러한 경우에 해당되었다. 3세기 말경 그는 로마 황제의 친위대인 근위병단의 장군이 되었다. 그가 기독교로 개종했다는 사실이 알려지자 예수와 황제를 동시에 섬긴다는 데 의문을 품은 디오클레티아누스 황제는 믿음을 포기하거나 궁수부대의 사살형을 받으라고 했다. 세바스찬은 자신의 신앙을 택했고 결과적으로 화형대에 묶여 수많은 화살을 맞은 후 죽도록 버려졌다. 하지만 그는 기적적으로 살아남았다. 회복된 세바스찬은 다시 황제에게 가서 기독교를 허용해줄 것을 간청했다. 디오클레티아누스 황제는 이번에는 기회를 주지 않았다. 그는 세바스찬이 죽을 때까지 곤봉으로 때렸다.

성 세바스찬은 주로 기둥(오른쪽)이나 나무(121쪽)에 묶여 여러 개의 화살을 맞은 모습으로 그려진다(여담이지만 화살은 전염병과 연관된다. 심지어 기독교 이전 시대에서도 아폴로 신이 화살을 쏘아 역병을 보내는 것으로 전해지고 있어 성 세바스찬이 전염병으로부터 보호해주는 역할로 자주 등장하는 것도 전혀 놀라운 일이 아닐 것이다). 초기 그림에는 성자의 몸에 너무 많은 화살이 꽂혀 있어 거의 고슴도치처럼 보일 지경이었지만 르네상스시대에는 고전시대의 예술을 재현하고 나체를 묘사하는 데 관심이 높아지면서 화살의 수는 현저히 줄어들고 젊은 남성 육체의 아름다움을 묘사하는 데 집중했다.

만테냐가 1455~1469년에 그린 그림은 이러한 발전을 확인할 수 있는 좋은 예다. 이 그림에서 해부학적으로 뛰어난 수준으로 그려진 성자의 몸을 방해하는 요소는 거의 없으며, 몸에서 엉덩이 부분의 중

안드레아 만테냐

〈성 세바스찬〉, 1455~
1469년, 목판에 유채, 68×
30cm, 빈 미술사 박물관

만테냐는 성자의 벗은 몸
을 그리는 데 중점을 두었
지만 배경에는 조심성 없는
궁수들이 물러나는 모습을
그려 순교자의 지속적인 믿
음을 미묘하게 강조했다.

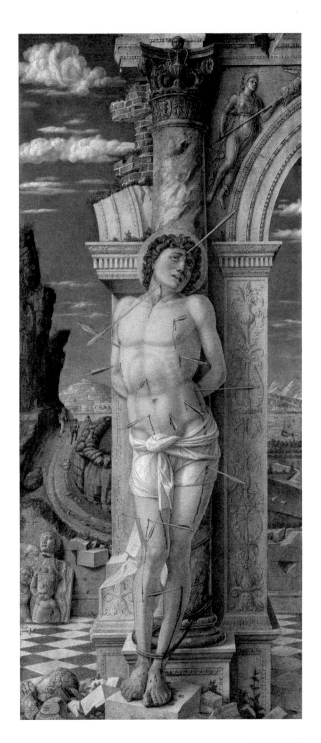

심선은 어깨 부분의 중심선과 반대 방향으로 기울어져 있는데 이러한 몸의 배열(콘트라포스토라고 한다)은 인체에 생동감 있는 균형감을 주기 위해 고전시대에 개발된 법칙이다. 고대에 대한 만테냐의 관심은 인물의 고전적인 포즈를 한참 넘어선 것으로 보이는데, 그림 속에서 고대의 조각상 파편들을 세밀하게 그린 것도 그렇고 성자가 묶여 있는 부서진 아치 기둥이 로마 형식으로 장식되어 있는 것을 보아도 그렇다. 이렇게 함으로써 그는 고고학적 연구에 대한 자신의 열정을 만족시킬 뿐 아니라 성 세바스찬이 실제로 살았던 시대에 대한 힌트를 주었다. 또한 그는 이교도의 물질적인 유적들을 쇠퇴한 모습으로 나타냄으로써 이교도에 대한 기독교의 영원한 승리를 제시한다.

예수의 삶

신약성경에서 종교화로 가장 인기 있는 주제는 수태고지(85, 126~127쪽)다. 루카 복음은 이 이야기를 다음과 같이 전한다.

> 여섯째 달에 하느님께서는 가브리엘 천사를 갈릴리 지방 나사렛이라는 고을로 보내시어 다윗 집안의 요셉이라는 사람과 약혼한 처녀를 찾아가게 하셨다. 그 처녀의 이름은 마리아였다. 천사가 마리아의 집으로 들어가 말했다. "은총이 가득한 이여, 기뻐하여라. 주님께서 너와 함께 계시다." 이 말에 마리아는 몹시 놀랐다. 그리고 이 인사말이 무슨 뜻인가 곰곰이 생각했다. 천사가 다시 마리아에게 말했다. "두려워하지 마라, 마리아야. 너는 하느님의 총애를 받았다. 보라, 이제 네가 잉태하여 아들을 낳을 터이니 그 이름을 예수라 하여라. 그분께서는 큰 인물이 되시고 지극히 높으신 분의 아드님이라 불리실 것이다. 주 하느님께서 그분의 조상 다윗의 왕좌를 그분께 주시어 그분께서 야곱 집안을 영원히 다스리시리니 그분의 나라는 끝이 없을 것이다. ……"

> 루카 복음 1장 26~32절

화가들은 이 이야기를 주로 오른쪽에 보이는 조반니 디 파올로의 작품처럼 묘사하는데, 천사는 날개가 달려 있고 몸에서 빛이 나며 경의를 표하며 신의 전갈을 동정녀 마리아에게 전한다. 그녀는 겸손하고 독실한 모습으로 갑작스러운 천사의 등장에 약간 놀란 모습이다.

조반니 디 파올로의 그림에서 건물 밖의 아름다운 정원 속에는 벌거벗고 당황한 상태로 오른쪽으로 빠르게 움직이는 두 인물을 볼 수 있다. 단호한 천사가 이들을 재촉하는 모습이다. 두 사람은 아담과 이브로 배경의 작은 그림을 통해 이들이 천국에서 추방당하는 모습을 보여준다. 이들은 신이 분명히 하지 말라고 했던 일인 선악과나무에 열린 열매를 따먹는 최초의 죄, 즉 원죄를 저지르는 바람에 에덴의 정원에서 살 권리를 잃고 추방당하는 중이다.

이 장면이 수태고지 그림의 배경에 등장하는 이유는 이 그림이 그리스도의 탄생이 임박했음을 예언

하는 장면이고, 그리스도가 자신의 목숨으로 인류의 원죄를 구원할 것이기
때문이다. 하늘에 계신 하느님 아버지는 그림 맨 왼쪽 구석에서 아래의 장면
들, 즉 인류가 천국에서 쫓겨나는 모습과 그의 아들 예수의 고통과 희생을 통
해 이루어질 궁극적인 구원을 내려다보고 있다.

천국에서의 추방을 재현한 수많은 작품 중에서도 가장 강렬한 것은 마사초
가 1427년경에 그린 작품(86쪽 왼쪽)일 것이다. 아담은 얼굴을 가린 채 부끄러
움에 고개를 숙이고 있으며, 이브는 회한의 고통으로 가득한 채 절망적으로
부르짖고 있다.

이브의 형태는 사실 고대 조각상 중 베누스 푸디카로 알려진
형상을 기반으로 그린 것이다.

이 감동적인 그림이 15세기 만테냐가 누구보다도 온전히 발전시켰던 고대

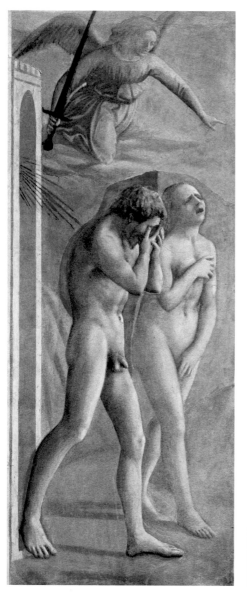
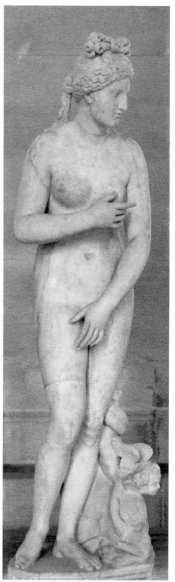

유물과 누드 묘사에 대한 관심을 보여주는 예라는 것은 바로 알아차리기 힘든 부분이다. 그러나 가까이에서 이브의 형상을 들여다보면, 사실 이 모습은 고대 조각상 중 베누스 푸디카(정숙한 비너스, 비너스상이 취하고 있는 정숙한 자세를 가리키는 말로 한 손으로는 가슴, 다른 손으로는 음부를 가리는 자세를 뜻한다.-옮긴이)로 알려진 형태를 기반으로 그린 것으로 가장 중요한 표현은 거의 바꾸지 않고, 말하자면 조금 수정한 것이라 할 수 있다.

예수의 탄생

'성탄'은 막 태어난 아기 예수가 어머니에게 사랑을 받고 있는 모습(88~89쪽)을 그린 그림에 붙이는 제목이다. 마리아의 남편 요셉도 등장하며 주로 두 마리의 동물, 즉 소와 당나귀가 함께 있는 모습이다. 요셉의 존재는 설명하기 쉽지만 왜 소와 당나귀가 이 그림에서 보편적으로 등장하는지는 보다 모호한 부분이다. 루카 복음 2장 7절에 명확하게 제시된 바에 따르면 예수가 태어났을 때 마리아는 그를 강보에 싸서 구유에 눕혔는데 여관에 그들이 묵을 방이 없었기 때문이라고 한다. 그러나 동물에 대해서는 명시된 바가 없다. 그러나 이사야서 1장 3절 그리스도의 강림을 예언하는 것으로 보이는 부분에는 확실히 소와 당나귀가 등장한다. '소도 제 임자를 알고 나귀도 제 주인이 놓아준 구유를 알건만……'

다시 한 번 우리는 어떻게 신약성경의 내용을 그린 그림의 배경이 되는 생각에 구약성경의 내용이 들어갔는지, 심지어 때로는 그림의 배경에 실제로 구약의 내용이 등장하기도 하는지 살펴볼 필요가 있다. 루카 복음에서는 다음과 같이 이야기하고 있다.

> 그 고장에서는 들에 살면서도 밤에도 양 떼를 지키는 목자들이 있었다. 그런데 주님의 천사가 다가오고 주님의 영광이 그 목자들의 둘레를 비추었다. 그들은 몹시 두려워했다. 그러자 천사가 그들에게 말했다. "두려워 마라. 보라, 나는 온 백성에게 큰 기쁨이 될 소식을 전한다. 오늘 너희를 위하여 다윗 고을에서 구원자가 태어나셨으니, 주 그리스도이시다. 너희는 포대기에 싸여 구유에 누워 있는 아기를 보게 될 터인데, 그것이 너희를 위한 표징이다."
>
> 루카 복음 2장 8~12절

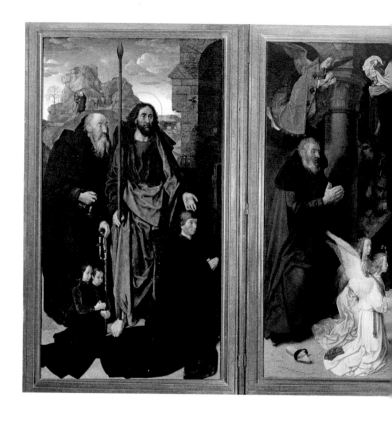

그리하여 목동들은 아기 예수를 찾아낸 뒤 많은 천사들과 함께 경배를 드린다. 휘호 판 데르 후스는 목동들이 오른쪽에서부터 성가족에게 접근하는 것으로 그렸는데 서두르는 듯한 그들의 몸짓에서 긴장과 경외심이 묻어난다. 성모 마리아는 그림 한가운데 장관을 이루는 풍경에서 분리된 채 누워 있는 아기 예수의 왼쪽에 무릎을 꿇고 앉아 근엄하게 경배를 드리고 있다. 작은 천사들은 화려한 옷으로 우아하게 성장하고 풍경 주위를 맴돌며 아기 구세주 경배에 참여하고 있다. 판 데르 후스는 그림의 대조에 천사들을 효과적으로 활용했는데, 실크 튜닉과 자수가 가득한 망토를 입은 이들은 목동들의 낡은 옷과 평범한 모습, 순박한 인간들이 따뜻한 빛에 둘러싸인 아기 예수를 보고 감동을 받아 독실해지는 모습과 대조를 이룬다.

이 제단화는 토마소 포르티나리가 의뢰한 작품으로, 그는 화가에게 작품에 자신과 가족들이 독실하게 기도하는 모습을 자신들의 수호성인들과 함께 옆판에 그려 넣어줄 것을 부탁했다.

천사들은 순박한 목동들에게는 그리스도의 탄생을 알려주었지만 동방에서 온 몇몇 '현자'들은 별이 솟아오르는 것을 보고 스스로 그 전조를 알아차렸다. 이들은 베들레헴으로 가던 중 '…… 어머니 마리아와 함께 있는 아기를 보고 땅에 엎드려 경배했다. 또 보물상자를 열고 아기에게 황금과 유황과 몰약을

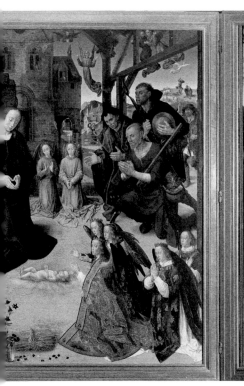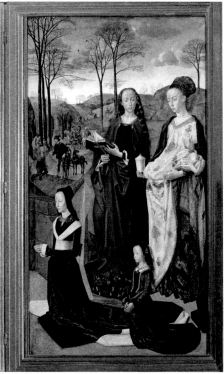

휘호 판 데르 후스

〈포르티나리 제단화〉의 일부분인 〈목자들의 경배〉, 1479년경, 패널에 유채, 높이 253cm, 옆판을 포함한 전체 너비 594cm, 피렌체 우피치 미술관

이 대형 제단화에 표현된 목동들의 정직한 얼굴과 검소한 복장은 천사들의 빛나는 아름다움과 자신들의 수호성인들과 함께 있는 기증자의 세련된 복장과 대조를 이루고 있다.

예물로 바쳤다.'(마태오 복음 2장 11절)

이 이야기를 그린 그림에서 현자들은 주로 세 사람으로 보통 동방박사를 나타낸다. 동방박사의 여정을 그린 예술가들은 주로 이들이 이국적인 동물들 및 사람들이 포함된 화려하고 다양한 수행단을 거느린 것으로 나타낸다. 동방박사의 경배 역시 인기 있는 주제다. 동방박사의 수를 세 사람으로 줄이면서 화가들은 이들의 특징을 다양하게 묘사해 이 세 명을 보편성을 대표하는 요소로 삼았다. 그래서 보통 동방박사 중 한 명은 젊고, 한 명은 성숙한 모습이며, 나머지 한 사람은 늙은 모습을 하고 있다. 또한 두 명의 백인과 한 명의 흑인으로 나타난다.

이와 같은 동방박사들은 히에로니무스 보스의 그림에서도 찾아볼 수 있다(90쪽). 나이 들고 백발에 흰 턱수염을 기른 동방박사는 공경받을 만한 나이와 위엄을 가졌음에도 아기 예수 앞에 무릎을 꿇고 자신의 화려한 예물을 바치고 있다. 오른쪽에 서 있는 성숙한 동방박사와 젊은 흑인 동료는 아기 예수

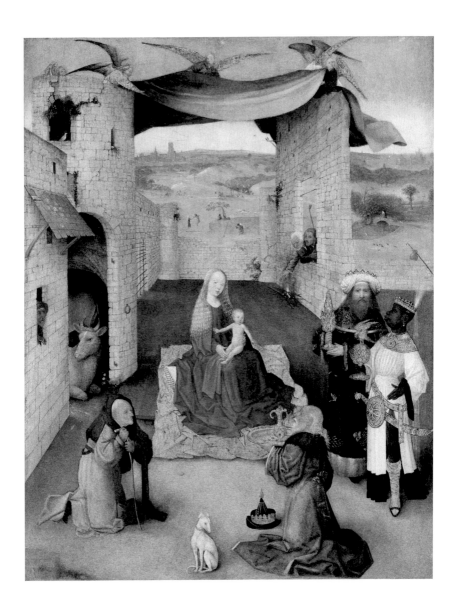

에게 경배를 드리고 가져온 귀중한 선물을 바치기 위해 순서를 기다리는 중이다. 요셉은 왼쪽에서 소가 앉아 있는 마구간 앞에 무릎을 꿇고 앉아 있으며, 당나귀는 뒷모습만 보인다. 그림 중앙에는 성모가 무릎 위에 아기 예수를 안고 있다. 그녀는 금빛 천 위에 앉아 있는데 이 때문에 검소한 모습에도 불구하고 그녀가 신의 어머니임을 알아차릴 수 있다.

세례

마르코 복음은 세례자 요한이 어떻게 사람들에게 그리스도를 맞이하라고 전달하는 역할을 맡게 되었는지에 대한 설명으로 시작된다. 많은 사람들이 그에게 와서 자신들의 죄를 사하고 회개를 위한 세례를 해달라고 청했다.

> 그리고 이렇게 선포했다. "나보다 더 큰 능력을 지니신 분이 내 뒤에 오신다. 나는 몸을 굽혀 그분의 신발끈을 풀어드릴 자격조차 없다. 나는 너희에게 물로 세례를 주었지만 그분께서는 너희에게 성령으로 세례를 주실 것이다." 그 무렵 예수님께서 갈릴리의 나사렛에서 오시어 요르단에서 요한에게 세례를 받으셨다. 그리고 물에서 올라오신 예수님께서는 곧 하늘이 갈라지며 성령께서 비둘기처럼 당신께 내려오시는 것을 보셨다. 이어 하늘에서 소리가 들려왔다. "너는 내가 사랑하는 아들. 내 마음에 드는 아들이다."
>
> 마르코 복음 1장 7~11절

그리스도의 세례는 이탈리아 라벤나에 있는 세례당 건물의 돔형 지붕에 감탄스러울 만큼 명료하게 나타나 있다(92쪽). 예수는 모자이크화 중앙에 거의 그의 허리까지 오는 강물 위로 솟아올라 있다. 세례자 요한은 그의 특징인 털옷을 입고 있으며 예수에게 세례를 주기 위해 손을 뻗은 상태인데 그 순간 비둘기의 형태로 나타난 성령이 예수의 머리 위에 보인다. 왼쪽에는 고전적인 느낌의 인물이 앉아 있는데 이는 요르단강의 의인화로 그의 강물 속에서 일어난 기적에 대해 경외심을 보이고 있다.

십자가형

많은 기적을 선보인 후 예수는 예루살렘으로 간다. 그곳에서 예수는 유대 전

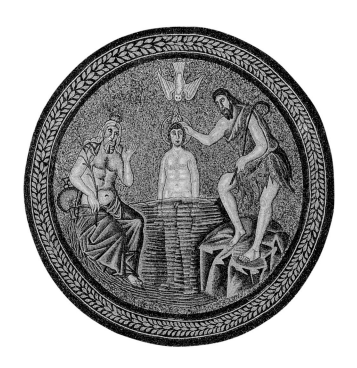

비잔틴시대 모자이크 화가

〈그리스도의 세례〉, 6세기, 아리우스파의 세례당 돔 중심에 있는 원형 작품, 라벤나

세례식을 간단히 나타낸 이 모자이크는 요르단강의 물이 그리스도의 나체를 약간만 가린 상태를 보여준다는 점에서 흔치않은 작품이다.

통인 유월절을 축하하며 배신을 당하기 전 제자들에게 둘러싸여 마지막 만찬을 맞이한다. 예수가 성체성사를 시작한 것은 바로 이 최후의 만찬 때다 (128~130쪽).

예술가들은 수도원 내부 식당의 끝쪽 벽에 최후의 만찬 장면을 그려줄 것을 자주 의뢰받았는데, 이렇게 하면 수도사들이나 수녀들이 그 아래쪽에서 식사를 하게 되므로 그리스도와 그 제자들이 그들과 함께 만찬을 즐기는 것처럼 보이기 때문이었다. 카스타뇨와 다 빈치의 그림(128~129쪽)은 더 뒤쪽에서 이야기하도록 하자.

식사를 마친 예수는 밖으로 나가 기도를 하며 밤을 보냈는데, 그는 새벽이 오기 전에 자신이 배신당할 것을 알고 있었다. 정말로 유다는 예수를 체포하러 오는 이들에게 누가 예수인지 알리기 위해 자신이 입맞춤을 하는 사람이 예수라고 일러둔 터였다(158쪽).

십자가형 그 자체, 즉 예수가 다른 이들의 구원을 위해 끔찍한 죽음을 받아들인 점은 기독교 믿음의 중심적 이미지다. 예술가들은 이렇게도 중요한 이미지를 어떻게 그려낼 것인지 생각에 생각을 거듭했다. 어떤 이들은 그리스도가 감내해야 했던 극한의 육체적 고통을 담아내려 했는데, 보는 이의 가슴

을 찢어지게 하는 그뤼네발트의 그림이 그러한 예다. 예수는 머리를 앞쪽으로 숙이고 있으며, 얼굴은 고통으로 지친 모습이다. 불쌍한 그의 몸은 가련한 발부터 시작해(잔인하게도 한꺼번에 못 박혀 있다) 찢어지고 멍든 모습이며, 고통에 찬 손가락은 속절없이 허공에 구부러져 있다. 왼쪽에는 성모 마리아가 사도 요한의 팔에 안겨 쓰러져 있으며, 슬픔에 겨운 마리아 막달레나(그리스도에게 열정적으로 헌신한 인물이다)가 고뇌에 잠겨 십자가 발치에 무릎을 꿇고 있다. 오른쪽에는 세례자 요한이 차분하게 십자가 위에서 죽은 이가 진정한 구세주임을 가리키고 있는 모습으로 등장한다. 세례자 요한은 실제 십자가형 때는 존재하지 않았는데 그보다 훨씬 전에 참수형을 당했기 때문이다. 이 그림에서 그의 존재는 상징적인 것으로 그가 그리스도의 강림을 예언하는 역할을 한 이들 중 하나임을 암시한다.

어떤 예술가들은 십자가형의 시련 너머에 있는 정신적인 의미에서 영감을 얻기도 했는데 11세기의 모자이크화(94쪽) 디자이너를 예로 들 수 있다. 이 그림에서 그리스도의 몸은 요한 복음 19장 33~37절에 나오는 옆구리의 상처

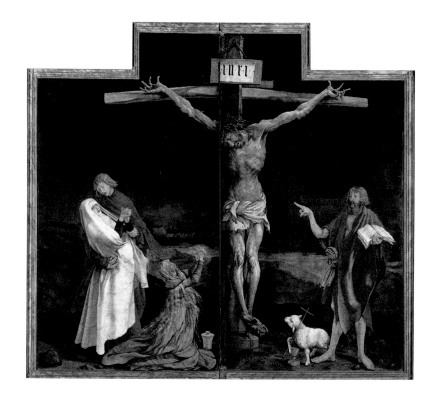

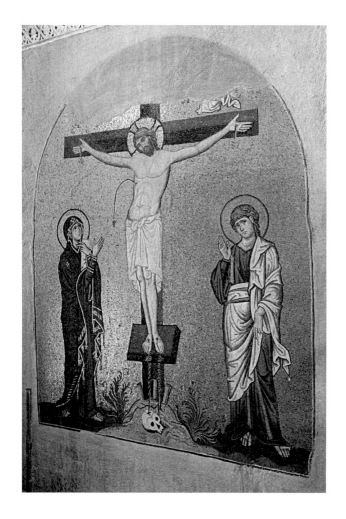

외에는 어떤 육체적 고통의 흔적도 보이지 않는다. 이 예술가는 역사적 장면
을 재창조하기보다는 성경의 내용을 드러내 보이고 싶었던 듯하다. 이 그림의
양옆에 서 있는 인물, 즉 동정녀 마리아와 사도 요한에게서는 조용한 슬픔과
헌신이 표현되었다. 이들 사이에 있는 그리스도는 그의 육체적 및 영적 아름
다움으로 십자가형의 끔찍함을 초월한 모습을 보여준다.

 …… 아리마태아 출신 요셉이 당당히 들어가 빌라도에게 예수님의 시신을 내
 달라고 청했다. 그는 명망 있는 의회 의원으로서 하느님의 나라를 열심히 기
 다리던 사람이었다. 빌라도는 예수님께서 벌써 돌아가셨을까 의아하게 생각

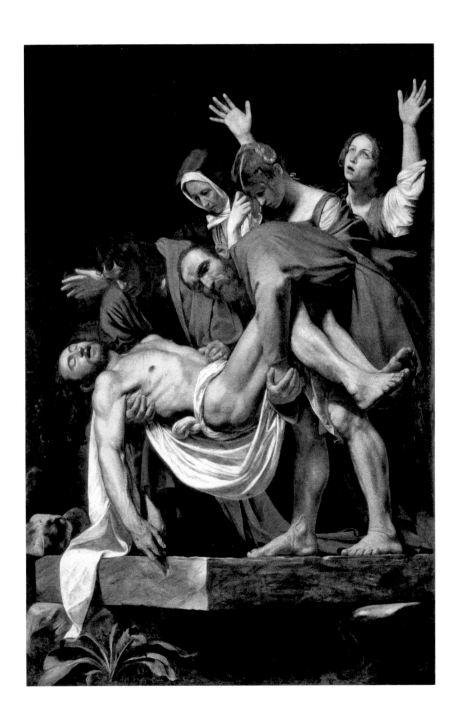

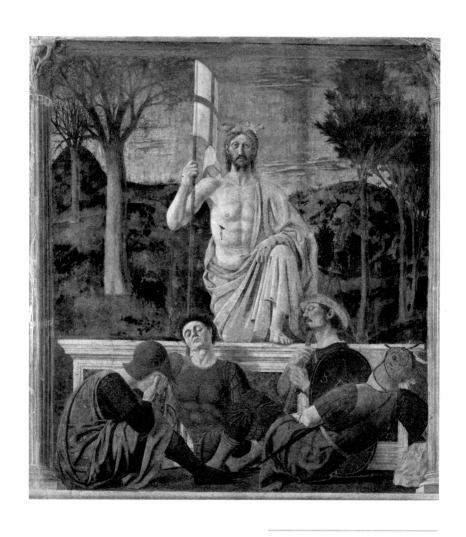

피에로 델라 프란체스카

〈부활〉, 1463년경, 프레스코화, 225×200cm, 보르고 산 세폴크로 시립미술관

부활을 그린 이 그림에서 피에로 델라 프란체스카는 위풍당당하게 무덤에서 솟아오른 그리스도에 강렬한 필연성을 부여하고 있다.

해 백인대장을 불러 예수님께서 돌아가신 지 오래되었느냐고 물었다. 빌라도는 백인대장에게 알아보고 나서 요셉에게 시신을 내주었다. 요셉은 아마포를 사 가지고 와서 그분의 시신을 아마포로 싼 다음 바위를 깎아 만든 무덤에 모신 후 무덤 입구에 돌을 굴려 막아놓았다. 마리아 막달레나와 예수님의 어머니 마리아는 그분을 어디에 모시는지 지켜보고 있었다.

마르코 복음 15장 43~47절

성자 마르코는 그리스도의 매장을 이렇게 묘사했지만 이 애처로운 주제는 예술가들에 의해 주로 감동적으로 그려졌다. 카라바조는 무덤이 등장하는 이 장면에 감명 깊은 검소함을 더했다. 두 남자가 축 늘어진 그리스도의 몸을 조심스럽게 아래로 내리고 있으며(당시 정확히 누가 이 일을 했는지에 대해서는 복음서에 따라 다르다) 세 명의 여인이 애도하며 그들 뒤에 서 있다. 그의 몸을 감싼 아마포는 축 늘어진 그리스도의 팔 아래로 늘어져 있다. 이 왼쪽 아래 구석에서부터 그림이 형성되어 오른쪽 위에서 슬픔이 최고조에 달하는데 예수의 무표정한 얼굴에서 점차 커지기 시작해 슬퍼하는 사람들과 눈물을 흘리는 여성들을 거치고 가장 뒤에서 절망적인 몸짓을 하는 여인에게서 정점에 다다른다.

부활

어떤 복음서에도 부활이 묘사되어 있지는 않다. 복음서들은 그저 십자가형이 치러진 3일 후 그리스도의 무덤이 비어 있는 것이 발견되었다고 언급할 뿐이다. 그럼에도 예술가들은 그리스도가 죽음으로부터 부활할 때 어떤 일이 있었을지 상상하고 이를 그림에 담고자 노력했다. 부활의 이미지들은 매우 다양하다. 어떤 그림은 그리스도가 환한 빛과 함께 무덤에서 날아오르고, 어떤 그림에서는 보다 침착하게 모습을 드러낸다. 그 강렬함이나 위엄에서 뛰어난 독창성을 보이는 그림은 피에로 델라 프란체스카가 1463년경에 그린 〈부활〉이다. 그리스도의 거대한 형상은 그림 한가운데 과감히 자리를 잡고 있으며, 정면의 예배자들을 똑바로 응시하고 있다. 그는 무덤에서 걸어 나오다 잠깐 걸음을 멈춘 상태로 서두를 이유가 없으며 그가 들고 있는 구원의 깃발은 모든 영원한 삶을 위한 것이다. 그 왼쪽에는 황량한 땅에 나무가 죽어 있다. 오른쪽에는 모든 것들이 이파리를 내밀고 있다. 전경에서 팔다리를 뻗고 있는 보초는 여전히 잠들어 있다. 기적은 거대한 필연성을 가지고 조용히 행해진다.

핵심 질문

- 종교적인 장면을 묘사하는 방법은 한 가지밖에 없는가?
- 예술가는 종교적인 그림을 그릴 때 개인적인 감정을 드러내도 되는가?
- 일상의 요소들이 종교적인 이미지에 첨가되는 것을 허용할 수 있는가?

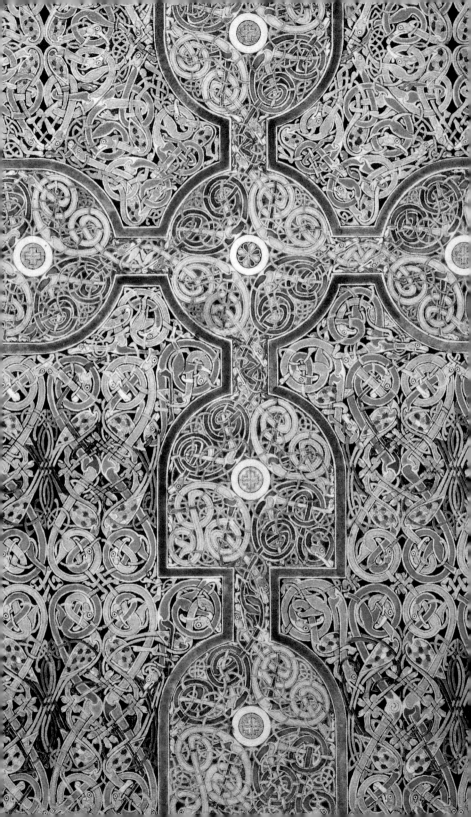

평면에 무늬를 입히다

우리가 보는 세계와 그림이
동일할 필요는 없다.

언젠가 화가 마티스의 스튜디오에 한 숙녀가 방문했을 때 그녀는 이렇게 말했다. "하지만 분명한 건 이 여자의 팔이 너무 길다는 거예요!" 그러자 마티스가 예의 바르게 대답했다. "부인, 잘못 알고 계십니다. 이건 여자가 아니라 그림입니다."

그림이 우리가 보는 세계와 같을 필요는 없다. 그림은 훨씬 장식적일 수도 있는데, 예를 들면 마티스가 〈붉은 방〉에서 보여준 것이 그렇다. 우리는 그림 속 요소들을 알아볼 수 있다. 우아하게 차려진 식탁, 정갈한 가정부, 예쁜 무늬가 있는 테이블보와 벽지, 의자, 창문과 그 너머로 보이는 나무와 풀들, 그리고 멀리 있는 집들. 그러나 마티스는 실제로 보이는 것처럼 그리지 않았다. 또한 그럴 필요가 있을까? 맛깔스러운 무늬들의 향연이 보기에 훨씬 즐겁고, 어쩌면 평면을 장식하기에는 이쪽이 더 적합하지 않을까?

일본의 목판화들은 주로 조화로운 2차원 디자인의 걸작들이다. 예를 들어 오른쪽에 실린 목판화는 춤추는 배우를 그린 것이다. 우리는 배우의 머리와 왼손, 심지어 주름 아래로 살짝 보이는 작은 발을 쉽게 찾을 수 있다. 그러나 정말로 우리의 눈길을 끄는 것은 바로 펄럭이는 기모노와 그 천의 강렬하고

앙리 마티스

〈붉은 방(붉은색의 조화)〉, 1908년, 캔버스에 유채, 180.5×221cm, 상트페테르부르크 에르미타주 미술관

마티스는 색채와 형태를 무늬로만 알아볼 수 있을 정도로 단순화함으로써 공간과 덩어리를 거의 알아볼 수 없게 그렸다.

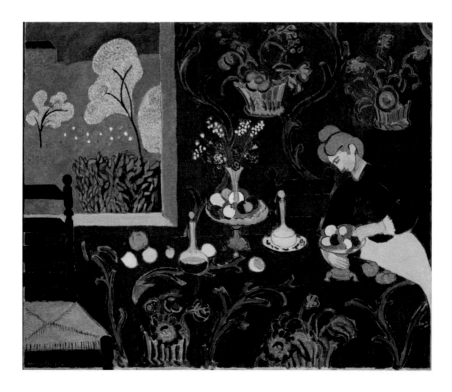

토리 키요노부 1세(추정)

〈가부키 배우〉, 1708년, 목판화, 종이에 잉크, 55×29cm, 뉴욕 메트로폴리탄 미술관

아마도 가부키 극장의 포스터로 제작되었을 것으로 보이는 이 목판화는 멀리 떨어진 곳에서 보았을 때도 눈에 띄도록 디자인되었다. 풍부하고 다채로운 디자인은 볼륨감 있는 옷을 입어 그 무늬들이 곡선을 따라 물결치는 느낌을 주도록 춤을 추고 있는 배우의 움직임을 미묘하게 보여준다.

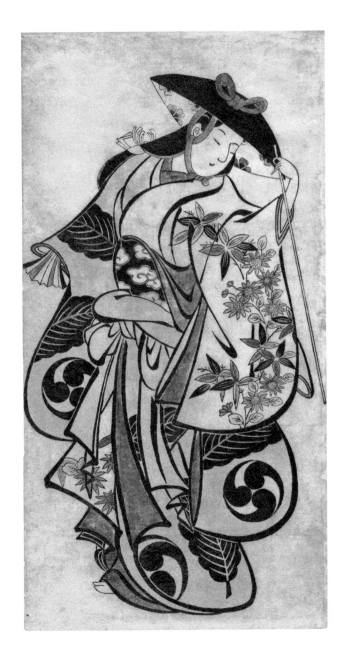

채식사 미상

바그다드 코란의 시작 부분 절판, 1306~1307년, 종이에 잉크, 수채물감과 금, 43.2×35.2cm, 뉴욕 메트로폴리탄 미술관

이슬람 예술가들은 어떤 생물도 연상시키지 않으면서 흥미로운 디자인을 만들어내기 위해 다양한 기하학적 무늬를 사용했다.

도 정교한 장식이 보여주는 장관으로, 이 장식은 예상치 못한 복잡함과 매력을 가진 무늬를 만들어낸다.

종교적 용도의 장식디자인

선과 색채의 조화, 즉 평면을 장식하기 위한 평면적 무늬(100~101쪽 참조)는 현실의 재현이라는 가치에 속박될 필요가 없다. 추상적인 디자인 속 섬세한 순열들은 이슬람 예술가들이 개척한 분야로, 이는 생물의 재현을 엄격히 금지하는 이슬람교의 교리도 크게 작용했지만 이 역시 비표상 예술의 오랜 전통을 더 활발히 만든 요소라고 보기에 충분하다. 위 그림은 코란에서 발췌한

린디스판 복음서 페이지 중 채식본, 700~721년경, 34× 25cm, 런던 영국 국립도서관

이 페이지는 꿈틀거리는 뱀과 같은 생물들로 가득하지만 가장자리를 빨간색으로 두른 커다란 십자 형태로 복잡한 디자인 속에서도 종교적 의미를 더했다.

페이지를 표현한 작품으로 이 면의 중심 장식은 위아래로 직사각형이 있는 정사각형 부분이다. 이 직사각형은 어두운 파란색의 작은 요소들로 채워져 있으며, 이와 같은 파란색 무늬는 정사각형 가운데에 위치한 8개의 꼭짓점이 있는 별을 채우는 데도 사용되었다. 같은 모양의 별들을 반으로 자른 모양은 정사각형의 네 변에 붙어 있고, 사분한 별 모양은 네 모서리를 채우고 있다. 이 조각난 모양들이 온전한 별이 되도록 하고, 배경의 금빛 기하학적 연결 무늬들이 이어져 나간다면 이 디자인은 네 방향 모두로 무한히 확장될 수 있다. 그러나 안쪽에 원이 들어 있는 네 개의 금빛 꽃무늬와 푸른색 배경이 그 꽃잎을 분리한 형태로 이 장식을 파악할 수도 있다. 이러한 면에서 이 기발한 기하학적 디자인은 두 가지 다른 방법으로 해석할 수 있다.

700년경 영국 제도에서 제작된 복음서 중 한 페이지인 이 작품은(103쪽) 전체를 덮는 장식에 비표상 작품이고 구획이 나뉘어 있다는 점 등이 비슷함에도 전 작품과 매우 달라 보인다. 여기에서 기본이 되는 형태는 기독교 십자가다. 이 디자인은 이슬람교의 예에서 볼 수 있는 기발한 중의성은 부족하지만 종교적 연관성으로 이를 보완한다. 큰 십자가는 작품의 중앙에서 틀을 잡고 있으며, 구불거리며 서로 얽혀 있는 존재들로 이루어진 망이 이를 덮고 있다. 조금 더 크고 푸른빛을 띠는 곡선 요소들은 십자가의 바깥쪽에서 소용돌이 모양을 그리고 있으며 이보다 작고 녹색에 가까운 요소들은 그 안쪽에 있다. 그리고 가장자리가 붉은 십자가는 그 자체로 뱀이나 새의 부리처럼 생긴 엉켜 있는 형태들에 순서를 부여한다.

순수한 형태

102~103쪽 두 디자인은 비록 평면일지라도 어마어마하게 복잡하고 놀라운 디테일로 가득해 분명 고도로 숙련된 수작업 기술을 요했을 것이다. 이와는 대조적으로 20세기 네덜란드 화가 몬드리안의 작품은 완전히 단순하게 흰색 배경에 직각의 검은색 선으로 구획이 나뉘어 있는 원색(빨강, 노랑, 파랑)의 큰 사각형 덩어리들로 구성되어 있다.

> 몬드리안이 색채를 사용해 최대한의 대조를 끌어내려 했다면 앨버스는 색채들 간의 미묘한 관계를 탐색하는 쪽을 선택했다.

몬드리안이 코란이나 복음서를 장식한 이들처럼 전통적 종교를 위한 그림을 그린 것은 아니지만 세심하게 구획과 색채의 균형을 맞춘 그의 그림은 분명 단순한 무늬를 넘어서는 심오한 무언가를 추구하고 있다. 그는 그림의 요소 가운데 꼭 필요한 것만 남겨서 이를 추구하고자 함으로써 여러 색채의 조합과 곡선 등을 제거한 끝에 주관성을 배제한 보편적 성명과 같은 작품을 만들 수 있었다. 그는 판본 채식사들처럼 일반적인 기하학적 틀에 따라 그림의 요소들을 배열하지 않는 대신 단색의 큰 덩어리들을 특별히 예리하게 배열해 균형과 조화를 찾아냈다.

몬드리안이 색채를 사용해 최대한의 대조를 끌어내려 했다면 조셉 앨버스는 색채들 간의 미묘한 관계를 탐색하는 쪽을 선택했다. 그는 몬드리안처럼

데미언 허스트

⟨술피속사졸(항균제-옮긴이)⟩, 2007년, 캔버스에 가정용 광택제, 129.5× 144.8cm, 점 부분 7.6cm, 머그라비 컬렉션

허스트의 점 모양 그림은 손으로 채색한 무늬 제작과 기계화 사이의 관계를 도발적으로 강조한다. 각각의 점은 손으로 칠한 것이지만 마치 기계로 찍어낸 것처럼 그려졌다.

시각적 실험에 가까워 보이는 작품들을 그리되 자신이 사용할 변수를 엄격히 제한했다. 〈사각형에 대한 경의를 위한 습작: 노랑에서 출발〉과 같은 작품에서 그는 단 하나의 순수한 기하학적 형태, 즉 정사각형을 사용했으며 제한적이지만 서로 밀접하게 연관되어 있는 종류의 색채들을 사용했다.

인간적이고 개인적인 면을 덜어내고자 했던 데미언 허스트는 조수를 고용해 1986년부터 1,000개가 넘는 점으로 된 그림을 그렸다. 수작업의 모든 흔적이 지워진 이 작품은 마치 기계로 제작된 것처럼, 또는 허스트에 따르면 '기계적으로 그림을 그리고 싶은 사람'에 의해 그려진 것처럼 보인다.

그림은 거의 언제나 평면에 그려진다. 그렇기에 예술가들이 이렇게 기본적인 사실들을 거의 강조한 적이 없다는 사실이 더 놀랍다. 현실의 재현적 요소들이 드러나는 순간 비록 그것이 우리가 본 마티스의 〈붉은 방〉이나 일본의 〈가부키 배우〉에서처럼 추상적인 것일지라도 볼륨과 깊이가 생겨난다. 정말 극소수의 예술가들만이 순수하게 평면을 강화하기 위한 무늬를 만드는 한 가지에만 집중해 스스로를 헌신했다.

핵심 질문

– 어떤 깊이나 공간의 흔적도 없이 효과적인 그림을 만들어내는 것이 가능한가?
– 장식 무늬에서 곡선적인 형태만을, 또는 각진 형태만을 쓰는 것이 중요한가?
– 평면을 장식할 때 얼마나 적은 요소들을 사용해야 여전히 흥미로운 그림을 유지할 수 있는가?
– 평면의 무늬를 사용해 감정을 전달할 수 있는가?

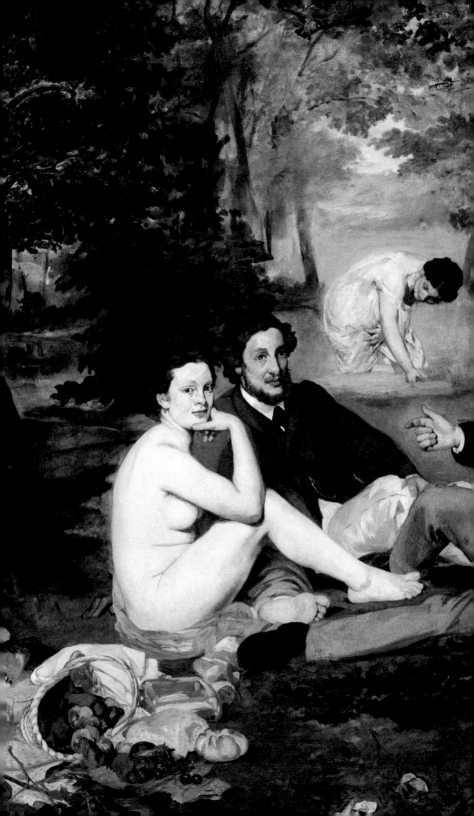

전통에서 배우다

가장 혁신적인 예술가조차
전통에 반응한다.

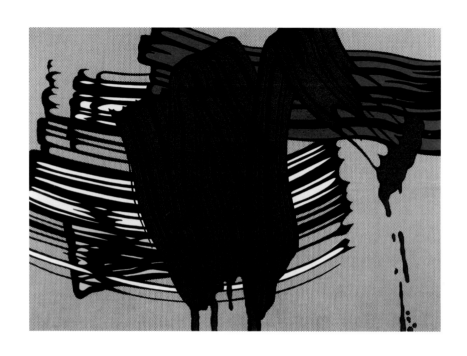

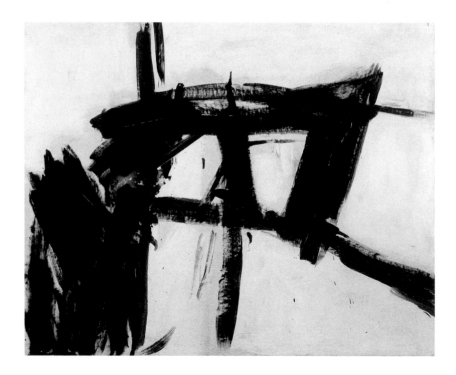

1965년 로이 리히텐슈타인은 왼쪽에 보이는 그림을 그렸다. 언뜻 보면 이 그림은 매우 당혹스럽다. 아주 분방하고 표현적인 몇 번의 붓질을 재현한 것에 불과해 보이기 때문이다. 오른쪽에는 붓에 물감을 너무 많이 묻힌 나머지 캔버스에 대기도 전에 물감이 떨어져 생긴 듯한 얼룩 같은 것도 보인다.

정말 이상한 주제라고 생각할 수도 있겠다. 리히텐슈타인 자신이 자유롭고 표현적인 붓질을 사용하지 않았다는 점을 생각하면 이 그림이 그런 방식으로 그려졌다는 사실은 더욱 기이하다. 그는 그림을 그릴 때 대단히 신중하고 정확한 스타일이었다.

이게 다 뭐지?

그것은 사실 예술에 대한 예술가의 코멘트다. 리히텐슈타인이 의도하는 바를 이해하려면 앞 세대의 예술을 봐야 한다. 당시에는 액션 페인팅이라는 스타일이 높은 평가를 받았다. 액션 페인팅 화가들은 관람객들에게 실제 그림 그리는 행위를 전달하고, 그들이 화가의 경험에 참여하도록 초대하고자 했다. 잭슨 폴록(14쪽 참조)은 바닥에 놓인 캔버스 위에 물감을 떨어뜨리고, 붓고, 뿌려서 이를 달성하고자 했다. 그 결과로 보기 좋은 패턴만을 보여주는 것이 아니라 작업을 하는 순간 화가 몸의 활력과 움직임을 기록할 수 있었다.

같은 유파라 해도 화가들마다 다른 테크닉을 사용했으며 제법 달라 보이는 결과물을 생산했다. 예를 들어 프란츠 클라인은 붓을 보다 일반적인 방식으로 사용해 작업했다. 그렇지만 그 붓은 크고 물감이 잔뜩 묻은 것이었다. 그는 붓을 자유롭게 사용해 거대한 캔버스 위에서 대담한 붓놀림을 구사했는데 보는 이로 하여금 그가 그림을 그리는 동작을 떠올리게 했다. 그리고 이것이야말로 로이 리히텐슈타인이 관심을 가졌던 것으로서 보이는 예술가의 행위 자체가 그림의 주제가 되는 종류의 작품이다.

일단 알고 나면 그의 농담을 좋아할 수도 있고 그렇지 않을 수도 있지만 어쨌든 그의 작품을 이해하려면 분명 그가 그런 그림을 그린 배경, 즉 그가 뿌리를 두었던 동시에 그에 대항한 전통을 이해해야 할 것이다.

오래된 작품과 새로운 맥락

예술가들은 진공 상태에서 창조하지 않는다. 예술가들은 다른 예술가들과 과

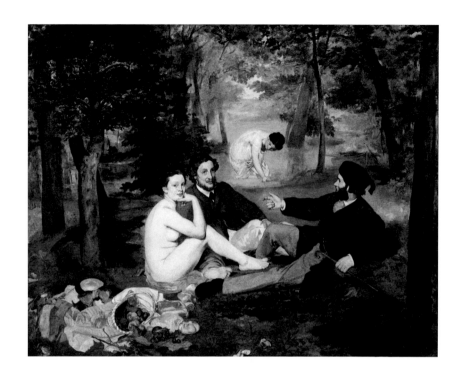

거의 예술적 전통에 의해 끊임없이 자극받는다. 심지어 전통에 반하는 경우에도 예술가들은 전통에 의존한다. 전통은 예술가들이 자라나고 자양분을 얻는 토양이다. 그들은 이 사실을 알고 있으며 흔쾌히 인정한다. 리히텐슈타인조차 이렇게 말한 적이 있다. "내가 패러디한 것들은 사실 내가 우러러보는 것이다."

가장 위대하고 가장 독창적인 예술가들, 심지어 가장 놀라운 혁신가들조차 전통에 매우 민감하다. 피카소를 예로 들어보자. 우리는 그의 작품이 지닌 놀라운 범위를 본 적이 있다. 〈게르니카〉(70~71쪽)를 그처럼 강렬한 작품으로 만든 표현주의적 왜곡, 볼라르 드로잉(39쪽)의 섬세한 사실주의, 첫걸음을 떼는 아이의 감정에 대한 예리한 묘사(54쪽), 입체주의 초상화(38쪽)에서 보이는 형식의 혁신 등에서 말이다.

엄청나게 왕성하고 독창적인 정신의 소유자였음에도 피카소는 재충전을 위해 전통이라는 샘으로 되돌아갔다. 그리하여 그는 1960년 2월 영감을 얻기 위해 저 유명한 마네의 그림에 의지했다. 마네의 〈풀밭 위의 점심〉은 숲 속의 시냇가 옆에서 피크닉을 즐기는 두 여성(누드인 여성과 옷을 갈아입는 여성)과

에두아르 마네

〈풀밭 위의 점심〉, 1863년, 캔버스에 유채, 207×265cm, 파리 오르세 미술관

격식을 갖추어 옷을 차려입은 남자들이 한 명은 나체이며 다른 한 명은 반쯤 벗은 상태인 두 여성과 소풍을 즐기는 모습을 그린 마네의 작품은 당대의 사람들에게 상당한 충격을 안겨주었다.

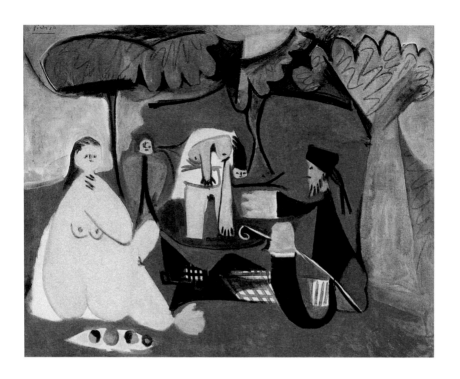

파블로 피카소

〈풀밭 위의 점심〉, 1960년
2월 27일, 캔버스에 유채,
114×146cm, 취리히 나마
드 컬렉션

새로운 이미지를 창조하는
데 경이로울 정도로 탁월했
던 피카소조차 종종 과거의
걸작들, 이 경우에는 마네
의 〈풀밭 위의 점심〉을 통
해 자신의 상상력을 새롭게
하곤 했다.

옷을 입은 두 남성을 보여준다.

　이 대상에 대한 피카소의 첫 번째 그림은, 물론 형식은 뚜렷하게 다르지만
인물들의 숫자와 배치에 있어서는 마네의 작품을 거의 그대로 모사하고 있
다. 이 그림은 이 주제에 대한 피카소 작업의 시작도 아니고 끝도 아니다. 1년
전 8월 그는 마네의 〈풀밭 위의 점심〉을 주제로 한 여섯 개의 드로잉을 그렸
다. 위에 보이는 유화는 그중 첫 번째 작품이다. 그는 다음날 두 점을 더 그렸
고, 그 다음날에는 네 번째 작품을 그렸다. 그는 세부를 다시 작업하기 시작
해 요소들(뒷면)을 조정하고 때로는 전체 작품을 다시 짰다. 1963년 그는 마
네의 유명한 원본을 바탕으로 한 27점의 유화 작품과 150점이 넘는 드로잉
을 그려냈다.

　마네의 그림 자체도 1863년 전시되었을 당시 논란을 불러일으켰고 대단
히 혁명적인 작품으로 여겨졌다. 그러나 마네가 그 그림을 자신만의 스타일로
그렸음에도 마네 또한 작품의 아이디어를 전통에서 가져왔다. 네 명의 인물
은 16세기에 만들어진 (지금은 사라진) 라파엘로 작품의 복제품에 새겨진 판화
(114쪽 아래)를 바탕으로 한 것이다. 그것은 〈파리스의 심판〉(76~77쪽에 나오는

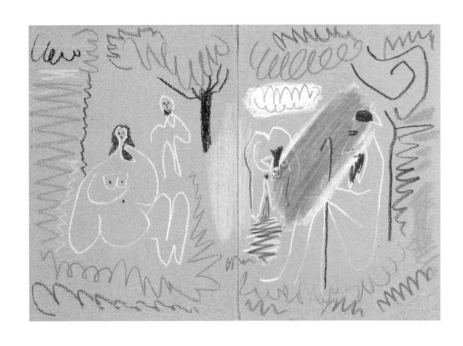

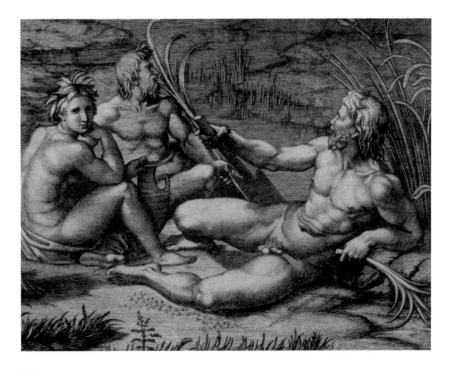

이미지와 비교해보라)에 등장하는 강물의 신들을 보여준다.

라파엘로의 작품은 사라졌지만 판화는 다른 위대한 예술가들처럼 라파엘로 자신도 전통에서 고마운 빚을 지고 있음을 충분히 보여줄 만큼 정확하다. 왜냐하면 그가 만들어낸 강물의 신들은 분명 그가 로마에서 보고 공부했던 고대 석관 부조의 손상된 부분에서 영감을 얻은 것이 분명하기 때문이다.

그림의 주제 측면에서뿐만 아니라 다양한 인물들이 취하고 있는 포즈, 공간을 암시하기 위해 사용된 테크닉, 빛과 그림자의 효과, 대상의 배치, 구경꾼의 눈과 정신을 사로잡는 다른 수많은 특징 등 서구 예술의 풍부한 전통에 의존한 것이 분명한 수십 개, 실제로는 수백 개의 사례들이 더 있다. 그림을 즐기기 위해 이러한 전통에 대해 모두 알아야 할 필요는 없지만 알고 있으면 기쁨은 더 크고 깊어진다.

핵심 질문

- 전통을 전혀 참고하지 않고 완전히 새로운 것을 창조할 수 있는 예술가가 존재하는가?
- 전통을 참고한다는 것은 예술가의 상상력이 부족하다는 뜻인가?
- 전통을 이용하는 것은 예술가를 제약하는가, 자유롭게 하는가?

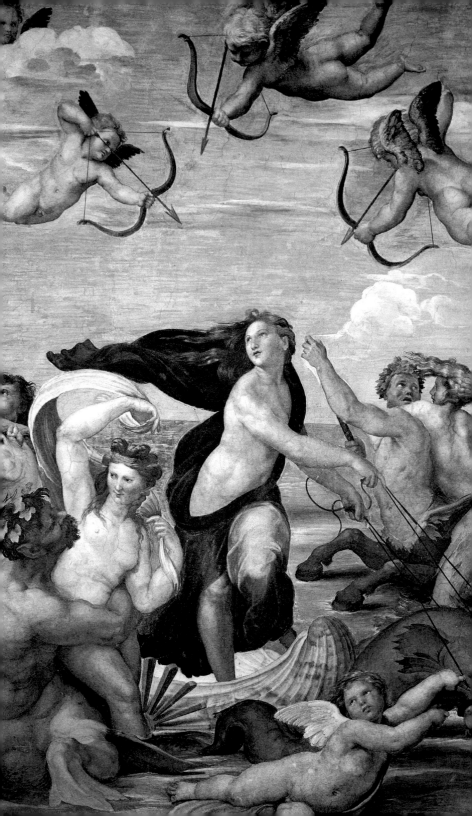

디자인과 구성

예술가들은 자신들이 원하는 효과를 생산하기 위해
미묘한 장치들을 다양하게 사용한다.

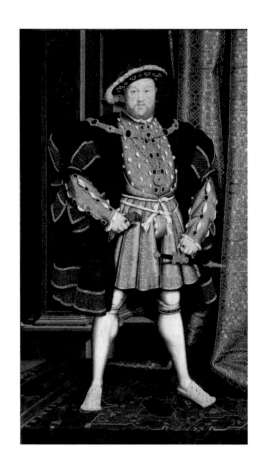

한스 홀바인 더 영거

〈헨리 8세〉, 1537년경, 캔버스에 유채, 239× 134.5cm, 리버풀 워커 아 트 갤러리

홀바인은 왕의 권력과 장엄 함이 드러나도록 헨리 8세 의 초상화를 성공적으로 구상했다.

어떤 그림에서 감명을 받기 위해서는 그림을 한 번 보는 것만으로도 충분하 다. 헨리 8세는 한눈에 봐도 위풍당당한 느낌이 든다. 브리스코 부인은 우아 함의 정점이다. 이와 달리 우리가 왜 그런 인상을 받는지, 예술가는 어떻게 그 런 효과를 그려냈는지를 말로 표현하는 것은 훨씬 어렵다. 아주 오랜 시간 동 안 그림을 본다고 하더라도 우리가 보고 있는 것을 묘사할 단어를 찾거나 이 해를 도와줄 개념을 발견하기란 쉽지 않다.

때로는 그림을 볼 때 잠시만이라도 실제 대상을 무시하고 형식·색채·형 태·크기·배열 등의 측면에서 보려고 노력하는 것이 유용할 때가 있다. 이런 방식으로 보면 헨리 8세의 형상이 브리스코 부인의 그것보다 화면을 훨씬 더 꽉 채운다는 것을 알 수 있다. 헨리는 발을 넓게 벌리고 있고 어깨는 그보다 더 넓다. 그의 화려한 소매 주위에는 여백이 매우 적다. 그가 육중한 인상을

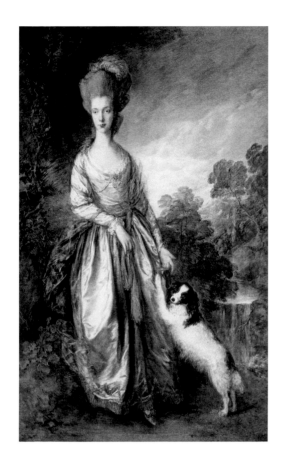

토머스 게인즈버러

⟨브리스코 부인⟩, 1776년,
캔버스에 유채, 229×147cm,
런던 켄우드 하우스

게인즈버러는 그의 귀족 후
원자들의 우아함을 포착하
는 데 탁월했다.

주는 것은 놀랄 일이 아니다. 화가는 그가 공간을 가득 채우는 사람이라는 사실을 드러내고 있기 때문이다.

반면 브리스코 부인은 게인즈버러의 그림에서 절반 이하의 넓이를 차지한다. 부인의 오른쪽에는 개가 뛰어놀 수도 있고, 부인의 모습을 닮은 듯한 어린 나무들이 우아한 곡선을 그리는 광활한 풍경 속에는 폭포가 있을 정도로 충분한 여백이 존재한다.

헨리 8세는 형태를 선명하게 종합하고 화려한 의상의 수많은 디테일을 분명하게 드러내는 명료한 윤곽, 대담한 색채, 신중한 붓질로 그려져 있다. 반면 브리스코 부인의 초상화는 훨씬 더 자유로운 붓질로 그려졌다. 화가는 엷고 서늘한 색을 사용해 드레스나 모자의 정확한 디테일 대신에 비단의 일렁거림, 태피터 천의 광택, 깃털의 부드러움을 포착했다. 윤곽선은 주변이나 배경

에 녹아들어 있어 눈에 띄지 않는다. 구름이 낀 하늘의 생기 있는 붓질 또한 자연스럽고 일상적인 느낌에 기여한다. 헨리의 뒤로는 풍경이 없고 양단 커튼과 녹색 대리석 벽만 있는데 잘 짜인 풍요로움 덕분에 형식적인 장대함이 강조된다.

그림 전체 프레임과 비교해 어떤 인물이 얼마나 크거나 작은지를 파악하고 그것을 묘사하는 붓질이 철저하게 통제되어 있는지 또는 자유로운지를 관찰하기 시작하면 화가가 어떻게 압도적인 웅장함의 효과를 만들어내거나 일상적인 우아함의 인상을 암시하는지 이해할 수 있게 된다.

복잡한 인물 군상 배치하기

단수 인물은 다수가 등장하는 경우에 비해 화가가 해결해야 할 문제가 많지 않다. 1475년 폴라이우올로 형제가 〈성 세바스찬의 순교〉를 그렸을 때 그들은 어떻게 해야 이야기를 명료하고 설득력 있게 하는 동시에 그림이 균형 잡히고 조화로울 수 있을지를 고민해야 했다. 그리하여 그들은 성인이 가장 중요한 인물이라는 것을 바로 알아볼 수 있도록 순교 장면을 먼 풍경과 하늘이 보이는 언덕 위에 배치하고 이 배경 위에 순교자의 창백한 몸을 아름다운 단순성과 명료함으로 그려냈다.

언덕 너머로 펼쳐진 풍경 속의 말들, 나무들, 건물들, 무장한 사람들은 성인의 형상과 비교해 작고 어둡다. 그림 꼭대기에 위치한 성 세바스찬은 그를 고문하는 사람들 위로 솟구쳐 있다. 고문자들은 여섯 명인데 언뜻 보면 평범하게 배치된 것 같지만 자세히 보면 그들의 포즈는 서로 균형을 이루도록 신중하게 계산되어 있다. 중앙의 두 궁수는 사실상 동일한 포즈의 전방과 후방을 보여주며, 이러한 반전의 원칙은 왼쪽과 오른쪽 구석에 있는 궁수에게도 적용된다. 궁수들은 성인 주위에서 위협적인 원을 그린다. 성인은 모든 면에서 관심의 중심에 서게 되어 있다.

약 40년 후 라파엘로 또한 돌고래가 끌고 다른 이교의 신들이 둘러싼 조개껍데기 전차를 탄 바다의 요정 갈라테아의 프레스코화를 로마의 어느 가정집 벽에 그릴 때 이와 비슷한 구성의 문제로 고민해야 했다(122쪽).

앞서 폴라이우올로 형제가 그랬던 것처럼 라파엘로는 주인공이 관심의 초점에 서도록 하고 싶었고, 아주 다른 방식으로 성공했다. 갈라테아는 그림 위에 배치된 것도 아니고 그녀의 양옆에 있는 두 개의 얽힌 인물 군상으로부터

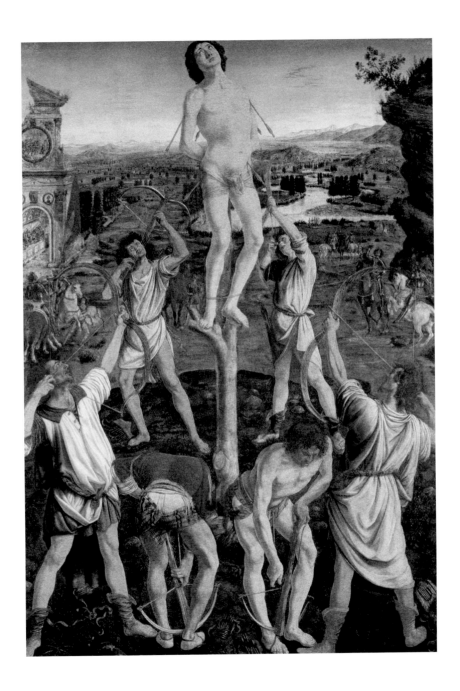

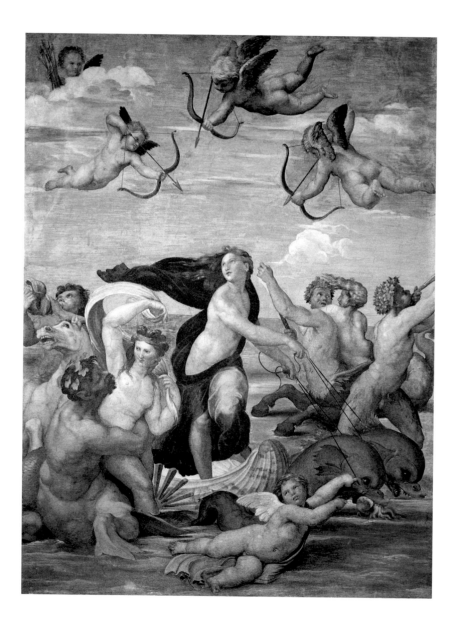

확연하게 분리되어 있는 것도 아니다. 그러나 그녀는 즉각적으로 시선을 잡아끈다. 이는 상당 부분 그녀의 몸을 감싸면서 왼쪽으로 날리는 붉은 옷의 주름 때문이다. 붉은색은 이 그림에서 가장 강렬한 색채다.

움직임은 그와 짝을 이루는 움직임에 의해 조화를 이룬다.

라파엘로의 그림은 구성 면에서 폴라이우올로 형제의 그림보다 자유롭고 느긋해 보인다. 특히 〈갈라테아〉 중심인물의 형상은 활력과 조화가 인상적이다. 이러한 느낌을 주는 대부분의 이유는 요정의 몸과 머리는 왼쪽을 향하고 있지만 몸의 상단과 팔은 오른쪽을 향하고 있어서 움직임이 그와 짝을 이루는 움직임에 의해 균형을 이루고 있기 때문이다. 그러나 전체적으로 볼 때 예술가들이 사용하는 장치는 그리 다르지 않다. 라파엘로의 그림에서 세 큐피드는 하늘에서 갈라테아를 향해 사랑의 활을 조준한 채 원을 그리고 있다. 그녀를 겨누는 화살은 보는 사람의 관심을 그녀에게 집중시키는 데 일조한다. 왼쪽과 오른쪽에서 하늘을 나는 큐피드들은 폴라이우올로 형제의 그림에서처럼 반전된(전방과 후방) 모습으로 보인다. 이보다는 덜 명확하지만 맨 위의 큐피드는 갈라테아의 전차 바로 아래에서 물 위를 스치는 큐피드와 균형을 이루고 있다.

예술가들이 특정 효과를 달성하기 위해 사용한 수단들을 인식하는 법을 배우면 왜 어떤 그림들이 우리에게 특정한 방식으로 감동을 주는지를 더 잘 이해할 수 있다. 예술작품에 대한 감상은 앞선 그림들에서 살펴본 것과 같은 형식 분석에 의해 강화되고 이를 통해 화가들이 완벽하게 자연스러워 보이는 그림을 창조하기 위해 얼마나 주의를 기울이고 섬세하게 생각을 했는지 발견할 수 있다.

핵심 질문

- 형태와 색채의 구성은 대상의 의미를 명확하게 하는 데 도움을 주는가?
- 주어진 대상에서 멋진 디자인을 만들어내기 위해 예술가가 사용하는 수단에는 어떤 것들이 있는가?
- 이미지의 디자인과 구성은 감정을 전달할 수 있는가?

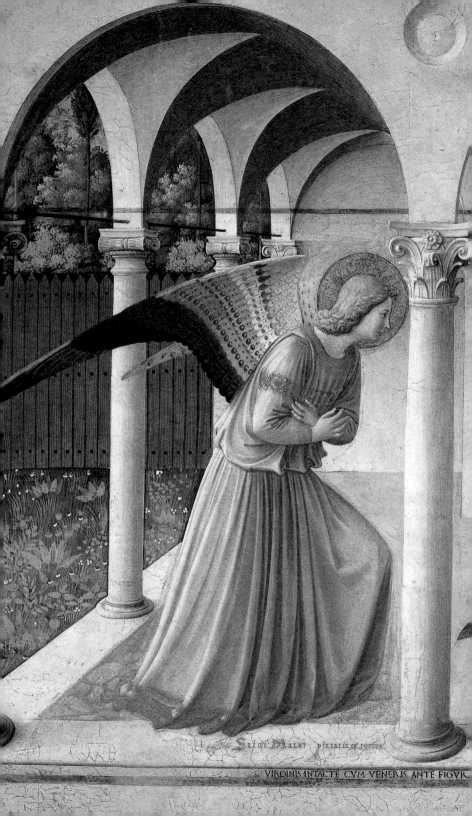

공간 묘사

현실적인 공간에서 환상을 창조하는 것은
예술가에게 있어 도전과 같다.

독일 채식사

〈수태고지〉, 1250년경, 양
피지에 템페라, 잉크, 금과
은, 16.5×13.3cm, 뉴욕 메
트로폴리탄 미술관

중세 예술가들은 형상의 메
시지에 집중했다. 따라서
형상이 차지하는 공간에 대
해서는 관심을 거의 두지
않았다.

어떤 문제들은 예술가들에게 있어 지속적인 도전 과제였다. 그중 하나는 평
평한 표면에 3차원적인 공간의 환상을 창조하는 것이었다.

　화가들이 이 문제에 늘상 관심을 갖고 있었던 것은 아니다. 예컨대 1250년
경 독일어 기도서에 수태고지 그림을 그린 예술가는 동정녀 마리아의 상징적
집이 그녀를 충분히 수용할 수 있을 정도로 넓어 보이는지 또는 거기에 천사
가 날개와 망토의 일부를 뒤로 휘날릴 정도로 공간이 충분해 보이는지에 대
해서는 아무런 관심도 없었다.

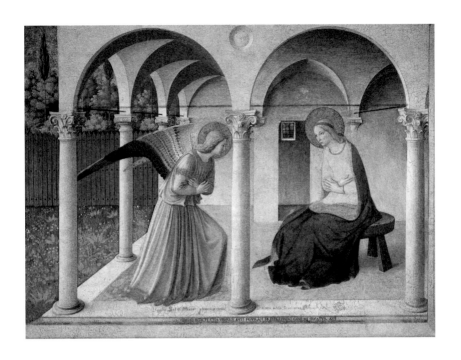

프라 안젤리코

**〈수태고지〉, 1440~1450
년경, 프레스코화, 187×
157cm, 피렌체 산마르코
미술관**

프라 안젤리코는 천사 가브
리엘과 성모 마리아를 너
무나 현실적인 설정으로 배
치한 나머지 그림에서는 불
필요했지만 실제 건물의 아
치를 지탱하는 데 필요했던
지지봉까지 그려 넣었다.

그러나 르네상스시기에 공간 묘사는 뜨거운 화제가 되었다. 15세기 전반기
에 이탈리아 건축가 필리포 브루넬레스키는 일점원근법을 정식화했고, 다재
다능했던 알베르티는 자신의 논문 「회화에 관하여」에서 상대적으로 단순한
용어들로 예술가가 어떻게 이 원칙들을 따라 그림을 구성해야 하는지 설명함
으로써 이를 대중화시켰다. 그의 체계를 사용하면 건축을 설득력 있게 재현
하는 결과를 얻을 수 있었다.

우리는 로지아 아래 성모 마리아가 얼마나 멀리
떨어져 앉아 있는지를 알 수 있고 천사의 날개 끄트머리가
전경의 기둥 끝에 어떻게 스치고 있는지 볼 수 있다.

이러한 효과는 합리적이고 지속적이며, 그 책이 나온 지 대략 1세기 이후에
나온 〈수태고지〉에서 프라 안젤리코의 배경 설정을 보면 알베르티 논문의 영
향력을 즉시 확인할 수 있다. 열주랑은 단단하고 형상은 3차원적이다. 우리는
로지아(한쪽 또는 그 이상의 면이 트여 있는 방이나 복도. 특히 주택에서 거실 등의 한
쪽 면이 정원으로 연결되도록 트여 있는 구조–옮긴이) 아래 성모 마리아가 얼마나

멀리 떨어져 앉아 있는지를 알 수 있고 천사의 날개 끄트머리가 전경의 기둥 끝을 어떻게 스치고 있는지도 볼 수 있다. 이제 이 모든 것을 가르치고 배울 수 있다. 뿐만 아니라 프라 안젤리코가 이 장면에 고요함과 정숙함을 불어넣 는다는 것은 그의 특별한 천재성의 징표다.

공간의 조작

공간 재현의 합리화는 르네상스 초기 예술가들에게 커다란 승리였다. 그들은 자신들의 실력에 만족한 나머지 어떤 때는 그림을 마치 그 그림이 걸려 있는 방의 일부분인 것처럼 보이게 할 정도로 대가다운 솜씨를 뽐내기도 했다.

안드레아 델 카스타뇨가 15세기 중반 무렵 산타 아폴로니아의 수녀원을 위 해 그린 〈최후의 만찬〉에서 시도한 것이 바로 이러한 예다. 카스타뇨는 수녀 들이 식사를 했던 식당 뒤쪽에 붙은 풍성한 판들로 장식된 벽감처럼 보이는 곳에 그림을 그렸다. 그는 모든 것이 최대한 생생하게 보이도록 노력했으며 심지어 주빈석의 실제 위치라고 짐작되는 곳에 맞춰 낮은 시점(테이블 꼭대기 는 볼 수 없지만 천장을 올려다 볼 수 있다)을 채택했다. 자연스럽게, 일관성을 위 해 그는 우리에게 더 가까운 사물들을 더 크게 그렸다.

그러나 이처럼 고집스러운 사실주의에는 단점도 있었는데 그림에서 가장 큰 인물(그래서 당연히 가장 주목을 끄는 인물)이 예수가 아니라 배신자 유다이 기 때문이다. 예수와 다른 제자들은 식당의 수녀들과 마주보는 (그래서 축복으 로 간주되는) 식탁 맞은편에 배치되어 있다. 유다는 식탁 반대편에 따로 떨어져

안드레아 델 카스타뇨

〈최후의 만찬〉, 1445~ 1450년경, 프레스코화, 453×975cm, 피렌체 산타 아폴로니아

카스타뇨는 〈최후의 만찬〉 의 성경 속 인물들이 차지 하는 공간을 이 프레스코화 로 장식될 식당에서 식사를 하게 될 수녀들이 차지하는 공간만큼이나 설득력 있게 표현하기 위해 노력했다.

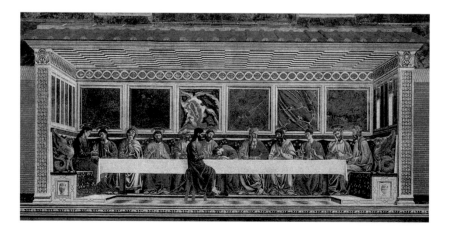

128

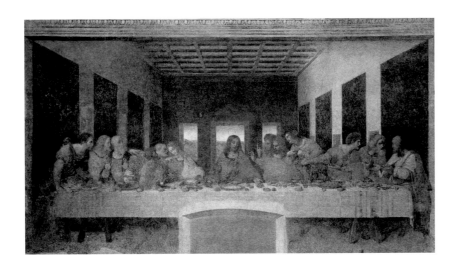

레오나르도 다 빈치

⟨최후의 만찬⟩, 1495~
1498년경, 석고에 템페라
(사후 복원), 460×880cm,
밀라노 산타 마리아 델 그
라지에

그가 그린 공간이 가장 현
실적인 것은 아님에도 불구
하고 다 빈치는 지금껏 그
려진 ⟨최후의 만찬⟩ 가운데
가장 기억에 남고 설득력
있는 버전을 창조했다.

있고 수녀들로부터 등을 돌리고 있다.

이 모든 것은 완벽하게 논리적이다. 그러나 때때로 논리는 문제를 해결하기는커녕 오히려 문제를 만들기도 한다. 경이로울 만큼 창조적인 다 빈치는 이 점을 잘 인식했고 1495년 마찬가지로 식당 벽에 자기 버전의 ⟨최후의 만찬⟩을 그리기 시작했을 때 표현 모두를 바닥부터 다시 검토했다.

명료함과 드라마를 갖춘 이 걸작은 단순한 자연주의를 넘어선다.

먼저 장면 전체를 한번 훑어보자. 예수는 유리창 프레임을 배경으로 중앙에 있는데 뒤쪽으로 향하는 모든 건축적 투시선은 그의 머리에 수렴한다. 그는 옆에 앉은 이들로부터 공간적으로, 그리고 그의 침묵을 통해 완전히 소외되어 있는데 이는 그들의 열띤 대화와 확연한 대조를 이룬다. 제자들은 마치 못처럼 촘촘하게 앉아 있지 않고 세 명씩 짝을 지어 모여 있다. 제자들이 격하게 흥분한 이유는 예수가 다음과 같이 말했기 때문이다. "너희 가운데 나를 팔아넘길 사람이 하나 있다."(요한 복음 13장 21절)

예수는 이 말을 하고 나서 전혀 동요하지 않는데 그의 침착함은 그의 머리와 뻗어 있는 팔이 만드는 이등변삼각형에 의해 강조된다. 예수의 말에 놀란 제자들은 자리에서 일어서고 격한 몸짓을 하거나 결백을 주장하며 적극적으로 항변한다. 장면 전체가 하나의 서사적 충동에 의해 통일되면서 갑작스럽게 생기를 띠게 되었다. 유다(왼쪽에서 네 번째)는 다른 제자들과 같은 쪽에 앉

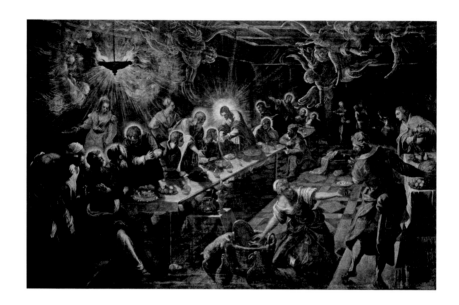

아 있지만 다른 제자들과 구분된다. 성 베드로가 몸을 앞으로 내밀어 뒤에서 유다에게 기대고 있어서 그의 몸이 식탁에 눌려 있는데 그가 고개를 우리에게서 돌리고 얼굴은 그림자에 잠겨 있기 때문이다.

명료함과 드라마를 갖춘 이 걸작은 단순한 자연주의를 넘어선다. 공간은 너무 급작스럽게 깊숙한 곳으로 멀어지고 식탁은 너무 짧다(제자들 모두가 앉으려면 자리가 모자랄 것이다). 그러나 많은 사람들에게 이 작품은 〈최후의 만찬〉 가운데 가장 기억할 만하고 가장 만족스러운 버전이다.

야코포 틴토레토

〈최후의 만찬〉, 1592~1594년, 캔버스에 유채, 365×568cm, 베니스 산 지오르지오 마지오레

틴토레토는 원근법 기술을 능숙하게 구사해 최후의 만찬을 독특한 각도에서 보여 주었다.

> 틴토레토는 아무리 예기치 못한 것이더라도
> 자신이 선택한 효과를 끌어낼 줄 알았다.

1590년대 틴토레토는 최후의 만찬의 또 다른 순간인 성찬식을 그렸다. 예수는 가만히 앉아 있지 않고 제자들 사이에서 움직이며 성체를 나누어 주고 있다. 이 시기에는 원근법이 당연한 것으로 여겨졌다. 틴토레토는 아무리 예기치 못한 것이더라도 자신이 선택한 효과를 끌어낼 줄 알았다. 그래서 그는 앞선 화가들이 그렸던 것처럼 식탁을 그림과 수평이 되도록 배치하는 대신 각도를 줌으로써 보는 이로부터 떨어져 희미해지게 만들었다. 이 참신하고 놀라운 관점에서 보면 하인들(전면 오른쪽)이 식탁의 제자들보다 더 커 보이고,

식탁 거의 끄트머리에 있는 예수 자신은 원근에 의해 매우 축소되어 보인다. 그러나 빛나는 후광 때문에 쉽게 눈에 띈다. 그런 뒤에야 우리는 공간의 독특한 재현에도 불구하고 예수가 여전히 그림의 중심(다시 말해 재현된 공간이 아니라 물리적 캔버스의 중심)에 자리 잡고 있다는 사실을 알아차린다.

이야기를 하는 두 가지 방법

다 빈치의 조화로운 명료함은 틴토레토에게는 별다른 매력이 없었음이 분명하다. 그에게는 다른 예술적 목표가 있었다. 그의 그림 〈오병이어의 기적〉(아래와 132쪽)을 보자. 성 요한에 따르면 이야기는 다음과 같다.

> 예수께서는 눈을 드시어 많은 군중이 당신께 오는 것을 보시고 필립보에게 "저 사람들이 먹을 빵을 어디에서 살 수 있겠느냐?" 하고 물으셨다. …… 그때에 제자들 가운데 하나인 안드레아가 예수님께 말했다. "여기 보리빵 다섯 개와 물고기 두 마리를 가진 아이가 있습니다만 저렇게 많은 사람들에게 이것이 무슨 소용이 있겠습니까?" 그러자 예수님께서 "사람들을 자리 잡게 하여라" 하고 이르셨다. 그곳에는 풀이 많았다. 그리하여 사람들이 자리를 잡았는데 장정만 해도 그 수가 5,000명쯤 되었다. 예수님께서는 빵을 손에 들고 감사를 드리신 다음 자리를 잡은 이들에게 나누어 주셨다. 물고기도 그렇게 하시어 사람들이 원하는 대로 주셨다. 그들이 배불리 먹은 다음 예수님께서는 제자들에게 "버려지는 것이 없도록 남은 조각을 모아라" 하고 말씀하셨다. 그래서 그들이 모았더니 사람들이 보리빵 다섯 개를 먹고 남긴 조각으로 열두 광주리가 가득 찼다.
>
> 요한 복음 6장 5~13절

야코포 틴토레토

〈오병이어의 기적〉, 1545~1550년경, 캔버스에 유채, 154.9×407.7cm, 뉴욕 메트로폴리탄 미술관

시각적으로 자극적인 이미지 속에서 틴토레토는 관람자가 대상을 파악하려는 시도에 도전을 제기하는데, 단서는 정중앙에 있다.

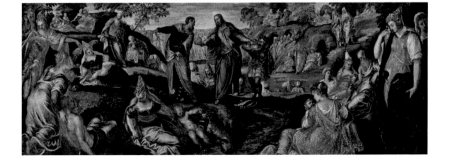

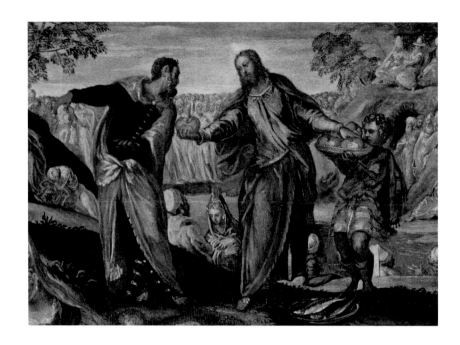

틴토레토의 그림에서는 어떤 일이 벌어지고 있는지 즉각적으로 드러나지
않는다. 군중들이 있고 다양한 색채와 행위들 그리고 기적에 수반될 듯한 일
종의 흥분된 감정이 있다. 예수를 보면 그가 군중들을 먹일 물고기와 빵을 적
극적으로 나누어 주면서 실제로는 그림의 중앙에 있다는 것을 알 수 있다. 그
러나 다소 뒤에 배치된 그는 전경에 배치된 인물들에 비해 상대적으로 작고
눈에 덜 띈다.

이 두 그림을 디자인하면서 틴토레토는 두 가지 사실을 고려했다. 먼저 그
것들이 핍진하게 현실적으로 보여야 하는 성스러운 이야기의 표현이라는 사
실, 다음은 그 그림들이 평평한 표면 위의 패턴이라는 사실이었다. 그는 두 경
우 모두 예수를 평평한 캔버스의 중앙에 그렸다. 그러나 너무나도 중요한, 그
러나 멀리 있는 이 인물을 그림에 사실감을 주는 과정에서 다른 사람들보다
작게, 그래서 단박에 눈에 띄지 않게 그려야 했다.

관행에 따라 중앙에 있으면서도 관행과는 다르게 눈에 확 띄지 않는 예수
가 품고 있는 모순은 틴토레토를 실망시키기보다는 기쁘게 만들었을 것이라
고 상상할 수 있다. 그는 시각적으로 짜릿한 그림을 그리고 깊이감을 나타내
는 장치를 사용함으로써 실재의 환상을 키우고 관람자를 당혹스럽게 만드는

야코포 틴토레토

〈오병이어의 기적〉 세부,
1545~1550년경(131쪽
참조)

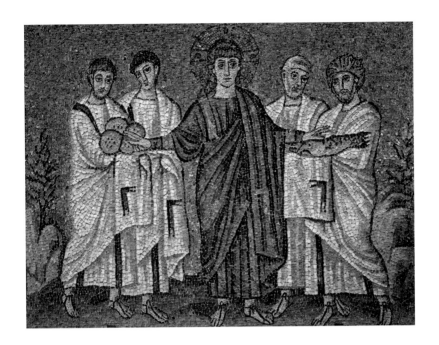

일을 즐겼다. 이러한 자세는 초기 기독교인들이 교회를 장식하고 신자
들에게 가르침을 주기 위해 모자이크를 디자인했을 때 취했던 것과는
정반대의 자세다(11쪽). 위의 이미지는 그들이 〈오병이어의 기적〉을 그리
기 위해 어떤 선택을 했는지를 보여준다.

모자이크 디자이너는 공간감이나 깊이감을 주려는 노력은 전혀 하지
않고 예수를 중앙에 명료하고 당당하게 그렸는데 먹을 것을 나누어 주
는 예수는 양옆의 제자들보다 부각되어 있다. 틴토레토의 그림에서 그
렇게 큰 역할을 차지하는 군중은 겨우 암시만 되어 있을 뿐이지만 지금
일어나려는 기적의 의미는 대단히 명확하다.

핵심 질문

– 효과적인 이미지를 창조하기 위해서는 핍진한 공간을 그리는 것이 필수적
인가?
– 극적인 효과를 위해 공간 묘사를 조작할 수 있는가?
– 합리적 공간 묘사가 대상의 의미를 늘 분명하게 해준다고 할 수 있는가?

형식 분석

비교는 스타일의 특징을
명료하게 만든다.

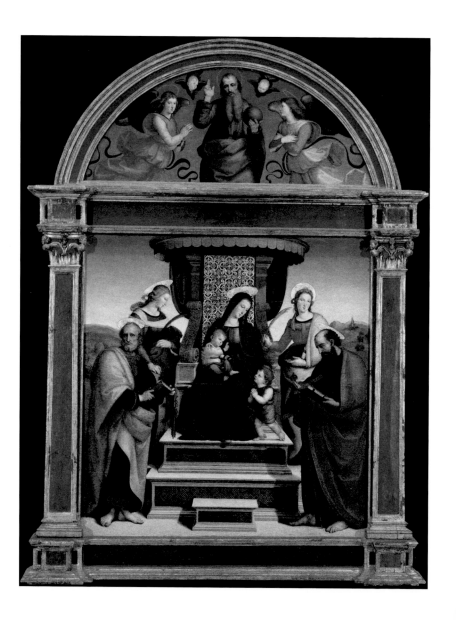

사람들은 종종 형식 분석에 의해, 다시 말해 대상이나 테크닉의 관점이 아니라 순전히 형식적인 개념의 관점에서 보는 방식으로 예술작품을 더 잘 이해하고 감상하고자 노력해왔다. 그중 가장 성공적인 사례는 하인리히 뵐플린으로 그는 지난 세기 초 전성기 르네상스(16세기 초)와 바로크(17세기)에 대한 수년간의 연구를 통해 두 시기의 특징을 구분하는 데 도움이 되는 몇 가지 원칙들을 추출했다. 뵐플린 작업의 가치는 그가 객관적이고 공정한 범주를 제공함으로써 그렇지 않았더라면 일반적이고 부정확하게 남았을 우리의 관찰들을 명석하게 표현할 수 있는 시스템을 만들었다는 점이다.

뵐플린의 아이디어를 본격적으로 그림에 적용하기 전에 알아두어야 할 가장 중요한 점은 그가 정식화한 개념들은 항상 쌍으로 제시되며, 그가 제안한 분석적 범주들은 절대적이 아니라 상대적인 것이란 사실이다.

1504~1505년경 그려진 르네상스시대 작품인 라파엘로의 〈콜로나 제단화〉(왼쪽)와 1630년대에 그려진 바로크시대 작품인 루벤스의 〈성 프란치스코와 함께 있는 성가족〉(138쪽)을 예로 들어보자.

선적인 것과 회화적인 것

뵐플린의 첫 번째 개념 쌍은 '선적'과 그에 반대되는 '회화적'이다. 선적이라는 말로 뵐플린이 의미하는 것은 모든 인물 그리고 인물 내부와 인물을 둘러싼 모든 중요한 형상의 윤곽이 라파엘로의 그림에서 보이는 것처럼 분명하게 드러나는 것이다. 각 물체들(사람이든 아니든)의 경계는 뚜렷하다. 각 인물들은 밝기가 같고 조각상처럼 선명하게 서 있다.

138쪽 루벤스의 그림은 이와 반대로 회화적이다. 인물들의 밝기가 다르고 한쪽 방향에서 나와 일부 사물은 두드러지게 하고 다른 일부는 흐리게 만드는 강한 빛 속에서 서로 섞여 있다. 윤곽선은 그림자 속으로 사라진다. 신속한 붓놀림은 개별 부분들을 분리하기보다는 합친다. 라파엘로의 그림에서는 모든 인물들의 형상이 놀라울 정도로 완전하다. 루벤스의 그림에서 요셉(오른쪽 끝)은 얼굴을 제외하고는 거의 보이지 않는다.

평면적인 것과 깊이 있는 것

다음 개념 쌍은 '평면적'인 것과 '깊이 있는' 것이다. 평면적이란 그림 안의 요

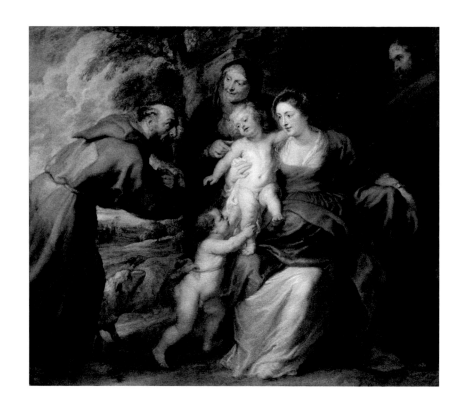

소들이 일련의 평면들에, 하나가 다른 하나 뒤에, 각기 화면(그림의 실제 표면)에 평행하게 배치된 것처럼 보이도록 한다는 뜻이다. 예를 들어 라파엘로의 그림에서 앞의 평면은 두 명의 남성 성인에 의해 정의된다. 그다음 평면은 그들 뒤에 서 있는 두 명의 여성 성인들에 의해 정의된다. 마지막 평면은 성모 뒤의 영광의 옷감에 의해 정의된다.

기본적으로 세 개의 평면이 있으며, 모두 평행하다. 성모의 왕좌가 올라 있는 받침대의 구조가 이 점을 더욱 명확하게 한다. 두 개의 계단과 받침대 그 자체는 약간 위에서 전면에 보이는데 확실한 평행면을 이루고 있고 하나가 다른 하나 뒤에 있다.

이것은 루벤스 그림의 깊이 있는 구성과는 매우 다른데, 루벤스 그림에서는 화면과 각을 이루면서 깊이감을 형성하는 인물들이 작품을 지배한다. 인물들은 전면으로부터 깊숙한 곳으로 후퇴하는데 먼저 왼쪽 구석의 성 프란치스코는 (좀 더 뒤에 있는) 성모를 향해 움직이고 있고, 그녀의 어머니인 성 안나는 반대 대각선상에서 깊숙한 곳으로 멀어진다.

평행 평면 또는 후퇴하는 대각선 관점의 구성 원칙은 그림 전체뿐만 아니라 부분에도 적용된다. 두 아이들의 위치를 비교해보자. 라파엘로의 작품에서는 두 아이가 별개의 계단에 자리 잡고 있는 반면 루벤스의 그림에서는 공간을 향해 후퇴하는 연속적인 움직임 속에서 서로 맞물려 있다.

닫힌 형식과 열린 형식

다음 개념 쌍은 '닫힌 형식'과 '열린 형식'이다. 르네상스 그림(136쪽)의 닫힌 형식에서 모든 인물들은 그림의 프레임에 갇혀 있다. 작품은 프레임의 형식과 그것의 제한 기능을 반영하는 수직과 수평에 기반하고 있다. 측면의 두 성인들은 강력한 수직 악센트로 이미지를 닫아버린다. 이러한 효과는 여성 성인들의 신체가 이루는 수직 악센트에 의해 궁극적으로는 그림 중앙에서 왕좌 자체에 의해 반복된다. 수평 악센트는 프레임의 아래쪽 경계를 강조하는 계단과 그림 윗부분에서 끝나는 수평 덮개에 의해 제공된다. 그림은 완벽하게 자족적이다. 닫힌 형식은 안정감과 균형감을 전달하며 대칭을 지향하는 경향이 있다(대칭이라고는 해도 경직된 대칭은 아니다. 얼굴 측면과 전면이 교대로 배치된 남성 성인들과 여성 성인들의 배치를 살펴보라).

바로크 그림(왼쪽)의 열린 형식에서는 역동적인 대각선이 프레임의 수직·수평과 대조를 이룬다. 대각선은 그림의 표면에서만 활동하는 것이 아니라 멀리 사라지기도 한다. 인물들은 프레임에 갇히기만 하는 것이 아니라 프레임에 의해 측면에서 잘리기도 한다. 그림 모서리 너머로는 무한한 공간감이 느껴진다. 작품은 정적인 대신 역동적이다. 그것은 르네상스 그림의 고요한 휴식과는 반대로 움직임을 환기하며 순간적인 효과로 가득 차 있다.

다수성과 통일성

마지막으로 '다수성'과 '통일성'은 상대성이 가장 분명한 개념 쌍인데, 왜냐하면 모든 위대한 예술작품은 하나 이상의 방식으로 통일되어 있기 때문이다. 여기에서 뵐플린이 뜻하는 것은 르네상스 그림은 각기 조각처럼 완성되어 있으며 개별적이고 국지적인 색채로 채워진 부분들로 구성된 반면 바로크 그림의 통일성은 강력하고 직접적인 광선에 의해 훨씬 더 철저하게 구현된다는 것이다.

138쪽 이미지에서 모든 부분(여기에는 그런 부분들이 아주 많은데)은 하나의 통일된 전체에 융합되어 있다. 그 어떤 것도 개별적으로 분리할 수 없다. 색채가 서로 섞이고 혼합되어 광선이 비치는 방식에 따라 다르게 보인다. 예를 들어 성모의 붉은 드레스는 일부분만이 진짜 붉게 보이고 그림자 속에 있는 다른 부분은 회색으로 보이는데, 136쪽 라파엘로의 그림 오른쪽 끝에 있는 성인이 입은 망토의 경우에는 이런 현상이 거의 없다. 고르게 분산된 르네상스 그림의 광선은 구성 요소를 잘 분리해주기 때문에 개별 부분의 다수성이 서로 균형을 이룰 수 있다.

뵐플린이 르네상스 그림의 특징으로 돌린 다양한 특징들이 서로 연관되어 있음을 알 수 있을 것이다. 느슨한 광선은 또렷한 윤곽선을 만들고, 조각 같은 모델링은 요소들을 분리하고 국부적 색채들은 뚜렷하게 만든다. 이와 비슷하게 바로크 그림의 경우 강력한 비직선 광선은 형상들을 혼합하고 국부적 색채들을 조정할 뿐만 아니라 표면을 가로지르면서 깊숙한 곳에 후퇴하는 대각선의 연속적 성격에서 나오는 통일성을 부각한다. 물론 이런 상관관계는 그저 기대만 할 수 있는 것이다. 왜냐하면 각각의 스타일은 일관된 것이고 범주 구분(선적, 평면적 등등)은 단지 분석을 목적으로 한 것이기 때문이다. 용어들 자체를 글로 표현하기에는 이상적이지 않을 수도 있지만 그것들이 의미하는 바를 이해하기만 한다면 그다지 중요하지 않다.

복잡한 단체 인물일 경우

이 개념들을 다른 한 쌍의 그림에 적용해보자. 르네상스를 대표하는 라파엘로의 〈아테네 학당〉과 바로크를 대표하는 렘브란트의 이른바 〈야경〉은 33쪽에서 본 것과 같은 단체 초상화의 원본이라 할 수 있다. 두 그림 모두 여러 인물로 구성된 큰 그림이지만 뵐플린의 원칙은 여기에서도 적절하게 적용된다.

렘브란트의 〈야경〉은 대각선으로 가득 차 있다.

〈아테네 학당〉에서 인물들과 건축 요소들은 또렷하고 서로 분리되어 있는데(선적), 반면 〈야경〉에서는 밝은 광선에 의해 부각되거나 그림자에 의해 잘 보이지 않는다(회화적). 라파엘로의 그림에서 인물 집단은, 그리고 무엇보다도 분명히 표시된 네 개의 계단과 일련의 아치들이 있는 전체의 건축적 프레임

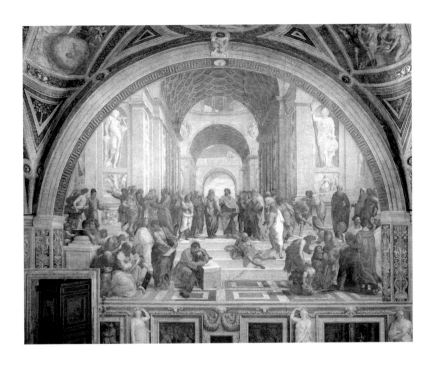

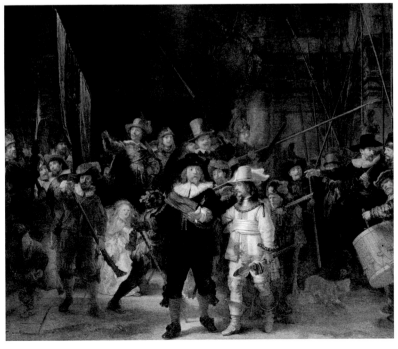

워크는 분명 평면적이다. 반면 렘브란트의 그림에서 전면과 두 중심인물 왼쪽의 대각선 움직임, 현수막의 대각선조차도 모두 깊이가 있다.

라파엘로의 〈아테네 학당〉을 이루는 뼈대는 계단의 강한 수평선과 서 있는 인물들, 아치를 지지하는 벽들이 이루는 수직선의 대조다(닫힌 형식). 반면 렘브란트의 〈야경〉은 대각선으로 가득 차 있다(왼쪽에 있는 남자의 총이 자신의 뒤에 있는 현수막과 평행을 이루고 있고, 오른쪽 끝의 북이 수직이 되지 않도록 살짝 들려 있다는 점을 주목하라). 여기에 소개된 렘브란트의 그림은 잘린 것이어서 인물들이 모서리에서 잘려나간 게 당연하지만 원래 상태 그대로도 뵐플린이 말한 열린 형식의 정의에 부합한다. 말할 것도 없이 그동안 살펴본 모든 것의 결과로서 다수성과 통일성도 관찰할 수 있다.

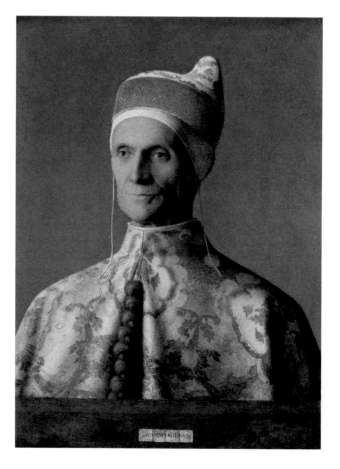

조반니 벨리니

〈레오나르도 로레단 총독〉, 1501~1502년경, 목판에 유채, 61.6×45.1cm, 런던 내셔널 갤러리

르네상스 디자인의 원칙은 벨리니의 인상적인 베네치아 총독 그림에서처럼 인물 한 명에게서도 발견할 수 있다.

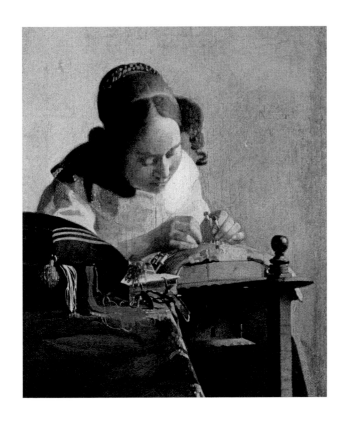

요하네스 페르메이르

〈자수 놓는 여인〉, 1669~
1670년경, 패널에 붙인 캔
버스에 유채, 24×21cm,
파리 루브르 미술관

바로크의 디자인 원칙은 섬
세한 작업에 몰두하고 있는
소녀의 친밀한 이미지에 영
향을 미친다.

단일 인물일 경우

뵐플린의 범주는 단일 인물에도 적용할 수 있다. 벨리니의 르네상스시대 그
림인 〈레오나르도 로레단 총독〉과 페르메이르의 〈자수 놓는 여인〉을 비교해
보자. 벨리니 초상화 하단의 선명한 수평적인 문틀, 꼿꼿한 머리의 강한 수직
선(침착한 눈, 수평적인 입, 수직적인 코), 화면과 평행한 평면의 가슴 등을 살펴보
라. 이런 특징들을 〈자수 놓는 여인〉의 그것들과 비교해보라. 그녀는 각지게
앉아 있고, 바깥 쪽 어깨는 깊숙한 곳으로 멀어져 있으며, 머리는 살짝 기울
어져 눈의 선이 왼쪽 아래로 비스듬히 떨어지고 있다. 오른쪽에서 들어오는
광선은 오른쪽을 비추고 왼쪽에는 그림자를 드리워 그림을 통합한다.

다른 경우들

뵐플린의 방법론은 르네상스 예술가와 바로크 예술가가 동일한 대상을 다루

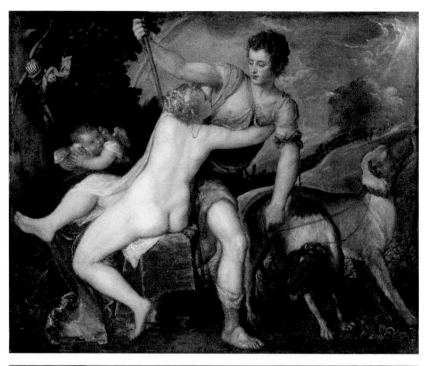

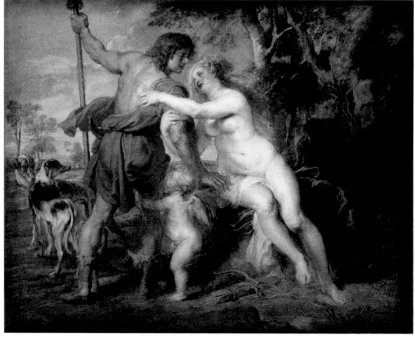

는 방식을 비교할 때 매우 설득력 있다. 티치아노와 루벤스의 〈비너스와 아도니스〉를 보자. 비너스는 두 그림에서 모두 아도니스에게 매달려 사냥을 가지 말라고 애원하고 있다. 두 그림 모두 아도니스는 두 마리의 사냥개와 함께 있고 비너스는 아들 큐피드와 함께 있다. 같은 요소들이 얼마나 다르게 배치되어 있는지, 뵐플린의 범주가 얼마나 잘 들어맞는지 알 수 있겠는가?

뵐플린이 주장한 것과 같은 범주들의 가치는 객관성에 있다. 이 범주들은 르네상스와 바로크 예술의 특징을 대상으로 고안된 것이지만 훨씬 더 폭넓은 곳에서 효과적으로 적용될 수 있다. 예를 들어 신고전주의 양식으로 그려진 다비드의 〈레카미에 부인의 초상〉(146쪽)은 뵐플린이 르네상스(다비드는 일정 부분 자신의 작품에서 르네상스를 부활시키고 있기도 하다)에 부여했던 특징들을 갖추고 있다. 이 그림은 형식적인 모든 면에서 선적이라고 볼 수 있다. 인물과 가구의 윤곽선이 또렷하고 고르게 밝아서 거의 조각과도 같은 명료함을 갖추고 있다. 반면 배치는 평면적이다.

중립적인 분석적 범주들의 적용은 우리의 시선을
예리하게 만들고 작품의 구조를 파악하기 쉽게 한다.

레카미에 부인이 화면과 평행이 되도록 어떻게 소파에 기대 있는지, 그리고 심지어는 높고 길쭉한 스탠드 위의 앤티크 램프가 어떻게 같은 평면에 평행하게 배치되어 있는지를 살펴보자. 이 검박한 그림의 닫힌 형식은 경계 안에 편안하게 자리 잡은 느슨하고 단순한 요소들에 의해 드러나는데, 반복적인 수직선(램프 스탠드, 소파 다리, 레카미에 부인의 머리)과 수평선(발판, 소파, 받침대 위의 앤티크 램프, 레카미에 부인의 다리와 팔뚝)이 작품을 지배한다.

반면 소위 로코코 스타일이라 불리는 프라고나르의 〈그네〉(147쪽)는 바로크로부터 계승한 특징들을 갖추고 있다. 강한 빛이 그네 위의 예쁜 창조물을 비춘다. 그것은 그녀의 얼굴과 왼쪽 풀숲에 숨어 있는 그녀의 숭배자를 부각시킨다. 그의 하반신은 나뭇잎과 섞여 있고, 오른쪽에서 그네를 미는 하인은 그림자 속에서 거의 보이지 않는다. 이것은 회화적 처리다.

작품은 후퇴receding 형식으로 구성되어 있는데, 왼쪽 앞에서 시작해 오른쪽의 중경中景으로 후퇴한다. 활력적인 대각선들(숭배자의 포즈, 부인의 팔과 모자, 그네의 줄)이 캔버스를 가로지르는 한편 소란스러운 나뭇잎들은 그림 프레임의 제약을 전혀 받지 않고 있다. 이 모든 특징들은 열린 형식의 면면들이다.

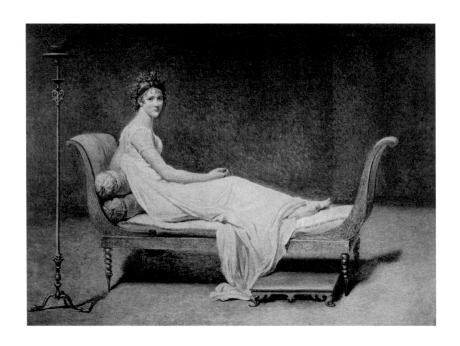

이처럼 중립적인 분석적 범주들의 적용은 우리의 시선을 예리하게 만들고 작품의 구조를 파악하기 쉽게 한다. 따라서 우리는 다비드가 어떻게 레카미에 부인에게 고요한 기품을 부여하는 한편 프라고나르 역시 더없이 효과적으로 그의 매력적인 대상에게 활기와 자연스러움을 불어넣었는지를 더 잘 이해하고 감상할 수 있게 된다.

핵심 질문

- 뵐플린의 범주들을 이해할 수 있는가?
- 서로 다른 스타일을 비교하는 것은 유용한가?
- 어떤 스타일에 다른 스타일과 대조해 통일성을 부여하는 다른 형식적 특징들이 있다면 무엇이라고 생각하는가?
- 이러한 형식적 특징들은 좋은 그림에 필수적인 요소인가?

자크-루이 다비드

〈레카미에 부인의 초상〉, 1800년에 시작, 캔버스에 유채, 174×244cm, 파리 루브르 미술관

다비드와 같은 신고전주의 화가들은 르네상스 디자인 원칙을 이후에도 지속적으로 적절히 적용했다.

장-오노레 프라고나르 (오른쪽)

〈그네〉, 1767~1768년경, 캔버스에 유채, 81×64cm, 런던 월레스 컬렉션

프라고나르의 매력적인 이미지가 갖고 있는 로코코 스타일의 비공식성은 역동적이고 매끄러운 대각선의 활용을 비롯해 상당 부분 바로크의 디자인 원칙에 기대고 있다.

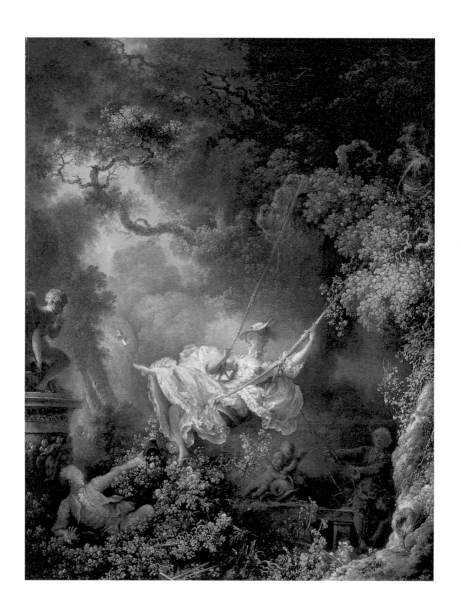

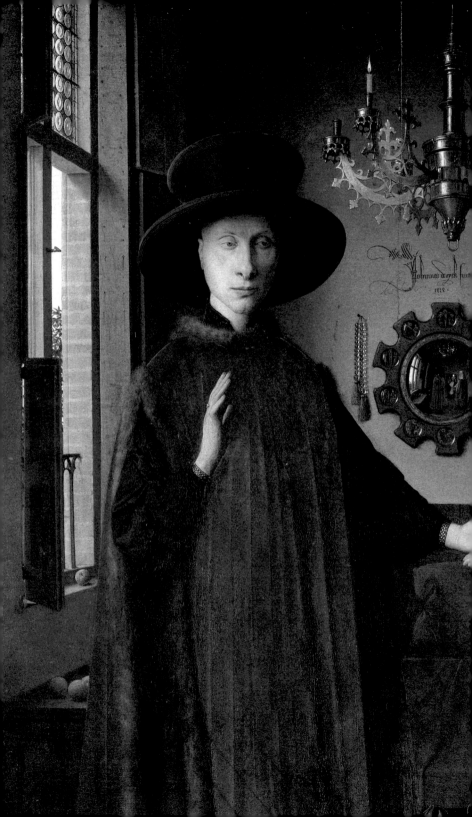

숨은 의미

위장된 상징들이 그림의 의미를
더욱 깊이 있게 만들 수 있다.

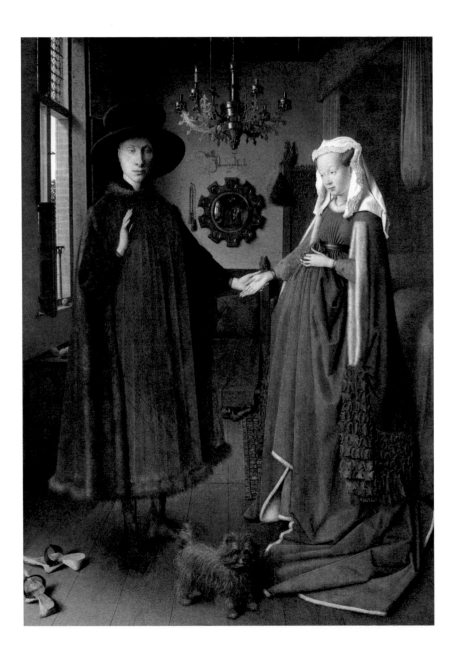

얀 반 에이크

〈조반니 아르놀피니와 그의
아내〉, 1434년, 패널에 유
채, 82.2×60cm, 런던 내
셔널 갤러리

학술 연구에 따르면 겉보기
에 평범해 보이는 이 그림
속 사물들은 위장된 상징들
로서 이 조용한 실내에 영
적인 차원을 부여한다.

그림을 보는 데서 즐거움을 누리고 싶다면 런던 내셔널 갤러리에 걸려 있는 〈조반니 아르놀피니와 그의 아내〉를 그린 얀 반 에이크의 초상화를 고르는 것보다 더 나은 선택은 아마 없을 것이다.

1m 조금 안 되는 높이의 이 그림은 빛나는 색채로 섬세하게 그려졌으며 매력적인 디테일이 넘쳐난다. 안락하게 잘 꾸며진 방의 벽은 프레임에 의해 갑작스럽게 잘려 있다. 벽은 앞으로 뻗어 나와 있어 마치 이 장면 속으로 초대하는 것처럼 보인다. 보는 사람 또한 작품의 작은 크기 때문만이 아니라 털의 부드러움, 연마된 금속의 반짝임, 섬세한 목공예품 같은 작품 구석구석의 풍요로운 디테일 때문에 더 가까이 다가가고 싶은 마음이 생긴다. 친밀한 느낌은 명료하게 하는 동시에 통일시키는, 그래서 그림에 거의 신비한 느낌마저 부여하는 미묘한 빛의 움직임에 의해 강화된다. 상세한 사실주의에도 불구하고 이 그림에는 어떤 마술, 즉 영성이 있다. 이 산뜻한 실내를 채우는 평범해 보이는 사물들 뒤에 깊은 의미가 있을 것이라는 느낌, 그림이 의미로 가득 차 있을 것이라는 느낌을 받게 되는 것이다.

유일하지는 않지만 가장 만족스러운 설명은 다음과 같다. 이것은 남자와 여자를 그린 평범한 그림이 아니라 종교의식, 즉 결혼 성사를 그린 것이다. 어린 신부의 손을 잡고 다른 한 손으로는 서약을 의미하는 동작을 취한 조반니 아르놀피니는 그의 신부에게 서약을 하고 있고, 신부는 자신의 손을 그의 손에 올려놓으며 화답하고 있다. 1434년 당시에는 사제 없이 서로의 서약만으로도 결혼식이 충분히 성립되었다.

이 그림은 의미로 가득 차 있다.

증인이 꼭 필요하지는 않았지만 이 결혼에는 증인이 참석했고 그림 자체가 어느 정도는 이 결혼을 증언하는 문서 역할을 하고 있다. 두 사람 사이의 벽에 걸려 있는 거울 위에 화가는 장식적인 법률 문구인 'Johannes de Eyck fuit hic(얀 반 에이크가 여기 있었다)'을 써놓아 자신이 참석했음을 증언했다. 거울을 자세히 보면 신랑과 신부 반대편 문 앞의 곡면에서 두 증인이 서 있는 모습이 담긴 반사 이미지를 볼 수 있다(자세한 것은 152쪽 아래 참조).

그러나 그림 전체만이 의미 있는 것은 아니다. 그림 속 모든 세부 요소들이 의미를 지니고 있다. 샹들리에에는 초 하나가 타오르고 있다. 대낮에는 필요하지 않은데도 촛불이 있는 것은 모든 것을 굽어보는 존재이자 결혼을 축성

하는 예수를 상징하기 위해서다. 작은 개는 평범한 개가 아니라 헌신을 나타낸다. 벽에 걸린 수정구슬들과 깨끗한 거울은 순수함을 뜻하며, 궤짝 위의 과일과 창턱은 아담과 이브가 원죄를 저지르기 이전의 순결한 상태를 뜻한다. 심지어 두 사람이 신발을 벗고 서 있는 것(그의 슬리퍼는 전경 왼쪽에 있고 그녀의 슬리퍼는 후방 중간에 있다)에도 의미가 있다. 이것은 두 사람이 신성한 땅 위에 서 있으므로 신발을 벗고 있다는 것을 뜻한다.

위장된 상징들은 그림을 축성한다.

이렇게 해서 이 그림이 상징으로 가득 차 있다는 것을 알 수 있다. 그런데 아직 언급하지 않은 것들이 있다. 상징들은 즉각적으로 알아볼 수 없고 완벽하게 자연스러워 보이는 사물들로 위장되어 있다. 그럼에도 불구하고 이 위장된 상징들은 이 그림이 단순한 풍속화나 2인 초상화, 자연현상에 대한 세속적 재현이 아니라 신이 임재한 신성한 종교적 순간의 이미지가 되도록 그림을 축성한다.

그러한 위장된 상징주의는 이 시기 플랑드르 미술의 특징이었다. 그것은 반 에이크의 다른 그림과 그의 동시대 화가들의 그림에서도 발견된다. 초기 그림들은 분명하고 오해의 여지가 없는 상징으로 가득 차 있었다. 15세기 화가들은 보다 사실적인 이미지를 그리기 원했고 그들은 방금 살펴본 것과 같은 위장된 상징들을 통해 자연에 대한 그들의 탐구를 보다 영적인 그 무엇으로 끌어올리는 길을 선택했다.

모든 그림이 다 이 탁월한 작품 같지는 않지만 어떤 그림은 종종 그저 눈에 보이는 것 이상일 수 있다는 사실을 기억해두는 것이 유용하다.

핵심 질문

- 그림 속 사물들의 상징적 의미에 대한 지식이 감상에 도움이 되는가?
- 어떤 그림의 의미는 상징적 요소들에 의존하는가?
- 어떤 그림은 그것의 상징적 의미에 대해 전혀 알려진 게 없더라도 효과적인가?

질적 수준

위대한 예술가는
관습적인 장면을 변형시킨다.

모든 예술가들은 자신의 기예와 싸워야 한다. 그들이 사용하는 재료가 이상하고 때로는 예측할 수 없는 성질을 갖고 있기도 하지만 예술가에게 가장 어려운 일은 물감, 목탄, 모자이크, 유리를 가지고 자신이 표현하고 싶은 것을 자신이 구상한 형태로 정확하게 보여주는 방법을 찾는 것이다. 위대한 작품을 완성하는 일은 드물지만 멋진 성취.

예술가들에게는 대부분 그들을 도와줄 전통이 있다. 익숙한 이야기들을 전달하는 익숙한 방식이 있었고, 그렇다는 것은 화가가 그림의 모든 요소를 언제나 새롭게 생각해낼 필요는 없다는 뜻이다. 예컨대 많은 14세기 화가들이 성모 마리아의 부모인 요아킴과 안나의 감동적인 이야기를 그림으로 그렸다. 두 사람은 늙도록 아이가 없어 크게 슬퍼했다. 많은 고통과 기도 끝에 아이를 갖고 싶다는 그들의 소망이 이루어졌다. 한 천사가 양떼를 모는 요아킴에게 나타나 마침내 그가 아버지가 되었음을 알렸다. 한편 또 다른 천사는 정원에 있던 안나에게 나타나 그 기적 같은 소식을 알렸다. 두 노인은 예기치 않

타데오 가디

〈황금 문에서의 요아킴과 안나의 만남〉, 1338년, 프레스코화, 피렌체 산타크로체 성당

타데오 가디는 적절한 등장인물들과 벽 너머로 보이는 도시 건물의 모습을 사용해 요아킴과 안나의 만남을 공들여 그려냈다.

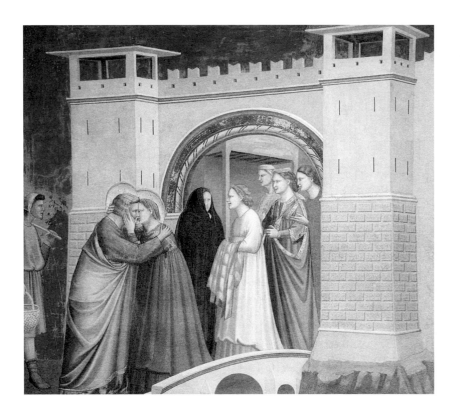

게 기도의 응답을 받아 기뻐하며 서둘러 상대방을 찾아 나섰고 목초지에서 돌아온 요아킴과 집에서 서둘러 나온 안나는 도시의 황금 문 앞에서 만났다. 이것은 화가들이 습관적으로 그려온 행복한 순간이었다.

타데오 가디는 이 장면을 만족스럽게 다룬 그림을 남겼다. 균형이 맞고 사려 깊은 그의 그림은 공장에서 찍어낸 듯한 그림들보다 훨씬 낫다. 부부는 상대방을 향해 부드럽게 손을 뻗어 서로의 눈을 깊이 들여다본다. 두 사람 뒤의 도시 성벽은 후광에 둘러싸인 두 사람의 머리를 격리시킨다. 한편 왼쪽의 양 몰이들은 요아킴이 시골에서 왔다는 사실을 뜻하고, 안나 뒤의 여성들은 안나가 방금 도시에서 나왔다는 사실을 가리킨다.

그러나 지오토처럼 위대한 예술가는 이처럼 관습적인 장면조차 훨씬 더 심오하고 감동적인 것으로 변형시킨다. 두 주인공은 중앙에 자리 잡고 있지 않지만 작품의 선들은 우리의 시선을 여지없이 이야기의 정서적 핵심으로 이끈다. 그들은 부드럽게 키스하고 있다. 너무 가까이 붙어 있어서 마치 하나의 윤

곽선 안으로 합쳐진 것 같은 둘의 따뜻한 포옹이 만들어내는 곡선은 오른쪽 도시 정문의 커다란 아치와 공명하면서 확대된다. 건축의 형태조차 이 장면의 내용에 대한 감상에 기여하는 것이다.

지오토가 이 포옹의 본질에 대해 얼마나 깊게 생각했는지는 같은 성당의, 충격적으로 다른 장면의 포옹을 그가 어떻게 묘사했는지를 보면 드러난다. 바로 〈유다의 키스〉다. 〈요아킴과 안나의 만남〉에서 포옹은 상호적이다. 두 사람은 각자 상대방을 자신의 팔로 안고 있고, 부드럽게 감싸 안는 팔의 부드러운 곡선이 머리 위에서 교차하는 두 후광(159쪽)에서도 반복된다. 반면 배신을 상징하는 유다의 키스는 얼마나 다른가! 여기에 상호성이라고는 없다. 배신자는 무기력하게 견디는 예수를 자신의 망토로 휘감는다. 두 남자 사이에 무거운 눈길이 오가는 가운데 두 사람의 머리는 서로 겹치지 않고 완전히 분리되어 있다. 두 사람 모두 무슨 일이 일어났는지 정확히 이해하고 있다.

그들 뒤로는 창들이 솟아 있고 창들의 날카로운 선은 황금 문의 아치가 일어날 사건들의 조화로움을 표현하는 것이었던 것처럼 잔인한 사건이 일어날 것임을 암시하며 배경의 하늘을 찢어놓고 있다.

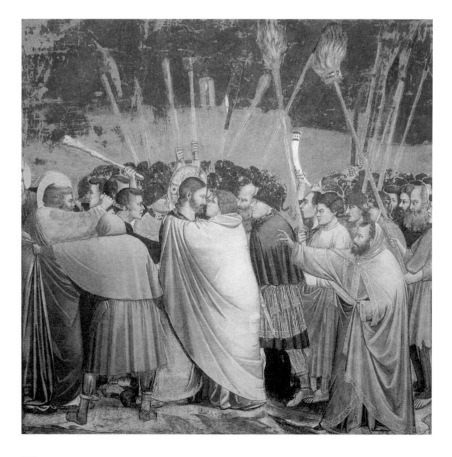

지오토의 작품을 탁월한 것으로 만드는 건 단순히 키스를 표현하는 다양한 방식에 대한 인식도 아니고, 배경 처리를 통해 내용을 섬세하고 풍부하게 만든 기법도 아니며, 이 두 장면을 대조적이면서도 비교 가능한 것으로 만든 비상한 아이디어도 아니다. 비록 이 모든 것들이 다 기여하긴 했지만 말이다. 지오토의 작품을 탁월하게 만든 것은 손과 눈의 확신, 깊은 통찰과 심오한 감정이 결합된 날카로운 판단력이다. 이것이 위대한 예술가와 그저 괜찮은 예술가를 구분하는 몇몇 자질들이다.

다르게 말하기

죽기 전 자손에게 축복을 내리는, 눈은 침침하고 쇠약하지만 존경할 만한 노인은 일상적인 인간미로 가득한 감동적인 성서의 한 장면으로서, 특히 17세기 네덜란드 화가들이 선호했던 주제다. 호바트르 플린크는 야곱에게 축복을 내리는 이삭을 선택했다. 이삭은 원래 털이 많은 사냥꾼이었던 장남 에서에게 축복을 내리려고 했지만 아내 리브가는 둘째인 야곱이 축복을 받는 방법을 생각해냈다. 그녀는 '새끼 염소의 가죽을 그의 손과 목의 매끈매끈한 곳에 입혀'(창세기 27장 16절) 이삭이 야곱을 털 많은 에서로 착각하도록 했는데, 이술수가 성공했다. 플린크는 이야기에서 별로 중요하지 않은 부분인 '새끼 염소의 가죽'을 우아한 장갑으로 바꾸었다. 그는 자신의 모든 예술적 능력을 주요 메시지에 집중시켰다. 속임수가 성공할까 걱정하는 마음으로 배경에서 달

래는 리브가, 긴장하면서도 열렬하게 무릎을 꿇고 있는 야곱, 아들의 손을 만지고는 "목소리는 야곱의 것이로되 손은 에서의 것이로다"(창세기 27장 22절)라고 중얼거리며 당혹스러워 하는, 그러나 체념한 듯 손을 들어 축복하는 앞을 거의 못 보는 허약한 이삭. 복잡하고도 섬세하게 전해진 이야기다. 좋은 작품이지만 위대한 작품은 아니다.

렘브란트는 〈요셉의 아들들을 축복하는 야곱〉에서 비슷한 주제를 다루고 있다. 이번에는 야곱 자신이 늙어서 죽음을 앞두고 있다. 그는 자신의 곁에 오래전 잃어버린 아들 요셉뿐만 아니라 두 어린 손자까지 있다는 사실을 기꺼워한다. 그는 요셉에게 손자들을 가까이 오게 해서 입을 맞추고 축복할 수 있게 해달라고 부탁한다. 그는 그의 오른손을 동생 에브라임의 머리 위에 얹는다. 기분이 상한 요셉은 야곱의 실수를 알아차리고 "아버지의 손을 잡아 에브라임의 머리에서 옮기려 했다.(창세기 48장 17절) 그러나 야곱은 자신의 행동을 알고 있었고 동생을 축복해야 한다고 고집했다. 구약성경에 나오는 이야기는 다소 거칠다.

요셉은 그러면서 아버지에게 말했다. "아닙니다. 아버지. 이 아이가 맏아들이니 이 아이 위에 아버지의 오른손을 얹으셔야 합니다." 그러나 그의 아버지는 거절하며 말했다. "아들아, 나도 안다, 나도 알아……"

창세기 48장 18〜19절

렘브란트의 그림에서는 모든 것이 다정하다. 요셉은 무한한 꾀를 써 눈이 거의 먼 노인의 손을 유도하려고 한다. 어린 두 소년은 병석의 부드러운 이불 안에 몸을 집어넣고 있다. 아이들의 엄마는 한쪽에 조용히 앉아 있다. 얼마나 풍요로운 인간미가, 얼마나 많은 부드러움과 사랑이 이 고요한 그림에 응집되어 있는가.

좋은 화가는 그림 그리는 방법을 알고, 색채의 조화에 대한 섬세한 감각 또는 톤의 불일치에 대한 과감한 감각을 가지고 있으며, 전통의 강점과 한계를 잘 안다. 그의 작품은 만족을 주고 어떤 주제에 대한 우리의 이해를 기쁘게 하고, 놀라게 하고, 확장하거나 형식에 대한 지각을 풍요롭게 한다. 그러나 위대한 화가는 기적 같은 재능에 힘입어 감정과 시각의 차원에서 완전히 새로운 세계를 열어 우리에게 보여준다.

핵심 질문

– 어떤 예술작품은 다른 것들보다 더 나은가?
– 좋은 그림과 위대한 그림을 구분하는 요소는 무엇인가?
– 재능을 가르칠 수 있는가?

용어해설

고전시대
고전시대는 고대 그리스와 로마 문명이 융성했을 당시의 비기독교시대로 호머의 시대인 기원전 8세기경부터 기독교가 로마 제국의 국교가 된 시기인 4세기까지를 가리킨다.

구약
기독교 전통에서 구약은 히브리어 성서들로 이루어진 성경의 부분이다.(고대 이스라엘인들이 수집한 정식 종교적 문서들-유대 성경)

그리스도
나사렛 사람 예수는 기독교인들이 구약성경에서 예언된 구세주(구원자)인 그리스도 또는 메시아로 여기는 인물이다.

기증자
예술작품을 의뢰하고 그 대가를 지불하는 사람으로 작품 속에서 종종 성인들 앞에서 기도하는 사람들로(주로 성인들보다 작은 스케일로) 등장하기도 한다.(88~89쪽 참조)

동방박사의 경배
기독교 전통에서 예수가 태어났을 때 몇몇 현자(동방박사)들이 새로운 별을 관찰하고 이를 따라와 아기 예수를 발견한다. 이들은 아기에게 경배를 드리고 호화로운 선물을 바친다. 예술가들은 이들을 주로 세 명의 동방박사로 그리는데 각각 특별한 선물(황금. 유향. 몰약)을 바치며 서로 다른 연령대와 인종으로 나타났다.(90~91쪽 참조)

동정녀
기독교 전통에서 동정녀는 예수의 어머니인 마리아를 가리킨다.

라자로
기독교 전통에서 예수는 죽은 지 나흘이 지난 라자로를 부활시켰다.(11~12쪽 참조)

라자로의 부활
라자로 참조.

로코코

바로크에서 발전한 스타일이지만 바로크에 비해 보다 경박하고 장식적이며 가볍다.(145~147쪽 참조)

르네상스

르네상스, 즉 재생은 14세기 이탈리아에서 시작된 고전 예술과 고전 문학의 부흥을 가리키는 용어다. 하이 르네상스 예술(15세기 후반과 16세기 초반)은 화면에 평행한 평면을 바탕으로 하는 선적인 스타일과 닫힌 형식, 구성요소들의 다수성이 특징이다.(136~147쪽 참조)

마르스

고대 로마 종교와 신화에서 전쟁의 신.(72~74, 78~79쪽 참조)

마리아

기독교 전통에서 예수의 어머니 이름. 성모 마리아 또는 동정녀 마리아라고 부르기도 한다.

매장

기독교 전통에서 매장은 예수의 추종자들이 그의 시신을 십자가에서 분리해 무덤에 안치하는 회화나 조각 작품을 말한다.

머큐리

고대 로마 종교와 신화에서 신들의 전령. 날개 달린 신발과 날개 달린 모자를 쓰고 있다.(76~77쪽 참조)

모자이크

작은 자연석이나 유리로 이미지나 디자인을 만드는 기법.(11, 94, 133쪽 참조)

목자들의 경배

기독교 전통에서 예수가 태어났을 때 한 천사가 몇몇 목동들에게 그들의 구세주(예수 그리스도)가 구유에 누워 있는 아기라고 알려주었다고 한다. 천국의 존재가 눈앞에 나타난 데 당황한 목동들은 경배를 드리기 위해 아기를 찾아 나섰다. 이는 예술가들에게 검박한 옷을 입은 평범한 사람들을 눈부시게 차려입은 천국의 안내인과 대조시킬 좋은 기회를 마련해주었다.(87~89쪽 참조)

미사전서

기독교의 기도서와 예배서.(126쪽 참조)

바로크

17세기 및 18세기 중반까지 크게 유행했던 스타일로 격렬한 감정과 에너지, 명암의 강렬한 대비, 자유로운 붓놀림, 그림에 개방된 구도 및 대각선을 많이 사용한 점, 깊이를 심도 있게 보여주는 점 등이 특징이다.

복음서

복음서는 신약성경의 첫 네 권으로 마태오, 마르코, 루카 및 요한이 집필했다. 기독교의 기본이 되는 이 책들은 예수의 삶과 가르침을 싣고 있다.

복음서 저자

기독교 전통에서 복음서 저자는 마태오, 마르코, 루카 및 요한으로 예수의 삶과 가르침이 기술된 신약성경의 첫 네 권을 이루는 복음서의 저자를 말한다.

복음전도자 요한

기독교 전통에서 제자들 중 한 명이면서 신약성경에 있는 복음서 및 기타 서적의 저자.

부활

기독교 전통에서 예수는 십자가에 못 박혀 죽은 지 사흘 만에 죽은 자들 가운데서 되살아났다.(96~97쪽 참조)

불카누스

고대 로마의 종교와 신화에 등장하는 대장장이 신으로 비너스의 남편이다.

비너스

고대 로마의 종교와 신화에서 사랑과 아름다움의 여신.(12~13, 16, 72~79, 86~87, 144~145쪽 참조)

사도

기독교 전통에서 사도는 예수의 열두 제자를 하나로 모으고 나중에는 복음을 전파하기 위해 그리스도가 그를 보냈다고 전해진다. '사도'라는 용어는 나중에는 설교자, 예를 들어 사도 바울과 같은 의미로 쓰일 수도 있었다.

성가족

기독교 전통에서 성가족은 동정녀 마리아, 요셉(그녀의 남편)과 아기 예수로 이루어졌다.

성경

기독교 전통에서 성경은 구약과 신약성경으로 구성된 신성한 글로 기독교의 근간을 이룬다.

성모

기독교 전통에서 동정녀 마리아를 높여 부르는 말.

성서

성경 참조.

성체성사

기독교 전통에 따르면 예수는 최후의 만찬 때 그의 제자들에게 빵을 나누어 주며 '이것이 내 몸이라' 하고 말씀하셨으며, 포도주를 주며 '이것이 내 피다' 라고 말씀하시며 성체성사를 알려주었는데 이는 기독교 교회의 성사 중 하나다.(130~133쪽 참조)

세례

기독교 전통에서 세례는 물에서 행해지는(또는 물을 사용하는) 기독교 교회 최초의 의식 또는 성사다.(그리스도의 세례에 대해서는 91~92쪽 참조)

세례자 요한

기독교 전통에서 예수 그리스도의 출현을 예언한 설교자였다. 그는 죄를 회개한 이들에게 세례를 베풀었으며 예수에게 세례를 베풀었을 때 그가 누구인지 알아보았다.(91~92쪽 참조)

수태고지

기독교 전통에서 천사가 동정녀 마리아에게 와서 그녀가 장차 예수라 불릴 아이를 잉태할 것이고, 그가 신의 아들임을 알렸다고 한다.(84~85, 126~127쪽 참조)

순교자

종교를 포기하느니 차라리 죽음을 감수하는 사람(증인이란 뜻의 그리스어에서 유래한 말. 그러므로 '자신의 믿음에 대한 증인'이라는 뜻).(82~83, 121쪽 참조)

시간의 책

기독교 전통에서 기도, 찬송 및 글귀들을 모은 헌납용 책으로 중세시대에 유행했으며 주로 이미지들로 장식(때로는 사치스럽게)되어 있다.(51쪽 참조)

신고전

18세기 중반 고전주의 예술, 특히 고대 로마 예술을 부흥시킬 의도로 출현한 운동. 폼페이와 헤르쿨라네움의 발굴에 자극받았으며, 바로크의 감정 과잉과 로코코의 장식적 경박함에 대한 반동으로서 신고전주의 스타일은 화풍이 엄격하고 스타일이 직선적이어서 여러 측면에서 르네상스시기에 발달된 원칙들을 옹호했다.(68, 146쪽 참조)

신약

기독교에서 신성시하는 성서들의 집합.(성경 참조)

십자가형

기독교 전통에서 십자가형은 십자가에 못 박힌 채 밖에 내버려져 죽는 형이다. 이는 고대 로마에서 자주 행해진 형벌이었으며 예수도 이 형에 처해졌다. 이 장면을 예술로 재현한 것은 기독교의 중심이 되는 것으로, 애도하는 이들이 함께 그려지기도 한다.(92~94쪽 참조)

아도니스

고대 신화에서 비너스 여신이 총애한 아름다운 청년이지만 사냥을 나갔다가 죽게 되는 불행한 운명의 소유자다.(75, 144~145쪽 참조)

아폴로

그리스 및 로마의 신화와 종교에서 음악과 활의 신. 그의 화살은 전염병을 옮긴다고 여겨졌다.

알레고리

알레고리는 복잡한 아이디어나 숨겨진 의미를 구체적 또는 물질적인 형태로 재현하는 방법으로 사용되었는데, 예를 들어 비너스(사랑의 신)가 마르스(전쟁의 신)를 자제시키는 장면이 사랑이 전쟁을 극복하고 평화를 가져온다는 의미를 담아 사용되기도 하고(73~74, 78~79쪽 참조) 시간이 커튼을 걷는 모습은 육체적 사랑의 복잡함을 드러내는 데 이용되기도 했다.(12~13쪽 참조)

액션 페인팅

1940년대부터 1960년대 초반까지 미국에서 유행했던 화풍으로 물감을 캔버스 위에 자연스럽게 튀게 하거나 떨어뜨리고 문질러서 그림을 그릴 때의 육체적 행위를 강조하는 기법. 이 스타일을 선도한 작가들로는 잭슨 폴록과 프란츠 클라인(14, 110쪽 아래 참조. 이 스타일의 패러디를 보려면 110쪽 위와 111쪽 참조)이 있다.

예수

기독교 전통에서 나사렛 사람 예수는 신의 아들이자 구약성경에서 약속한 메시아다. 그리스도로서 그는 원죄로부터(추방 참조) 인류를 구할 운명이었다.

예수 탄생

기독교 전통에서 예수 탄생은 (그를 흠숭하는 어머니와 때로는 다른 인물들도 포함해) 금방 태어난 예수의 이미지를 표현하는 데 사용되는 용어.

오병이어의 기적

기독교 전통에서 예수가 많은 군중을 먹이고자 했지만 불과 빵 다섯 개와 물고기 두 마리뿐이었을 때 예수가 축복하자 5,000명을 먹이고도 열두 광주리가 남았다.(131~133쪽 참조)

요아킴과 안나의 만남

기독교 전통에서 훗날 성모 마리아의 부모가 되는 요아킴과 안나는 그들이 고대하던 아이를 갖게 되었다는 사실을 따로 전해들은 후 예루살렘의 황금문에서 만났다.(156~157, 159쪽 왼쪽 그림 참조)

원죄

기독교 전통에서 선악과나무(추방 참조)의 열매를 먹지 말라는 금기를 어긴 아담의 오만함은 원죄의 원인이었다. 타락 또는 악한 성향은 인류의 본성에 내재하는 것으로서 아담의 죄의 결과로 인류 전체에 전파된 것으로 여겨졌다. 이 같은 전통에서 인간은 예수 그리스도의 희생을 통해 구원받을 수 있는 것으로 믿어졌다.(85~87쪽 참조)

유다

기독교 전통에서 유다 이스카리옷은 예수를 배반한 제자였다.(158~159쪽 참조)

유다의 키스

기독교 전통에서 유다는 예수에게 키스함으로써 예수를 체포하러 온 로마 군인들에게 예수가 누구인지 알려주었다.(158, 159쪽 오른쪽 그림 참조)

의인화

12~13쪽 및 72~74쪽 그림에 나오는 것처럼 오른쪽 어깨 위에 모래시계를 지닌 노인으로 시간을 표현하거나 머리칼을 찢는 늙은 여인으로 질투를 표현할 때처럼 어떤 사물이나 추상적 개념을 인간의 형상을 통해 표현하는 것.

이교

고대 그리스나 로마의 종교 같은 이교는 유대인, 기독교인, 무슬림들의 일신교와 달리 많은 신들이 있다고 믿었다. 고전주의의 이교도 신들은 후대의 예술에서 종종 상징적이거나 우화적 방법으로 사용되었다.

인상주의

19세기의 마지막 25년간 프랑스에서 발달한 화풍에 붙여진 이름. 인상주의 화가들은 짧은 붓놀림과 밝은 색채들을 병치함으로써 그림에 생생한 시각적 인상을 불어넣었다. 이들은 당시 학리적 화가들의 조심스러운 마무리를 피하고 실외에서 그림을 그리기도 했으며, 보다 자연스러운 빛의 효과를 찾기 위해 동시대의 삶을 화폭에 담기도 했다.(25~26, 52쪽 참조)

일점원근법

화면과 직각인 것처럼 보이는 모든 후퇴선들이 하나의 점에서 만나도록 배치함으로써 2차원 평면에서 지속적인 깊이의 환영을 구축하는 것을 가능하게 한 15세기의 발명.(126~133쪽 참조)

입체주의

20세기 초 피카소와 브라크가 발전시킨 회화 양식. 이미지가 자연의 모방이어야 한다는 아이디어를 거부한 입체주의 작가들은 숨겨진 기하학적 구조를 담아내고 자연의 형상과 더 넓게는 인물과 배경의 구분을 지우고자 했다.(38~40쪽 참조)

제자

기독교 전통에서 그리스도를 개인적으로 따랐던 열두 명.(사도 참조)

초현실주의

1920~1930년대에 유행했던 예술운동으로 기괴하고 이상하고 비이성적인 것에 대한 매혹을 특징으로 한다.(22~24쪽 참조)

최후의 만찬

기독교 전통에서 예수가 십자가형을 받기 전 제자들과 나눈 마지막 식사.(128~130쪽 및 성체성사 참조)

추방

유대 전통에서 신은 최초의 인간인 아담과 이브를 창조하고 이들을 에덴의 정원(천국)에서 살게 하되 단 한 가지 금기를 주었는데 바로 선악과나무의 열

매를 먹지 말라는 것이었다. 뱀은 이브를 꾀여 이 금기를 깨도록 했고 그녀는 아담을 설득해 이에 동참하게 했다. 이 죄로 두 사람은 에덴의 정원에서 추방당했으며 이 내용은 구약성경에 기록되어 있다(창세기 3장 1~24절). 천사가 아담과 이브를 천국에서 쫓아내는 장면은 〈천국에서의 추방〉으로 알려졌다.(85~87쪽 참조)

코란
이슬람 전통에서 천사 가브리엘이 무함마드에게 바쳤다고 믿어지는 성스러운 텍스트를 가리킨다. 무슬림들은 이를 법률·종교·문화·정치의 근간으로 여긴다.(102쪽 참조)

풍속화
일상의 풍경을 주제로 삼은 회화 작품들.(46~57쪽 참조)

화면
화면은 그림의 실제 2차원 표면이고, 그림에 묘사된 상상적 공간의 가장 앞쪽 면이다.(134~147쪽 참조)

플랑드르파

〈그림들이 걸려 있는 방의 미술 전문가들〉, 1620년경, 패널에 유채, 96×123.5cm, 런던 내셔널 갤러리

예술을 사랑하는 전문가들이 책과 출판물, 동상을 통해 기쁨을 얻기 위해 그리고 우리처럼 그림을 감상하기 위해 모였다. 종종 가상의 공간에 놓인 실제 사물을 보여준 이 같은 부류의 많은 그림들이 17세기 앤트워프에서 제작되었다.

참고문헌

Adams, Laurie Schneider, *The Methodologies of Art: An Introduction* (Icon Editions, Harper Collins, London, 1996)

Archer, Michael, *Art Since 1960* (Thames & Hudson, London, 2015)

Arnheim, Rudolf, *Art and Visual Perception: A Psychology of the Creative Eye* (University of California Press, Berkeley, Los Angeles, and London, 1974)

Berger, John, *Ways of Seeing* (Penguin, London, 2008 edn)

Boardman, John, *Greek Art* (Thames & Hudson, London 2016)

Clark, Kenneth, *The Nude: A Study in Ideal Form* (Princeton University Press, Princeton, 1972 edn)

Farthing, Stephen (ed.), *Art: The Whole Story* (Thames & Hudson, London, 2010)

Gombrich, Ernst, *Art and Illusion* (Phaidon, London, 2002 edn)

Gombrich, Ernst, *The Story of Art* (Phaidon, London, 2007 edn)

Hockney, David, and Martin Gayford, *A History of Pictures from the Cave to the Computer Screen* (Thames & Hudson, London, 2016)

Honour, Hugh, and John Fleming, *A World History of Art* (Laurence King, London, 2009 edn)

Hughes, Robert, *The Shock of the New* (Thames & Hudson, London, 1991)

Panofsky, Erwin, *Meaning in the Visual Arts* (Penguin, London, 1993 edn)

Pointon, Marcia, *History of Art: A Student's Handbook* (George Allen and Unwin, London, 1980)

Ramage, Nancy H., and Andrew Ramage, *Roman Art* (Pearson/Prentice Hall, London, 2009)

Roskill, Mark, *What Is Art History?* (Thames & Hudson, London, 1976)

Wölfflin, Heinrich, *Principles of Art History* (Dover Publications, Mineola, New York, 1950)

Woodford, Susan, *Images of Myths in Classical Antiquity* (Cambridge University Press, Cambridge, 2003)

찾아보기

가츠시카 호쿠사이(1760~1849년, 일본) 18, 27

가톨릭 교회 81, 82

고전시대 15, 74, 82, 84, 162

교황 그레고리오 1세 12

구약 87, 160, 162, 165, 167, 169

귀도 레니(1575~1642년, 이탈리아) 75, 77

기증자 89, 162

누드 87, 112

단체 초상화 32, 140

데미언 허스트(1965년~, 영국) 106, 107

동굴 벽화 10, 12, 14

디오클레티아누스 82

라자로 11, 12, 15, 162

라파엘로 산치오(1483~1520년, 이탈리아) 113, 115, 116, 120, 122, 123, 136, 137, 138, 139, 140, 141, 142

랭부르 형제(15세기 플랑드르 세밀화 화가 3형제) 44, 50, 51

레오나르도 다 빈치(1452~1519년, 이탈리아) 92, 129, 131

레온 바티스타 알베르티(1404~1472년, 이탈리아) 127

레카미에 부인 145, 146

렘브란트 반 레인(1606~1669년, 네덜란드) 42, 43, 52, 53, 55, 140, 141, 142, 154, 160, 161

로렌스 스테판 로리(1887~1976년, 영국) 49

로이 리히텐슈타인(1923~1997년, 미국) 110, 111, 112

로코코 145, 146, 163, 166

루카스 크라나흐(1472~1553년, 독일) 76, 77

리브가 159, 160

린디스판 복음서 103

마르스 72, 73, 78, 79, 163, 166

마르칸토니오 라이몬디(1480년경~1534년경, 이탈리아) 114, 115

마리아 포르티나리 34, 35, 36

마사초(1401~1428, 이탈리아) 85, 86, 87

마크론(기원전 500년경, 고대 그리스) 77

마티아스 그뤼네발트(1470년경~1528년, 독일) 93

머큐리 77, 163

모자이크 11, 12, 14, 15, 82, 91, 92, 93, 94, 133, 156, 163

미사전서 163

미켈란젤로 메리시 다 카라바조(1573~1610년, 이탈리아) 94, 95, 97

바이외 태피스트리 64, 65, 66, 67

베누스 푸디카 85, 86, 87

베첼리오 티치아노(1488년경~1576년, 이탈리아) 37, 39, 74, 134, 143, 144, 145

복음서 12, 40, 41, 43, 97, 103, 104, 164

부활 11, 12, 82, 96, 97, 153, 162, 164

불카누스 78, 164

브리스코 부인 118, 119

비너스 12, 13, 16, 72, 74, 75, 76, 77, 78, 79, 86, 87, 143, 144, 145, 164, 166

빈센트 반 고흐(1853~1890년, 네덜란드) 21, 22

사도 40, 43, 93, 94, 164

산드로 보티첼리(1445년경~1510년, 이탈리아) 78, 79

살바도르 달리(1904~1989년, 스페인) 22, 23, 24

상징주의 153

성가족 36, 88, 137, 138, 139, 164

성모 82, 88, 91, 93, 127, 137, 138, 140, 156, 163, 165, 167

성서 159, 162, 165, 166

성 세바스찬 82, 83, 84, 120, 121

소크라테스 65, 68

솔즈베리 대성당 20, 22, 29

수태고지 84, 85, 126, 127, 165

순교자 82, 83, 120, 165

시간의 책 165

시몬 데 플리헤르(1601년경~1653년, 네덜란드) 24, 25

신고전 145, 146, 166

신약 82, 84, 87, 164, 165, 166

신화 64, 72, 74, 75, 77, 79, 163, 164, 166

십자가형 82, 91, 92, 93, 94, 97, 166, 168

아뇰로 브론치노(1503~1572년, 이탈리아) 8, 12, 13, 15, 16

아담과 이브 84, 85, 87, 153, 168, 169

아도니스 74, 143, 145, 166

아리스토텔레스 42, 43

아킬레스 43

아폴로 82, 166

아폴로도로스 68

안드레아 델 카스타뇨(1423~1457년, 이탈리아) 92, 128

안드레아 만테냐(1431~1506년, 이탈리아) 82, 83, 84, 85

안토니오 델 폴라이우올로(1432년경~1498년, 이탈리아) 120, 121, 123

알레고리 13, 14, 16, 72, 74, 78, 166

알렉산더 대왕 43, 78

알타미라 동굴 10

앙리 마티스(1869~1954년, 프랑스) 100, 107

앙브루아즈 볼라르 38, 39, 40

액션 페인팅 14, 111, 166

앤디 워홀(1928~1987년, 미국) 59, 60, 61

야코포 틴토레토(1519~1594년, 이탈리아) 130, 131, 132, 133

얀 다비츠존 더 헤임(1606~1684년, 네덜란드) 58, 59

얀 반 에이크(네덜란드, 1395년경~1441년) 148, 150, 151, 152, 153
얀 스테인(1626년경~1679년, 네덜란드) 46, 47, 48
에두아르 마네(1832~1883년, 프랑스) 108, 112, 113, 115
에보 복음서 40
에브라임 160
에셔 159, 160
예수 탄생 87, 167
오귀스트 르누아르(1841~1919년, 프랑스) 52, 53
오노레 도미에(1808~1879년, 프랑스) 49, 50
오도 주교 64
오베르 21, 22
오병이어의 기적 131, 132, 133, 167
오비디우스 74, 75
요셉(마리아의 남편) 84, 85, 87, 91, 137, 164
요아킴 156, 157, 158, 159, 167
요하네스 페르메이르(1632~1675년, 네덜란드) 143
원죄 84, 85, 153, 167
윌리엄 1세 64
윌리엄 터너(1775~1851년, 영국) 26, 27
유다 92, 128, 129, 158, 159, 167
의인화 12, 72, 73, 74, 79, 91, 167
이교 74, 84, 120, 168
이슬람 예술 102
인상주의 26, 168
일본 목판화 27, 101
일점원근법 127, 168
입체주의 38, 39, 40, 112, 168
자크-루이 다비드(1748~1825년, 프랑스) 65, 68, 145, 146
장-오노레 프라고나르(1732~1806년, 프랑스) 145, 146, 147
장 클루에(1486~1540년, 프랑스) 30, 36, 37, 39
잭슨 폴록(1912~1956년, 미국) 14, 40, 111, 166
정물 57, 61
제자 92, 128, 129, 130, 131, 133,

164, 165, 167, 168
조반니 디 파올로(1403년경~1482년경, 이탈리아) 84, 85
조반니 벨리니(1430년경~1516년, 이탈리아) 142, 143
조반니 아르놀피니 151, 153
조셉 앨버스(1888~1976년, 독일) 104, 105
존 컨스터블(1776~1837년, 영국) 20, 22, 29
종교화 84
지오토 디 본도네(1267년경~1337년, 이탈리아) 157, 158, 159
초현실주의 24, 168
최후의 만찬 92, 128, 129, 130, 165, 168
추방 84, 85, 87, 168, 169
카피톨리노의 비너스 86, 87
코란 102, 104, 169
코르넬리스 안토니스(1500~1561년, 네덜란드) 32, 33, 34
콘트라포스토 84
크리톤 68
클로드 모네(1840~1926년, 프랑스) 25, 26, 29
타데오 가디(1300년경~1366년, 이탈리아) 156, 157
토리 키요노부 1세(1664~1729년, 일본) 101
토머스 게인즈버러(1727~1788년, 영국) 119
파블로 피카소(1881~1973년, 스페인) 38, 39, 40, 54, 55, 69, 70, 71, 72, 73, 74, 112, 113, 114, 115, 168
파이돈 65
페테르 클라스(1597~1660년, 네덜란드) 61
페테르 파울 루벤스(1577~1640년, 플랑드르) 39, 71, 72, 74, 79, 137, 138, 139, 143, 144, 145
포르티나리 제단화 35, 88, 89
폴 세잔(1839~1906년, 프랑스) 40, 56, 57, 58
폼페이 55, 166

풍경 20, 22, 23, 24, 27, 29, 47, 48, 52, 85, 88, 119, 120, 169
풍속화 47, 153, 169
프라 안젤리코(1387~1455년, 이탈리아) 124, 127, 128
프란스 할스(1580년경~1666년, 네덜란드) 32, 33, 34
프란시스코 고야(1746~1828년, 스페인) 62, 68, 69, 70, 74
프란체스코 과르디(1712~1793년, 이탈리아) 28, 29
프란츠 클라인(1910~1962년, 미국) 110, 111, 166
프랑수아 1세 12, 36, 37
플라톤 65, 68
플랑드르 35, 71, 153, 170, 171
피에로 델라 프란체스카(1616년경~1492년, 이탈리아) 80, 96, 97
피에로 델 폴라이우올로(1441년경~1496년경, 이탈리아) 120, 121, 123
피에트 몬드리안 (1872~1944년, 네덜란드) 104, 105
피테르 브뤼헐(1525년경~1569년, 플랑드르) 48
필리포 브루넬레스키(1377~1446년, 이탈리아) 127
하인리히 뵐플린 137, 139, 140, 142, 143, 145, 146, 172
한스 멤링(1430년경~1494, 네덜란드) 34, 35, 36
한스 홀바인 더 영거(1497~1543년, 독일) 118
해럴드 2세 64
헤이스팅스 전투 64
헨리 8세 118, 119, 120
형식 분석 123, 137
호머 42, 43, 78, 162
호바르트 플링크(1615~1660, 네덜란드) 159, 160
화면 29, 138, 143, 145, 163, 168, 169
휘호 판 데르 후스(1440년경~1482년, 네덜란드) 35, 36, 88, 89
히에로니무스 보스(1450년경~1516년, 네덜란드) 89, 90, 91

이미지 출처

ART ESSENTIALS

단숨에 읽는 그림 보는 법
시공을 초월해 예술적 시각을 넓혀가는 주제별 작품 감상법

발행일 2019년 1월 15일 초판 1쇄 발행
지은이 수전 우드포드
옮긴이 이상미
발행인 강학경
발행처 시그마북스
마케팅 정제용
에디터 김경림, 장민정, 최윤정
디자인 최희민, 김문배

등록번호 제10-965호
주소 서울특별시 영등포구 양평로 22길 21
　　　　선유도코오롱디지털타워 A404호
전자우편 sigmabooks@spress.co.kr
홈페이지 http://www.sigmabooks.co.kr
전화 (02) 2062-5288~9
팩시밀리 (02) 323-4197
ISBN 979-11-89199-32-6 (04600)
　　　　979-11-89199-34-0 (세트)

ART ESSENTIALS: LOOKING AT PICTURES
by Susan Woodford

이 도서의 국립중앙도서관 출판예정도서목록(CIP)은 서지정
보유통지원시스템 홈페이지(http://seoji.nl.go.kr)와 국가자료공
동목록시스템(http://www.nl.go.kr/kolisnet)에서 이용하실 수
있습니다. (CIP제어번호: CIP2018027831)

＊ 시그마북스는 (주)시그마프레스의 자매회사로 일반 단행본 전문
　출판사입니다.

Front cover: Katsushika Hokusai, *The Great Wave off Kanagawa*, 1830–32 (detail from page 27). Metropolitan Museum of Art, New York, H. O. Havemeyer Collection, bequest of Mrs H. O. Havemeyer, 1929/Fine Art/Corbis Historical/Getty Images

Title page Vincent van Gogh, *The Church at Auvers*, 1890 (detail from page 21). Musée d'Orsay, Paris

Page 8 Flemish School, *Cognoscenti in a Room Hung with Pictures*, c.1620 (detail from pages 162–3). National Gallery, London

Chapter openers: page 10 Angolo Bronzino, *An Allegory with Venus and Cupid*, c.1545 (detail from page 13). National Gallery, London; **page 30** Jean Clouet, *François I*, c.1530 (detail from page 36). Musée d'Orsay, Paris; **page 44** Limbourg brothers, *February* from *The Très Riches Heures du Duc de Berry*, 1413–16 (detail from page 51). Musée Condé, Chantilly; **page 62** Francisco Goya, *The Third of May 1808*, 1814 (detail from page 69). Museo del Prado, Madrid; **page 80** Piero della Francesca, *The Resurrection*, c.1463 (detail from page 97). Pinacoteca Civica, Borgo San Sepolcro; **page 98** English illuminator, page from the Lindisfarne Gospels, c.700–21 (detail from page 103). British Library, London; **page 108** Édouard Manet, *Le Déjeuner sur l'herbe*, 1863 (detail from page 112). Musée du Louvre, Paris; **page 116** Raphael, *Galatea*, c.1514 (detail from page 122). Villa Farnesina, Rome; **page 124** Fra Angelico, *The Annunciation*, c.1440–50 (detail from page 127). Museo San Marco, Florence; **page 134** Titian, *Venus and Adonis*, c.1553 (detail from page 145). Metropolitan Museum of Art, New York; **page 148** Jan van Eyck, *Giovanni Arnolfini and his Wife*, 1434 (detail from page 150). National Gallery, London; **page 154** Rembrandt, *Jacob Blessing the Sons of Joseph*, 1656 (detail from page 161). Staatliche Museen, Kassel

Quotation on page 107 Damien Hirst and Gordon Burn, *On the Way to Work* (Faber & Faber, London, 2001), page 90